U0011183

EXPERIENCE

與**賈伯斯**一起**改變世界**的**設計創價心法**

品牌·**極上體驗**

Tim Kobe · Roger Lehman

Return on Experience

作者——廷畝·寇比,羅捷·雷曼
翻譯——盧俞如

品牌，極上體驗
Return on Experience

By Tim Kobe and Roger Lehman

目錄

序言

提筆及出版本書，是為了提出「體驗設計」的價值，因此本書選擇以一問一答的格式書寫，藉由對話方式呈現洞見和情境，進而全盤托出解答。

廷畝·寇比（Tim Kobe）身兼Eight Inc.的創辦人及執行長，以及X8 Ventures創辦人。他同時是一位設計先驅、作家和創業家。寇比經常周遊八方巡講，向世人傳達如何透過設計引領團隊創造價值，同時也向全球各大業界先驅及設計組織介紹如何在企業中導入改革。

出身美國頂尖設計名校——位於舊金山的藝術中心設計學院（Art Center College of Design，簡稱ACCD）紮實專業訓練，寇比早已拿下多項設計殊榮，並經常應邀至世界各地演說。

本書的協同作者——羅捷·雷曼（Roger Lehman），則是一位知名心理分析學者，目前於美國麻省理工史隆管理學院（MIT Sloan School of Management）任教，並於位於法國的歐洲工商管理學院（INSEAD）擔任資深副研究員。

《品牌，極上體驗》很難直接被歸類到任何單一書目之中，它能夠理所當然的被收編於設計師和藝術家的書架上，也絕對毫無違和的現身在企業管理者和教育家的藏書中。本書反映出一個根本信仰——「設計」為天地萬物的彙整，人類的存在即是最傑出的設計產出及進化成果，然而，這份認知並非是我們獨創了什麼思考邏輯，而是我們從Eight Inc.的卓越成績本身，得出了人類之所以傑出的結果，當這些有創意的情緒智商被應用出來，表示已有全新的模式能夠幫助我們定義出人類的進化，並再度開創其價值。

單純從邏輯推論或開發自我覺知來獲得「靈感」與「革新」並不容易，有時候，往往落入了社交同溫層內的個人主觀意識，因而將設計當作極大化價值和文化主流、並視之可以被廣泛應用。

設計是一種對話。不希望這本書成為對設計或對企業的正反兩面論述，而是如何好好看待設計，以及進一步理解我們開創了什麼。

設計向來都是交互對談的一部分，因此，我在這本書裡試圖呈現自己30多年來在Eight Inc.的所有參與，其中涵蓋的對談也不是一條單行途徑，重點在呈現出所有企業領導者、設計師、協作者與團隊成員的對話和實作。

缺了對話中的其他視角，這本書也無法存在。因為能夠跳脫單方面的視野及看法，我們得以萬般幸運地，有機會與四面八方敏銳又智慧的夥伴、與世界級人才和頂尖公司共事，進而極其榮幸能夠打造出革新性的創作，而且絕大多數採取的方式都是煥然一新的思維模式和執行方法，我想蘋果創辦人賈伯斯（Steve Jobs）也一定會贊同。

——廷畝・寇比

特別感謝本書的共同作者、Eight Inc.品牌諮詢顧問成員之一羅捷・雷曼。

謝謝以下Eight Inc.撰稿人的洞見及對設計的奉獻：Patrick Cox, Matt Judge, Richa Menke, Hilary Clark, Chris Dobson, Simon Smith and Dr. Lorne M. Buchman
謝謝以下Eight Inc. 品牌諮詢顧問的指導：
Dr. Chin Nam Tan
Dr. Roger Lehman
Professor Linda Hill
Marwan Abedin
Ovais Naqvi
Christopher E. Kay

推薦序

京盛宇創辦人兼執行長──林昱丞

在我唸大學的時候，某天在路上閒晃，無意間經過蘋果專賣店，牆上的電視正播著"Think Different"（不同凡想）的影片。從沒用過蘋果產品的我，對蘋果的認識，也僅止於知道它是賣電腦的，但不知怎的，我站在這個電視前面足足看了數十遍，從此，"Think Different" 一直深深烙印在心中。

畢業後，在四處旅行以及經歷不同工作的過程中，一直想要找到真正有熱情而且願意努力一輩子的事物，雖然這從來不是一件容易的事，但就如同賈伯斯曾經說過的「不要讓別人的雜音蓋掉自己的心聲」，最終，我聽見了：「台灣茶是一生的最愛」。

然後，"Think Different"成為我數百場演講中，開場時固定分享的內容，因為這部影片鼓舞我，勇敢做一個與眾不同、相信自己夢想的人，當然，這更不是一件容易的事。京盛宇一路走來篳路藍縷、跌跌撞撞，但始終堅持讓台灣茶的美好，更貼近每一個人的生活，可惜，有很多嘔心瀝血的設計，甚至引以為傲的茶體驗，最終都失敗收場。

我在閱讀本書的過程，心理狀態依序可以分成三個階段：1.茅塞頓開。深刻理解過往自己經手設計案例失敗的原因；2.醍醐灌頂。將Tim Kobe對於體驗設計的想法，有步驟有系統有邏輯灌注到自己的腦中；3.勇往直前。看見許多蘋果以外的成功案例，也開始迫不及待想要打造京盛宇的極上茶體驗，讓京盛宇成為擁有更多「非理性的忠誠」粉絲的品牌！

誠摯推薦給：相信自己與眾不同、堅持不同凡想，並企圖想要改變世界的人，如果你是，相信你在看完之後，將學會如何利用「關聯性思考」產出更多正向價值，創造更多極上體驗，讓這個世界變得更美好！

DMA台灣數位媒體應用暨行銷協會秘書長──盧諭緯

感受改變，長出力量

這是一本賞心悅目的書，也是一本啟發思考的指南。不同於許多論述式的寫作，本書透過一問一答的方式，搭配每一章節的精彩圖片，讓讀者彷彿也置身在那樣的談話情境之中，聆聽、體驗著作者所謂的「有意義的態度」。

為什麼有意義的態度是重要的？因為它關乎的是，我們與他人之間如何互動？為何而連結？想要分享哪些事？這是我們創造美好生活的重要基礎。特別在歷經全球疫情之後，我們正面臨一個時代轉折，人們慌張、焦慮、無助，但也期待著黑暗後的光明未來。如何洞察人們的心理需求，給予他們最好的解決方案，是行銷人責無旁貸的任務。

這幾年，行銷人最常聽到三個關鍵字：消費者旅程、數據、數位轉型。表面上看，三個關鍵字談的是數位科技帶來的技術應用，實際上，內核的概念是「體驗」，如何設想群眾活動的環境、溝通、產品服務、及互動行為，並在這過程之中產生信任和價值，才能導引著人們靠向品牌、通往品牌欲建構的新世界。本書即是以「體驗」為中心，透過12個主題，帶著讀者從原點出發，探究問題的可能答案。

本書另個有意思之處在於，作者寇比的多元身份，他既是能夠狂想的設計師、也是精明管理的經營者；他是作家觀察者，也時常將自己放在消費者位置，更特別的是，他雖然從實體設計起家，卻也非常關注數位化發展下，人們的生活產生了什麼樣的變化。你不會在這本書裡找到操作的方法，你會用全新的眼光與心情，去發現與感受身邊的一切改變，然後長出新的力量。

直學設計／直學院創辦人・商空創業設計顧問──鄭家皓

體驗設計回歸創造價值（Value Created）

體驗設計為何近來受到重視，其實體驗設計從產品設計、人機介面（HCI）、互動設計以及服務設計逐漸發展而來，體驗設計正如同各領域的專業一樣，透過理性的分析與研究，回歸到使用者真正的感受。我們了解到好的消費體驗流程，是顧客從意識、考慮、購買，並透過經驗再到不斷回購的一個閉鎖循環。

這本書提到的許多觀念，與我的著作《餐飲開店。體驗設計學》有許多相同的價值，不但讓我心有戚戚焉，也解答了在協助企業轉型時的許多管理問題，一個長久的生意或是品牌，都必須努力地達成正向的迴圈，因此成功的餐廳服務必須要在每個階段持續推動顧客邁入下一個階段，一開始可能是好的行銷或是口碑，再來是好的產品，下一階段是提供更好的服務並延伸到周邊，進而給顧客帶來更大的價值，就像書中提到的設計應該要回歸到創造價值，也就是透過設計來解決人類社會問題，並促進創新與成長。

台灣品牌需要體驗設計的觀點

由於台灣的設計文化歷史短暫，導致普遍品牌意識不足，缺乏品牌創造的人才，反映的是許多企業進行比價，設計只需要做到包裝的功能，造型像就好的省錢心態，進而採用抄襲、仿冒、包裝的手法，因此造就了許多速成商品、潮流，停不了的跟風，就如網紅店、網美店一樣，競爭力轉瞬即逝。

台灣正處於產業轉型期，在代工與貿易的豐碩成果中成長，從一開始追求產品的價值、C/P值，漸漸了解到設計的核心，並接觸到品牌、體驗等不可碰觸的價值。但台灣產業要跨過代工、貿易變身為品牌，必須發展出自己的設計管理系統，拋棄用設計採購、比價、無差異化策略來開發商品。作者也揭示了當代具有競爭力的公司如何與顧問公司、設計公司合作，當代的品牌需要回歸初心，替客戶創造獨特的價值與體驗。台灣的產業應該要從更長遠的品牌及體驗價值思考，再回歸到創造價值，才能推動整體產業的進步。

體驗設計觀點所看到的設計產業斷鍊

台灣的設計從業者大多制約在傳統的設計教育體系中，我們的設計教育沿襲了西方較為老舊的「現代主義」設計體系，著眼在工業革命之後的製造技術，運用製造的思維把設計分成學科，以物質、性價比、KPI、淨利為核心。然而近十幾年來以創新力領先的美國，以設計思考為核心，發展出介面設計科學、互動設計、機械人工學等領域，並將設計與真實世界連接，提出創新的解決方案，獲得了巨大的成功。觀察現代的品牌及產品設計公司，像是Apple、Google或Tesla就可發現，現代設計系統早已不再是一個人的手繪，而是透過團隊合作，透過科學及數據化的分析，回歸到使用者的體驗，以人為本的創新設計才可能發生。

反觀台灣設計產業，卻比較接近藝術家的養成，對於商業社會的運作較不了解，也缺乏產業上下游連結及團隊合作。大多成熟設計師強調鑽研設計手法以及材料，專注於創作個人風格的作品，並強調自我品牌、大師品牌來作為行銷及販賣方式。當企業需要包裝，而設計師又以風格、禪學、外國視野等非理性與科學的方式，把設計包裝成商品，迎合這個市場，台灣的設計環境就離不開惡性的比價、抄襲的迴圈，企業也離不開削價競爭的商業模式。

以體驗為核心的虛實整合商業即將來到？

然而，此書出版時，正值2021年新冠肺炎疫情之中，實體空間商業受到衝擊，無數的餐廳、旅館及百貨公司被迫關閉或轉型，商業模式正在大洗牌中，所有產業必須重新思考自己的核心價值，企業轉型的危機已提早發生。然而危機即是轉機，企業在這危機之中，正應該重新檢視自己的核心價值，做出策略及規劃，從人的體驗、品牌的價值出發，思考未來的商業樣貌，而作者也透過本書，提供了很多觀點以及案例，例如APPLE、花旗銀行甚至小米，也揭示了未來顧客心中成功的品牌，一定是以設計為領導，或採納設計系統，回歸以人類福祉、回歸體驗為核心的企業組織。我相信未來台灣的設計師也會擺脫以個人品味及喜好，邁向以解決問題，創造價值的道路邁進，才能夠協助台灣品牌走出自主設計，創造真正的自有品牌。

Design Human Experience

人性化體驗的設計

「設計不只是看外表，設計更是如何運作」
——蘋果創辦人 賈伯斯

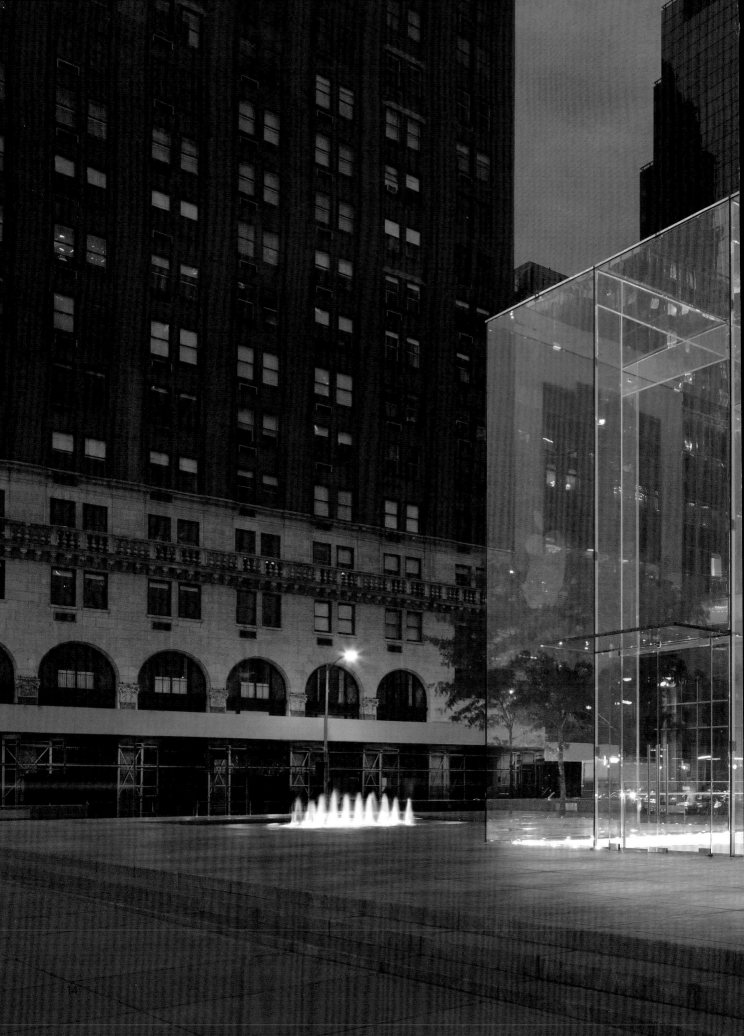

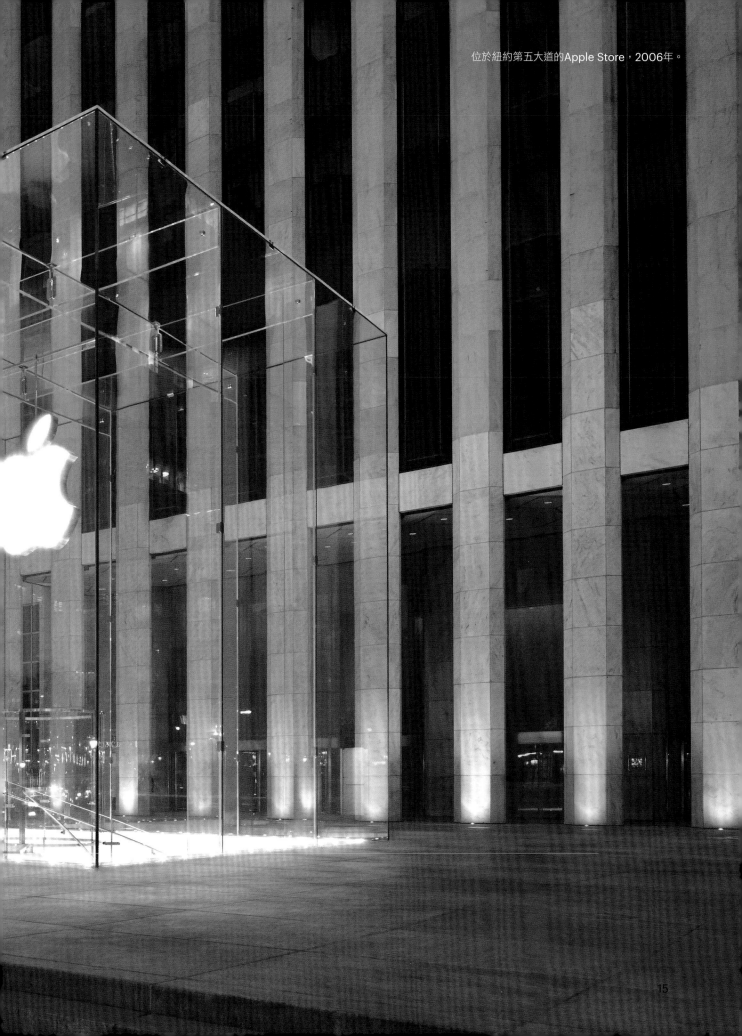

位於紐約第五大道的Apple Store，2006年。

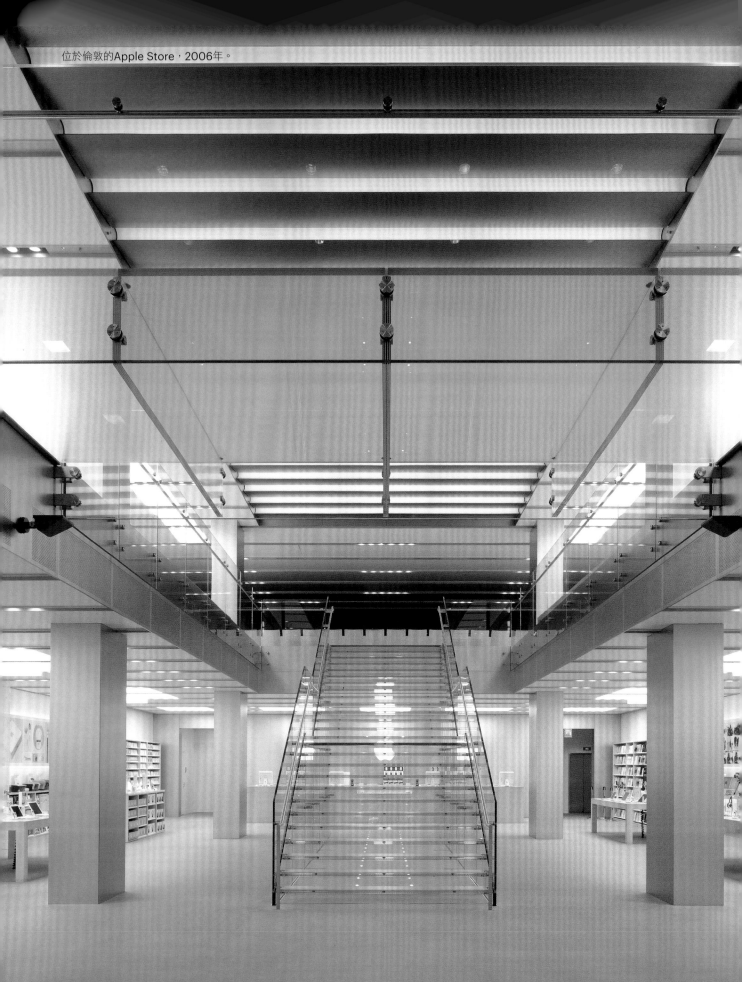

位於倫敦的Apple Store，2006年。

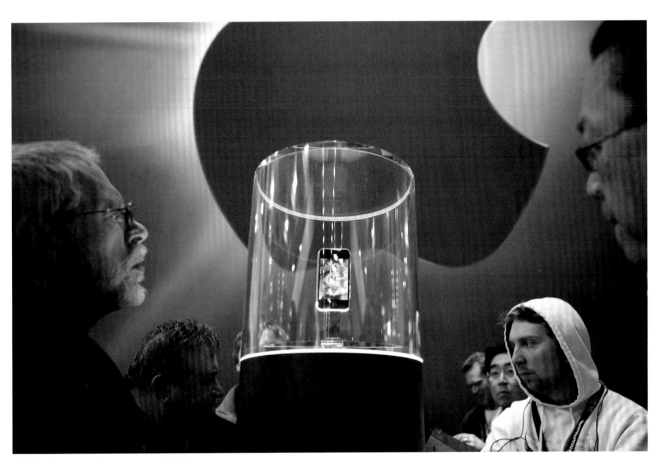

蘋果大會Macworld。2007年，舊金山。

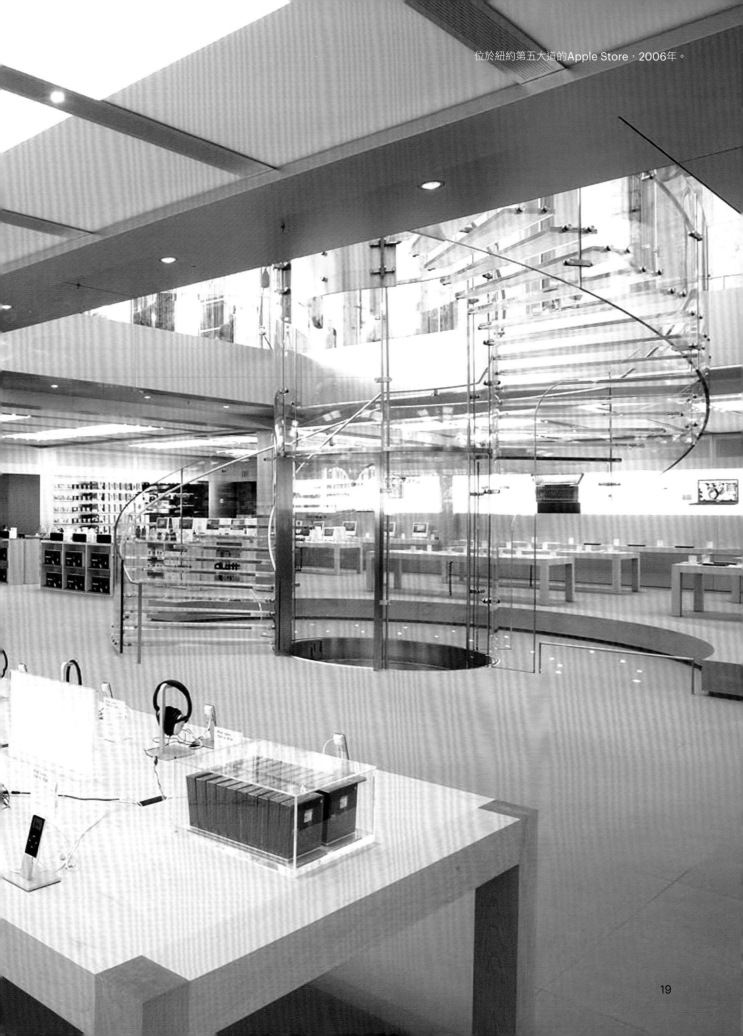

位於紐約第五大道的Apple Store，2006年。

運動品牌Nike旗下的飛人喬丹Jordan brand聯名推出。
球星甜瓜安東尼（Carmelo Anthony）七代簽名鞋的裝置藝術。2011年，紐約。

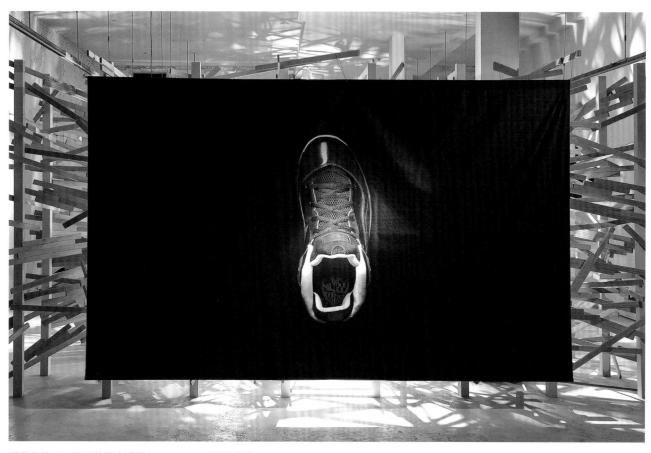

運動品牌Nike旗下的飛人喬丹Jordan brand聯名推出。
球星甜瓜安東尼（Carmelo Anthony）七代簽名鞋的裝置藝術。2011年，紐約。

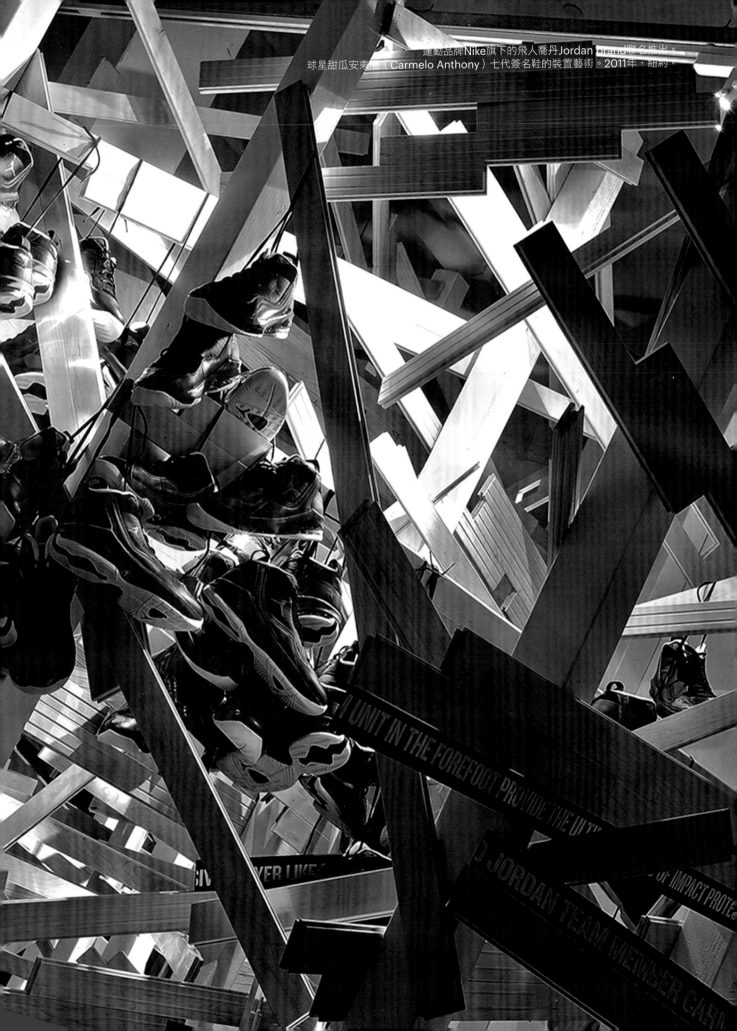

品牌顧問公司Wolff Olins紐約辦公室，2005年。

品牌顧問公司Wolff Olins紐約辦公室，2005年。

Majid Al Furttaim集團數位產品，杜拜，2017年。

Majid Al Furttaim集團數位產品，杜拜，2017年。

Q：「設計」為什麼很重要？

有異於存在天地之間的大自然萬物，我們接觸到的世界裡，僅有極少數事物未被「設計」過，某些案例也顯示，即使我們理所當然認為是自然的東西，其實曾被轉化或改過設計，設計不止形塑了產品，更在我們所處的生活、態度、環境之中，我們所需的服務、和各種形式的溝通也脫離不了「設計」。如果美好生活很重要，那麼好好設計生活將是最基本的。

Q：為什麼是Eight Inc.公司？Eight Inc.的這些設計想法由何而來？

Eight Inc.是一個獨特的存在，Eight Inc.也是一個共創的概念，由擁抱「設計決定了人類社會進化」共同信仰的一群人集聚而成。這個概念絕對不能獨力完成，而是整個具有共同信念的特色團隊造就一切。我們成立的Eight Inc.公司，是一個要吸引最佳創意人才的地方，工作室的每個創意和念想皆在確保我們能夠提出高品質、真正傑出的設計。我們的創作秉持了以下三個大原則：

1. 從我們最有興趣的部分下手，才能打造出最棒的作品
2. 和最具潛力的人攜手，做出最具意義的作品
3. 為我們的**價值創造**適時加分

價值創造〔Value we create〕

價值創造就是增加價值！這句話來自一位我好同事兼好友，他在世界上最具影響力的商學院「歐洲工商管理學院」（INSEAD-Institut Européen d'Administration des Affaires）主持一項研究，探討價值創造與價值毀滅（出版品為2013年由S. David Young, Kevin Kaiser撰寫的書《藍線管理勢在必行》The Blue Line Imperative），美好的設計鼓勵人們正向產出，因為他們內心直覺的知道自己正在增加價值，這樣的共振效應會進入更深的層次，進一步讓人察覺他們的生命也被注入了價值，於是對於加值的展望，順理成章的連結了最初的正向產出，而正向產出源自於美好的設計。所以可以歸納出「正向產出」是因為被設計並傳達至一個商品中所獲得的報酬，同時被認為是增加價值。

Eight Inc.是一個組織未滿，有機體以上的單位，有點雜亂，又有點創新，還有些執著。我們意不在崇尚風格優先的設計，而是很真實的設計。我們沒有創意總監的職務，我們由設計成員帶領工作室運作，但沒有客戶業務經理。我們所有的工作都是建立在一個前提之下— 美好的設計是：能夠為人創造正向產出的設計。

Q：「使用者中心設計」常常被提出來討論，卻往往未能成功實現，原因何在？

「使用者中心設計」（User-focused Design）近年確實很常被不經意提到，但並不容易被做成。任何有意義的設計都對人類進化的現況有幫助，革新思維、好奇心、和人性化都是讓我們成功的基本要件，身為一家以設計為主業的公司，Eight Inc. 是我們的動力以求實現共同目標：去深入了解和認真回應我們客戶（那些尋找價值創造和推進人類發展的）、產業環境、和這個世界給予的各種挑戰。

Q：你們和其他創意公司的差異在哪裡？

相對於某個模組或某種公式，Eight Inc. 更在意慣例的存在。我們不太走一般品牌顧問、市場調查公司或者傳統建築事務所的方式，用同一套東西去找出慣例，更不會試圖去仿效這些模組，因為我們清楚知道那些好處和極限在哪裡。從外部看來，像是不太一樣的主張，但我們相信這正是我們和其他團體的差異之處。這個方法改變「設計」的供需，也讓我們得以更上層樓和客戶交流，並進入價值創造鏈，甚至能夠帶領我們更進一步領略客戶的管理風格。

我不太相信卓越的設計會單單出於一人之手，那樣疲憊、陳舊的姿態不再能夠產出令人驚嘆的革新以因應這個新時代。我們的作風是必須為每個專案導入最佳內涵，以產出最優秀的設計，因此必須具備多元的創意來源，如各個不同年齡層、種族、經驗、環境背景和性別。我們工作室創立於美國加州，一個深受實驗性社會思潮和價值觀影響的區域，伊姆斯事務所（The Eames Office）即是其中極具影響力、匯聚各方傑出創意人才的公司，座落於南加州的伊姆斯事務所，從來就不是單打獨鬥的個人主義，設計大師查爾斯·伊姆斯和蕾·伊姆斯夫婦（Charles & Ray Eames）作為主理人，總是秉持著絕佳的團隊精神共同設計。結合設計思考和設計實踐的群體共創必定強大，這是不會變的道理。如果我們曾經做對了什麼而成就今日的典範，我們所採取並逐步建立的創意、多元群創即是以伊姆斯事務所為標竿！

Q：所有設計都必定與人類體驗相關嗎？

我相信設計都是每次專注於一個層次，然後廣泛並逐步的接近，但唯有把我們想像得到的體驗傳遞出來，才能確保真正的成功。打造全新的解決方案非常艱辛，但可以專注於觀察人性變化。 某些解決方案可以扭轉根本想法，進而傳遞出更高明的人類經驗。**「體驗」**就是人類與其活動和內在歷程的綜合性表現。

體驗〔Experience〕

「體驗」包含了個人和群體兩種層面，但都必須以「連結關係」（relationship）和「相關性」（relatedness）為其基礎。「連結關係」是由感覺到某種感受而形成的結果，也是設計者設想中非常重要、而且能夠與個人或者我本身引起強烈共鳴的。如果這個感受歷程不能順利連結，就會是一種無法帶入深層覺知、缺乏連結和感動的「相關性」。

我們很清楚一個絕佳體驗被設計出來的同時，也往往能贏得超凡的價值。那就是設計的同時也創造了價值。事物和人有關，而且收獲成果常常也帶動了經濟價值，就像是一個優秀的創意方案的副產品一般。美好設計不僅能具有情感連結，更能夠滿足一個**「目的」**。

目地〔Purpose〕

將情感與目的性連結起來的綜效絕對不容小覷，因為它啟動了超越自我認知的熱情渴望，這股共振力量滿盈又放大發散的效果將引導到難以言喻的深層之中，我們就是知道它發生了。這種情緒經過了數次頻繁發生。Tim經常提到這類狀態並稱之為一種「非理性的忠誠度」──這是一種完全正確的說法！「非理性」來自情緒上的真實回應，不需要靠任何連結關係帶來的思考或理性反應。

將情感與目的性連結起來的綜效絕對不容小覷，因為它啟動了超越自我認知的熱情渴望，這股共振力量滿盈又放大發散的效果將引導到不可言喻的深層之中，我們就是知道它發生了。此成果難以掌握也不容易被量化，卻是設計師最好能具備的參考點，設計可以定義出形貌、地點等等，但真正精彩的是勾勒出人類經驗。

Q：「設計」有各種解讀和多重意義，所以「設計」之於你是什麼？

設計是一種改變。更高一個層次來說，美好的設計反映我們所存在時代賦予的考驗，而後我們有能力改善。同時也映照出我們是誰？我們的價值何在？我們的創造力如何？以及我們將如何高效運用資源？而這些也將藉由進化和參與的歷程來成就，並形塑出往後的發展，促成人類持續前進的動能。設計不是學術上稱之「設計人」的專利，設計理應包了更多能夠提供最佳解決方案的工程師、建築工、匠人等專業人士，也許只是些微的調整，也可能是大刀闊斧的革新，所有進展都來自因共同挑戰而產出的創新思維。「創作」並非僅止於打造新東西，更重要的是全員的才智匯聚，設計也不是追求技巧。借鏡歷史，設計看似因為大量商業應用而突飛猛進，但其影響更在於對人類成功經驗的價值累積，「創作」是人類身為存活**「物種」**的核心貢獻之一。

物種〔Species〕

關於「物種」，有兩項基礎思考模式：「因果思考」（Causal thinking）與「關聯性思考」（Associative thinking）。「因果思考」常見於團體組織中，著重於透過追根究底的分析，進一步瞭解「為什麼」會發生；「關聯性思考」則是結構性較低也比較少見的模式，但「關聯性思考」卻在打造一個好設計時表現更為突出、更能解決問題和激發創意。有別於「因果思考」想要找出「為什麼」，「關聯性思考」問的是「你會想到什麼？他不急於立刻找出答案，更希望能夠發掘出各種可能的選項和替代項目、甚至是其他的可能性和相關情境。一個團體組織會把重點放在因果上，多半是因為單一有機體就能操縱出一個相關性的結果，但事實上，大部分狀況中，創意產出於關聯性之間，勝過產出於因果之中。

設計作為一項技能，與任何其他可獲取的實務能力一樣具有基礎。定義什麼是設計之前，必須先界定問題的範圍，設計可以存在於龐大規模或深具企圖心的所有事物當中。

真正了解**「設計」**，我們必須審視所有設計的面向。普遍認為的「設計」就是在創作一些形式、樣貌、或是純裝飾、甚至一種外觀或感覺、一個建築型態、一個物件等等。這都是被低估或不夠充分了解設計的說法。設計也經常和工程機械混為一談，全都是因為人們習慣為事物貼上標籤或試圖透過編造來解析事物，也可以說是商業操作中，往往為了提取特定價值而衍生出的一種策略。「設計」的靈活勁道遠遠超出以上這些，它的本質在於我們將現況解套，是為了追求卓越。

設計〔Design〕

設計的技能，是一項權衡因果思考和關聯性思考兩種觀點，並且依據目前掌握的工作事項所需，從容遊走於以上兩種模式之間的能力。為了產出卓越的設計，兼顧因果思考和關聯性思考絕對有其必要。

正因為是這樣的一個發展歷程，一個創意發想必須指出人類的挑戰，透過尋求更好的解答，設計可以更**「豐厚」**：把想法付諸行動讓人類真正需要它、想要它、進一步採用它。

豐厚〔Rich〕

設計可以做得更為豐厚，因為它來自關聯性思考帶來不同層次的共振效果，只要達到深度感受，便能建立與人或產品的個人接點和連結關係。

創造價值和推展進化需要具備覺察能力，以寬廣視野捕捉影響體驗的眾多繁複變因，人們將會把這些變因簡化為一些基本特質，而定義這些基本特質都有理性和**「感性」**兩個層面

設計必有良知──無論是為了嚴苛的檢驗或者為了留存一個記憶。這也是我們生活在當下的所作所為中最困難的一部分。我們對於未來社會共享的一切責無旁貸。擁有能夠去創造或去定義並改善生活的本領，需要核心技術和跨越傳統準則的能力──其實這是每個人都能參與的事。今日成就最高的公司企業，和過去幾年並不盡相同，甚至也並非是未來最具價值的幾家。

Q：「設計」和其他藝術形式一樣可以影響文化嗎？

我認為我們正在見證一個理解「設計對人類能作出什麼貢獻」的巨大轉變時代中。設計不但能創造生活進化，還能指出人類和大環境中尚未獲得解決的事物。設計立基於藝術與科學交會點，合力促進人類的興盛繁榮。這也是賈伯斯和蘋果公司一直秉持的信仰。設計有別於藝術，藝術僅為了某種目的和功能服務，但兩者皆又承載了共同意向，藝術和設計也許都提供了開創性的工具去改變我們過去的所知所行，我相信設計是驅動文化轉型最好的方法之一，因為它可以即刻發生並且容易取得，而且它是牽動人性的基礎能量。

Q：看起來「設計」在文化和企業中的角色舉足輕重，又是什麼樣的事物足以改變輕重？

有效的設計絕對和**「改變」**有關。

我們曾經試過非常陳舊的操作方式，包括從已經很熟悉的設計價值下手，或是掌握了公認的頂級設計師，我自己從不迷信明星建築師或當紅設計名家就能夠做得意義非凡或特別傑出這一套。自己的微小構想未必能成就大事，若是真存在一種永遠有效的設計套路，我們應該會活在一個更理想的世界中。

當然世界上還有許多非凡的建築和設計，但我們必須確實透徹深入這些好作品的經驗才算真正了解它，其中的絕妙之處在於是否能辨有品質的建築或設計所提出的差異。所有理想的狀況下，好作品皆來自於人類期望下的成果，此成果在隨後創造出價值。「設計」這回事已在企業內逐步提升為更具影響力的角色，許多已採用客戶或使用者期望打造的成功模式，都選擇了**「應用」**這個概念，而能在商業競爭中取得優勢。

應用〔**Relevant**〕

造就影響力的關鍵在於認知「充分應用」（being more relevant）的重要性，依照客戶或使用者期望打造成功模式的公司都很清楚，他們需要和客戶建立一段具有意義的連結關係，也就是說因連結產生的共鳴，對雙方在經驗層面上能引動正向的感性交流，而產生了一種「被了解或者察覺自我感受的效果。反之，無法了解以上交互影響的企業，往往會和客戶漸行漸遠，發展為純工具性、態度冷淡的關係，結果即是客人覺得缺乏連結、不被了解，甚至不被珍惜和認同。

Q：很多人以為的設計只是一種形式、或者一些材質，這些是設計的基礎嗎？

設計經常被如此理解沒錯，消費型社會中尤其普遍──包括對形式、色彩、或某樣東西的表面處理。但絕大部分只在表面層次的事物，不會是生活必要的也不具有意義。因此，這樣的解釋基本上限制了對設計價值的接收。形式和材質確實是常見的參考項目，但僅止於對初階設計的認識。真正的好設計有其分門別類，並且基於更深層的意義、和更極致的文化背景或獨立個體的價值。如同建築一樣，通常由設計師和建築師聯合執行，協助客戶摸索自我定義，而能逐步設定出他正在尋求的某一種特定風格，這整個設計的過程，對於尚未釐清此作品價值的客戶來說，是一種可消費、而且更輕鬆的方式，讓他們減少迷航在真正價值創造前會遇到的不確定感受和認知之中。

Q：「設計」其實超越了我們眼見的一切？

我們眼見的、碰觸的都是「設計」中最基本的一環，或可解釋為最**「熟悉」**的部分。

熟悉〔Familiar〕
事實上，我們都清楚直覺是怎麼回事（請參見《心腸連結──大腦・腸道菌：飲食會改變你的情緒、直覺和大腦健康》一書，作者：艾莫隆・邁爾（The Mind-Gut Connection by Emeran Mayer, 2016）。什麼東西是對的，什麼東西被視為增值。這段理解過程並非透過我們的理性、心智分析得來，更多來自意識之外，是一種直覺，當我們調對頻道用心聆聽時，便能清晰地知道哪種設計能在深處產生共鳴，能夠為我們增加價值，以及哪一些設計則無法做到。

超越對於形式和材質的決策，看似無形的東西，反而有更多方式能分辨哪些才是對的。全部設計都在做出改變，但並非所有設計都是必要的、或都是具有價值的。設計擁有的價值在於改變真的出現了，而且隨者改變，其他調整也應運而生。人們必須認知其重要性，一個基本的設計可能只為了一個純粹用途。以前石塊製成的輪子被用於一個單純目的，但如今輪子已經被設計使用於更廣泛的功能和情境中。設計也能夠為了滿足特定、或專屬的需求和欲望。西班牙建築師高第（Antonio Gaudi），他對巴賽隆納這個城市的偉大建築貢獻並未在他有生之年被大眾認同。但時至今日，你無法想像巴賽隆納這個城市沒了高第作品，如同電影界沒有希區考克一樣。

卓越的創作其貢獻在於引領一個思想或一番對話。偉大的作品往往值得一再回顧。

Q：「設計」和「體驗」彼此之間的連結是什麼？

「設計」根基於旨在實現目標的創造性工作，不只對人，也對應了我們身邊最直接感受到的、更寬廣的環境總和裡。沒有指導方針，卻要紮實地在變動中追求精益求精，我們也許不能發揮設計潛力的極致，但放寬條件來看，許多人忘了理解設計的多重可能性，只在傳統的角度思考。設計不只是滿足功能，設計可以非常實用，它能夠改變人類的行為，能夠達成更高階的美好。紐梅爾的**「生存狀態」**圖表（Newmeyer's State of Being）描述了生存狀態的過程，從基本的「參與」到「融入」，一直到貢獻產出、感受幸福、享受自在才是金字塔頂層的狀態。

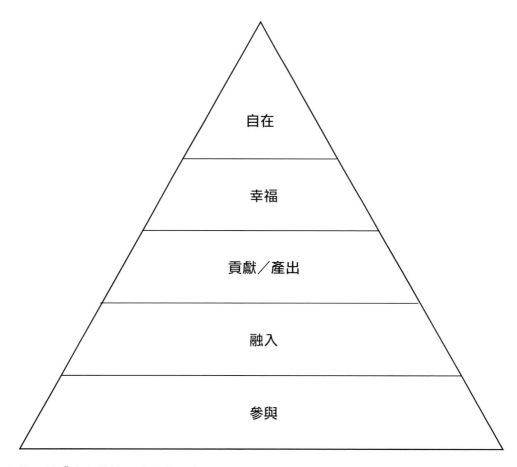

紐梅爾的「生存狀態」金字塔圖表

生存狀態〔Being〕

從紐梅爾的「生存狀態」（States of Being）證實了「參與」和「融入」兩個滿足生存狀態的基礎階段，恰巧與「公平流程」理論的概念緊緊相連。我們知道決策過程中，越多人參與其中便越能激起人們的積極投入和自我啟發。我們也很清楚由群體或一組人馬合力做出的決定，遠比個人的決定更令人信服（請參閱《群眾的智慧》一書。作者：詹姆士·蘇洛維齊，2005年出版 The Wisdom of Crowds, by James Surowiecki, 2005 ）

「公平流程」模式（Fair process ）是一個循環決策的工具，這套理論架構提供五個驗證步驟，無論是重大的拍板定案、或是哪些人物的意見才有益於探究和作結，五個步驟都必須經歷「參與」和「融入」的過程。在「公平流程」的初始階段，並不需要領袖人物或設計師已有最棒的創意或者最佳解決方案，即便最後他們才是做出終極決策的人。

「公平流程」的第一步，在於領袖人物或設計師必須置身其中和匡定範圍（Engaging and framing），和所有相關人員站在一起，共同找出任務主軸何在？問題點或需要特別指出的情況有哪些？這段為案子或工作項目置身其中、並訂出範圍的作法，不但能夠創造一個開放且深研的空間，並有機會導引出新想法和創意、甚至更多選項，而讓原來的目標更為清晰。公開而透明的環境能引動更多關聯思考，而且沒有哪個想法是對或錯的，一個想法還能點燃下一個新願景，然後一個接著一個，用焦點式的腦力激盪進行，漸漸形塑出案子或工作項目的樣貌。

第二步，則是探索與汰除（exploration and elimination）在前面第一步驟中較為表象的選擇。所有的激盪出來的點子並不容易被平等看待，有些很棒的創意、很有用的想法到後來可能不切實際，也可能在既有條件、資源、時間壓力下無法適度發揮。「公平流程」的重點在於每個環節過程必須公開而透明，換言之，此時的領袖人物和設計師應該全程參與探索和汰除選項，這是步驟二的關鍵。

不過，此時也往往是一個斷點，關於第三步「期望設定」（Setting of expectation）。無可逃避的將會有人在此過程覺得失望沮喪，可能因為想法未被採用，或覺得被選出的作法、方案讓他處於劣勢。然而一旦「期望設定」完成，就得明確地說明，即便團隊內部對最終方案仍有歧見，都必須打從心底同意盡全力投入執行，若是沒辦法做下承諾，那麼必須及早離開執行團隊。（舉例來說：一位執行長指定了2位團隊成員去為新策略做巡迴發布，即便知道新策略會讓他們原有想法處於劣勢，但期望設定已經擺在這裡，他們唯有成功地傳達下去，否則就不必再回總部了，這樣一來，他們非做不可）

第四步，是「統合施行」（implementation）也是絕大多數企業團體敗陣之處。最經典的說法是：「我知道我們最終決策是什麼，但我想我可以微調一下，只做一點點改變，而且會讓事情更好。」以上呈現的結果，即是原來的決策或產品永遠走不到既定目的地、也不可能完全施行，因為它的路徑一直不斷地被微調修改。事已至此，擔當領袖或設計師角色的人，接著要能指出更多的機會和改善方案，這是第五步驟，將要帶著團隊前往「評估和學習」（evaluation and learning）。於是流程上又再度回到了第一步驟。

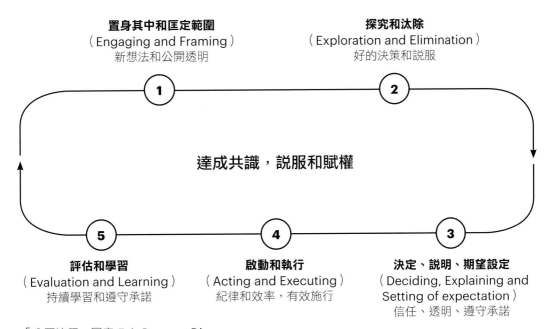

「公平流程」圖表 Fair Process Diagram
資料來源：INSEAD歐洲工商學院 祿多・凡德・黑登（Ludo Van der Heyden, INSEAD）

最好的狀況，是設計創造了正向產出；最佳的成果，是你覺得做對了。以上的累積共振出美好、純粹、價值。每個社群發展都仰賴各式各樣人才的匯聚，每個設計也反映同樣道理，需要集合多樣化的敏銳心靈來成就我們理性和感性的回應。所謂「**卓越設計**」的潛力在於翻轉我們原有的思維、作風和環境，進而讓我們的感受和做法產生變化。

卓越設計〔**Great design**〕

我們認為的「卓越設計」會被稱之卓越，因為它確實在深層的意義和目的上產生共鳴，而且超越了我們的意識（即刻的）和覺知。卓越的設計和偉大的藝術都能引動我們體內難以言喻的共振。某個層面可以解釋為，它喚起我們最根本、最常在的興味，我們內心的歸屬和異同區別被挑戰了、被啟發了。設計所帶來的體驗和共鳴無法輕易用言語說清，卻令人心神盪漾。

Q：設計的典型分類如建築設計、工業設計、室內設計等等。是否可以聊聊你不同意這些傳統分類和訓練的想法？

我並不排斥他們，只是看出了他們的極限，我也不反對傳統的學科。傳統學科架構方便整合，而且提供教育養成的重點和深度，作為教育養成當然沒問題，只是實際運用會被限制住。現在我們已經超越那樣的思考模式，以前我們常常運用「大量、多工」（multi-）「跨越、移轉」（trans-）這兩個字首做為心法，設計形式近似於全新打造，並且確實能有效完成，但這個過程和方法必須再進化，用違反既有原則的方法下去做。而違反既有「**學科紀律**」的關鍵進化，就是邀集和鼓勵所有參與者互動，並且要在違反既有框架的環境裡才能達成！

學科紀律〔**Disciplinary**〕

這裡指出的「訓練原則」觀念，和2009年由隆納德‧海菲茲所著作的《調適領導》（Ronald Hefeitz, "Adaptive Leadership", 2009）極大程度地相互呼應。海菲茲設定的願景，強調領袖人物或設計師的任務不是提出最優秀的發想，而是打造一個對於創新、異議皆能兼容開放的環境，以期求得最佳解決方案。

我們的關注不是學術上過往架構，對於明顯不同的問題採用同樣架構，因此會用創新來做，這是顯而易見的方式，也是一般人很自然的反應，我們都期盼一個整體體驗，然而想要創作出另一個真正嶄新的成功經驗，你必須跳脫慣例和常態，往外面看看。

大多數的設計師是被特定訓練教出來的，但人類經驗不可能被限制在單一的學術管道之中，我們大多數人是在一個緬懷工業時代設計育成系統中被教育出來的，但今日社會環境大不同，早已不是傳統設計分類架構中那座巨輪裡的小齒輪，因此我認為我們也應該重新看待這一切，傳統設計分類現在看來不過是工業時代的遺物。

對於設計，最簡單的看法可以是關注於製作出「攸關性的產品」（Things that matter），如同前面說明過的，在學術系統下形成的功能性，不一定是我們現在所處社會的必需性。使用設計分類似乎是一種相對方便思考和整理的修補方式，這想法很刻板印象，就像人們看待設計時，非得有一棟建築、一項室內設計案在眼前，然後去雇用這方面的專業人才。也許和服務上的專業化分工有關。結果當然令人失望，因為那就是用最常見的架構和順序做處理而已。

Q：關於人的設計又是什麼？

所有的設計都在產出一個成果，它一定有目的性。因此**「人的設計產出」**就是改變我們生活的方式。

人的設計產出〔Human outcomes〕

任何一個機構或設計師都該捫心自問的題目是：「我們最初的任務是什麼？」。以蘋果專賣店來說，最初的任務為打造獨一無二的客戶體驗，讓來客覺得自己更像是一位共同創作者、社群裡的一份子，而非單純的客人。銷售電腦、手錶、手機這些，只是在蘋果專賣店裡打造獨特風格下的成果之一，成功的銷售則是達成最初任務後正好做對的事，但很可惜的，現實情況中，大多數企業主總是把他們的最初任務設定在賺得多少利潤、或者賣掉多少數量的產品上，而這樣一來就會很快切斷和消費者的連結，因為設計重點並不在於來客的體驗上。每一個最初任務背後都有一個初始目的，以及與其有關的各種失敗和犯錯風險。有智慧的領袖和設計師必須清楚了解自己的角色，在於能夠辨識和承認所面臨的風險，又能推動創新改革上的躍進。如同亞馬遜創辦人貝佐斯（Jeff Bezos）說過的：「若你事先知道這麼做能成，那就不算是一種實驗。」（"If you know it's going to work, it's not an experiment"）如此雄心才有機會打造實驗和學習的空間。

我曾經被問到對於近代推動的「STEM跨學科焦點教育」計畫中，人性的價值為何？我也想問：我們是否需要研讀更多關於人性的東西？我們為什麼要研習STEM教育計畫？計畫對象又是誰？它為什麼重要？事實上如果沒有人性的部分，那我們所做所學的目的何在？如果我們不是為了人、為了人類活動和人類居住的環境做設計，何須偉大的科學發展和新的演算法？我們一切的努力都是為了人類經驗增加價值，否則只是和真正的機會擦身而過。這也是設計與日俱增、價值創造相對遞減的原因。

為人類應用而設計，即是去深入瞭解人類和人類行為態度，企業主總是想細分人的類型，而我們則傾向觀察**「人類行為態度」**。

人類行為態度〔**Human behavior**〕

我們要再度用上「藍線管理勢在必行」（The Blue Line Imperative）一書提出的相關概念：價值經營管理的涵義為何（What Managing for Value Really Means）？其重要性在增進價值，但不是出於我們的期望，更好的情形是，期望來自消費者、客戶、和他們的來客。而其中最關鍵的部分，則是期望發生在客人所在的地方，如此一來才能夠再將他們帶向他們自己都從未想像過的境域。

加拿大哲學及教育家馬歇爾‧麥克魯漢（Marshall McLuhan）曾說過，將人分門別類無法顯示其行為，設計也不該侷限於使用者或消費者這種狹隘的角色設定，人類絕對更有趣、更複雜，我們越**「瞭解自己」**，便越能創造出可行的解決方法。

瞭解自己〔**Understand ourselves**〕

「自覺」在過程中是一種關鍵資產，領袖人物和設計師必須先能夠深入表象底下，包括自身以及其他所有參與者正在進行的事，自覺的程度越高，才能夠相對地有效回應自身之外的額外境地。

派區克‧喀克斯（Patrick Cox）是Eight Inc. 事務所的創新長，他說過設計不需要施加人為制定的原則，或者單純思考它是大組織內的數位還是實體互動。現實發生才更具流動性，並且緊密連繫著。所有設計都是從一件事物到另一件新穎事物的轉化，沒有終極目標的事物不能算是設計，那可能是藝術，絕不是設計。

Q：以人為本如何能貢獻為價值？

經過精密設計的體驗能夠連結人和事物以及環境，如果它帶有策略性，就更能維持住此關聯並且變得成功，財務上獲利通常是一項產品引人注目的成就和經驗值，並且造就人類成果。設計的終極目標應該要更為了收關人類而製作，現今很多的實際案例，卻是為了改變商業模式。參考《藍線管理勢在必行》書中的提示，如果你將重點放在人類價值上，所有相關決策便會繞著人類體驗和以服務人類為目的進行，而後即能創造出價值。

如同蘋果專賣店的零售計畫為實例，作為公司對外的一個重要接觸點，它是公司核心價值的明確的展現，深深連結著蘋果公司、蘋果的顧客、以及信仰著蘋果品牌價值在於我們所了解的一切事物發生總和的這群人。

人類是一種全面性的生物，人們以多樣化的方式經歷著，全面看待的運作方法，才能傳遞蘋果與其他公司的**差異化**價值。

差異化〔Distinct〕

在蘋果專賣店裡，一種「共同創作」的狀態持續產生著，不僅止於員工和商品，而是員工本身和所有參與者發生的所有交流（拜訪蘋果專賣店的來賓們並不認為自己是客人，他們主動、有意識地參與這個社群裡的共同創作）。進入蘋果專賣店的那一刻，如同踏入了一個社群，無論這家店位於美國、新加坡、法國、德國或者世界上其他任何一個地點。

Q：設計體驗是指交流互動？

在人類的完整交流中有一些很自然的反應。人透過互動得出天生的生理與情緒反應，像是以包容大度相對於威脅，在體內會產生不同的化學反應，結果當然也各異。我們情緒上的反饋往往左右了我們的行為，如果你能發覺這個體驗背後的目標設定，就必須檢視此互動所伴隨的生理和心理效應。

Q：Eight Inc.和世界上最知名、最頂尖的公司們合作過，這些公司是如何讓客人更愛他們遠勝於其他品牌？

信任和尊重，這些能讓任何一種關係成功，傑出的公司會和他們的客戶發展出連結關係，進而將商品或服務建立於理性和感性的體驗層次上傳送出去。傑出的公

司會被熱愛，是因為他們值得託付，他們的所做所為皆源於信任基礎。一旦商品或服務不再被有效傳送，也是忠誠度消失、信任殆盡的時候。如果希望人們對連結關係持續保有熱情，此時的挑戰就在於你如何不斷地關注消費者對商品或服務的體驗。

Q：是什麼創造出這種絕佳的連結關係？

掌握「體驗」，是所有必勝連結關係的核心。當你想到要如何互動？為何而連結？欲分享哪些？這些前期的初步共識能打造成功的連結關係，彼此信任和尊重則是一切的基礎。一項計畫能順利達成，仰賴團隊成員、客戶、設計師和顧問對彼此一致的理解和投入，具備靈活變通能力的公司和擁有創新能力的工作團隊，不但懂得體認組織動能，也瞭解實力和極限所在，從現況**「移轉」**至下一個全新的營運模式或全新的設計執行，常常是令團隊陷入掙扎的狀態之一。

移轉〔Moving〕

在這個階段（從現況[移轉]至下一個全新的營運模式）裡，靈感和改革最容易受到動搖，害怕失敗的心理幾乎壓垮了關鍵決策者，突然有成千上萬的理由阻止了對改革和新設計的追求，此過程我們稱之為「社交防衛」（Social defense）。

和個人的心理防衛機制十分雷同，當人覺得不確定、或受到攻擊威脅時都會發生，尤其在團隊或組織之中幾乎是集體無意識的出現防衛心理，一切都來自對失敗的畏懼。最常見的社交防衛狀況，就是積極尋求其他顧問和專家支援，很慎重地跑流程、召開源源不絕的會議卻苦無結論、被鋪天蓋地的報表和資料淹沒，甚至形成各擁其主的小圈圈，雖然承諾了特定策略，卻又不真正表態支持到底，於是團隊和組織發展出許許多多的不明態度，都是無法正視問題而產生的不安情緒，最終採取了迂迴面對。

主要肇因於公司並未做好輕易被改變的準備，信任機制和賞罰結構侷限了這些劇烈變化和公司營運模式被打亂的可能，而這件事卻會強烈影響設計決策不再以使用者為本，這就是受歡迎的傑出公司和**「其餘」**的差異。

其餘〔Others〕

最受歡迎、最成功的企業會持續成長和繁盛，是因為已經找出了控管失敗風險的方式，公開透明的揭示出來，讓主要目標被明確呈現，才不致讓躁動情緒帶離軌道，這才是當危機無法被辨識時，最長久也最有效的方式。

第一代蘋果手錶上市，庫柏蒂諾，2014年。

Change
正向積極的做出改變

提出一套可行的設計方案並不難，
設計出一套成功解決問題的方案卻極度困難。

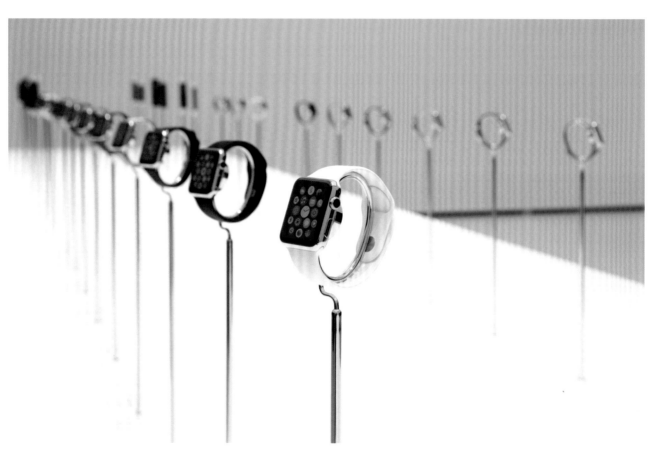

第一代蘋果手錶上市，庫柏蒂諾，2014年。

第一代蘋果手錶上市，庫柏蒂諾，2014年。

第一代蘋果手錶上市，庫柏蒂諾，2014年。

Thinn

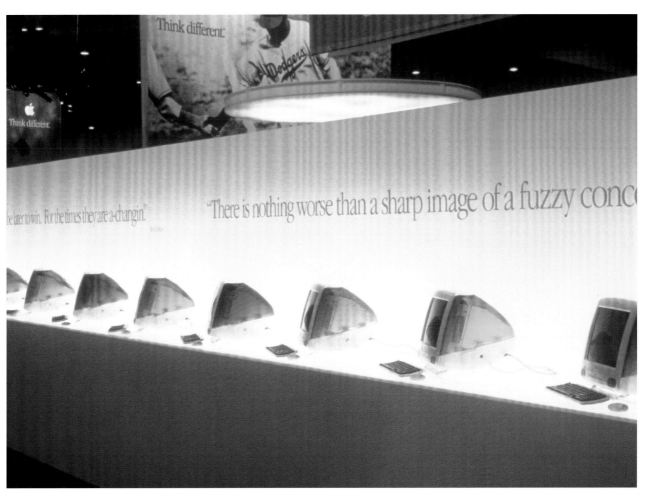

蘋果大會MacWorld，舊金山，1999年。

different.

new colors of iMac. ect all five.

ew Power Mac G3. Speed

蘋果大會MacWorld，紐約，2000年。

蘋果大會MacWorld，紐約，2000年。

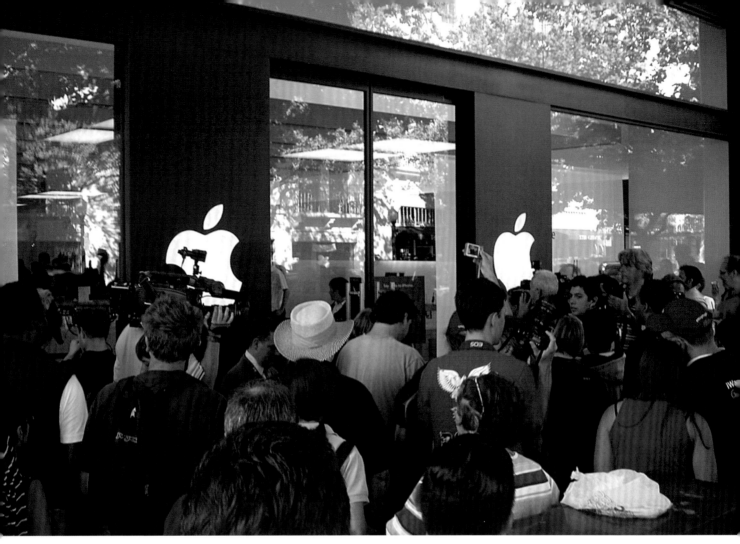

蘋果專賣店，帕羅奧圖，2001年。

Q：設計師們為企業打造與其客戶互動的全新模式時，最關鍵的挑戰是哪些？

是「做出改變」。不僅是人類生命歷程**「根本上」**最具挑戰性的一項，絕對也是企業的根本挑戰，以及設計中最難以掌握的一部分。

根本上〔Fundamentally〕

在第一章曾提到布瑞奇博士揭示「做出改變」的重點，在於移轉過程（Transition）中總會有許多改變伴隨發生。此觀點說明了任何改變的要件不在改變事件本身，而是個體如何偵測覺察此移轉是否具備「必要性」，才進一步全面擁抱它。而移轉過程中最可能造成問題的，即是如何面對改變。因此在企業或組織及至設計方案裡，最應聚焦的角色應在於此「必要性」是否讓其他受到改變衝擊的人，能理解並覺察這項移轉。

一個方案的規模廣度越大，其困難度相對更高。在某些設計方案中，涉及改變的組織層面既深且廣，像是品牌價值層面、行為態度層面，也可能是從企業架構或互動層級來看，有時候甚至得面面俱到。除了一些訓練有素、深入理解人性的職業如音樂家、藝術家、作家、設計師等專才之外，一般人不易具備處理改變的能力。

現今教育當中，極少觸及教導人們如何面對改變和其歷程。訓練學生了解人性，似乎在教育系統中越來越次要，北美教育界正是一個活生生的例子。而更為諷刺的在於，這也許是為什麼最成功的企業會生存下來的主要因素，能夠做出改變明明才是最能增加價值、成就優異產出的一項能力。

Q：為什麼做出改變對設計很重要？

所有的設計都與任何或大或小的改變有關。這也是為什麼優秀的設計師在企業面臨艱難時刻，特別顯得**「價值非凡」**。

價值非凡〔Valuable〕

關於「增加價值」或是「破壞價值」的根本性在於人們是否接受此改變，它也許是個人的，也可能是群體的歷程（請參閱歐洲工商管理學院教授——阮貴輝博士「集體情緒」。Quy Huy "Collective Emotions", 1999）。如果對一項改變，人們普遍接收不到價值增進感，那麼便能預想改變之後得面臨的抵抗，將廣泛存在從外顯到內隱的各個層次。

問題癥結其實在於人類是一種從儀式與重複行為中尋找舒適的習慣性生物，絕大多數慾望是線性的、可預測的、輕鬆容易的路徑，少數慾望才會存在曖昧或處於風險的境地，但所有新事物的開端都具有不確定性和風險性的特質，因此「驗證」便成為企業或個人了解是否能夠融入世界的方式和手法。每個人皆會在所處境地尋求穩定與安全，但企業的願景卻不斷在改變，這個世界也是！

Q：所以這就是讓設計被企業擁抱變得如此困難的關鍵嗎？

「做出改變」是轉變歷程中的基礎，但對人們、企業以及政府機關來說異常困難。我們已經從歷史上，或者今日的政治鬥爭場中見識過數量可觀、缺乏遠見的實例。如果獲取資料早已不是問題，從氾濫資訊中過濾和整理出有意義的東西，應為大家必須擁有的一種能力，具備靈活彈性的能力卻極其不易，因為框好一個線性架構再去執行不難，但我們都清楚事情不只如此，即便已理解有些事與物理或數學有關，除此之外還有一大堆我們所知甚淺的領域，**「直覺」** 即是操縱了我們部分的腦運作但並不靠語言的一種。

直覺〔Intuition〕

首先要對藍線、紅線有基本認識（請參閱2013年S. David Young, Kevin Kaiser 著作《藍線管理勢在必行》“The Blue Line Imperative”）。在初始階段大家都很清楚什麼能夠創造價值、什麼將會破壞價值，但我們常常將其歸類為膽識與直覺，並且很可惜的，我們傾向忽視或理性的逃離，並避免承認我們知道真實情況。

這並非大腦新皮質，而是較邊緣和原始的部位，但足以驅動行為模式，它很難以其他方式運作，卻能負責處理信任、理解、和本質。

Q：設計是否以挑戰者之姿對應現時狀態而服務？

設計是為了做出改變而生的終極催化劑和方法。它必須問出艱難之處、挑戰傳統假設，依據任務類型差異有所不同，它不是壞事卻可能讓人難以招架，它通常是被那些違反「原始定義中的正常」事物所啟發、所建構出來。做出改變對大部分人來說都相當有難度，但設計師身懷絕技，能在改變中發掘正向積極的態度和力量。設計雖然是一種改變，不過正確的策略謀劃還要仰賴問題和組織的類型。

一項最基本的精神──善其事必先利其器，表示你必須非常瞭解你要求人們做出的承諾內容為何、層次為何。複雜度將是其中非常嚴峻的部分，充足瞭解設計案內的關鍵敘事將更為艱困，包括高階總體架構，也包含了單一或個人化的敘述。設計的主力將直接對現有系統和組織造成衝擊，在組織中的特定角色們也將因為你做的事情受到一定程度影響。除非你已將眼光放遠到更美好目標上，否則很難對提案下決斷，你可以根據結果目標做出的改變來選擇投入與否，我們通常會視之為更重要的主計畫，並歸類至「總體驗計劃」（Experience Master Plan）中。

一般企業通常不會聘請策略設計師只為改變一面牆的顏色或地板的材質，以求目標受眾的青睞，原因在於普遍認為淺層更動的效果實在微不足道。像是銀行業、航空業或者更多保守的大型機關組織，皆是非常難以做出突破性改變的單位。為了創造更高效的客戶體驗，我們必須對於客戶和他們不斷變化的價值建立好相關的心態。除了千禧世代在態度和期望上的劇烈變動之外，銀行業在其業內或業外從來沒有遭逢過如此高風險、以及被玩家打亂局勢的情況。於是他們的方向必須藉由大幅改革重新定義，而且這個改革必須反映出充滿變動的新文化中，更深層而且更具意義的**「關係」**。

關係〔Relationships〕

這裡所指「更具意義的關係」是經過價值創造的一種經驗，很獨特、很重要，而且能夠直接與個體連結。

Q：是否有些競爭對手將此視之為可以挑戰市場上已具聲譽企業的機會？

全新體驗造成組織巨大的衝擊，源自於它真切碰觸了客戶們所處的種種層面。以銀行業來說，當交易行為皆已轉向手機裝置再通往四面八方時，實體空間就應該成為連結人們的重要場域，並提供與原來銀行有所區別的服務，有意義的參與行為始於某項清晰目的，找出最有利的方法協助客戶需求以達成這項目的，首先應該要分辨各項任務，並且重新評估每個傳統銀行功能，再賦予嶄新定義，以從競爭關係中一一拆解出來。

在蘋果專賣店中，其商業的核心價值最佳展現方式，永遠在於產品與軟體的天作之合以傳達最佳經驗。不單靠產品的外在形式、表面處理、厚度如何表現，那樣缺乏體驗所傳遞出的意義，表面處理或形式皆是空談，同理可證於建築和其他類型商業模式與客人們的服務接觸點。舉例來說，很少人記得第一台iPod的技術規格，但多數人都想得起當時口袋裡裝了1,000首歌曲。

Q：你和賈伯斯從他回掌蘋果公司的1997年開始合作直到他退休為止，你和他的工作關係如何？

世人描述賈伯斯的版本不可勝數，絕大部分的描述被侷限於自身與他共同工作經驗中提取的某部分。我在這裡很有自信地告訴大家，賈伯斯絕對是一個完全無極限的模範，他很清楚如何打造價值，如何逼近真正的問題核心。巧用科技、對人類感同身受一直是蘋果公司的中心思想：輕鬆上手、容易理解，以人為本才是優先項目，而非以科技主導，他將硬體器材從工程師手中拿走交付給一般人。當時並非所有人懂得賈伯斯在做的事，有些人則是瞭解之後卻恨極了他。能夠聚焦明確目標和釐清產品的基本人性價值，是賈伯斯與生俱來的邏輯與傳達能力，有別於蘋果傳統僅將找出最佳方式作為主要目標，他總是透過人性價值找出最佳方案。與人性價值溝通而非技術規格，也是蘋果精神之一。試圖運用所有形式和接觸點傳達「為什麼」，以及 **「歸因」** 公司價值的能力，讓蘋果公司從一個功能型品牌，翻身成為一個理想型品牌。

歸因〔Impute〕
早期蘋果公司整編時，由馬克·馬庫拉（Mark Markkula）對賈伯斯提出的三大蘋果行銷哲學之一（註：三大行銷哲學為Empathy, Focus, Impute）。

我們真心喜愛和賈伯斯一起工作，即便是那些最具挑戰性的時期。那些艱難重重的日子裡，他挑戰每個人、每件事。我們最大的遺憾就是再也沒有他一起面對今日，以及共同解決各式疑難雜症。我們萬分懷念他。

Q：這些特質是否讓蘋果公司的成功與眾不同？

大多數的公司不是在創造價值、改變價值就是在破壞價值，而蘋果公司的成功則來自打造令人刮目相看的人類貢獻。任何一家公司都應該誠實面對這個真相，否則一切將失去其價值。所有成功的設計成果都必須以創造人類貢獻為根本，史蒂夫（Steve Jobs）非常清楚這點，還有幾位企業界和設計界的大人物做出同樣示範，如維珍集團創辦人──布蘭森（Richard Branson）、特斯拉創辦人──馬斯克（Elon Musk），還有其他許許多多令人敬重的企業領導者持續做出人類貢獻。這也是我們在眾多不同業種間、跨文化或跨地域各式合作項目的共同點。

Q：這些經歷是否對你的公司造成影響？

每一次客戶關係都提供了學習機會，我們必須維持勤於學的態度。我必須説，和蘋果公司工作，對我們前進創造價值的途徑上當然有著鉅大標竿效應，對團隊更是引以為傲的歷練，同時成為我們分組的重點學習以及案例分析對象。每一回合的計畫參與都很了不起，每一回合得以成就佳話都少不了善於挑戰和思辨的工作搭擋。在更早期公司創立之初，我們有幸和幾位超凡的客戶合作，並獲得美好的經驗，如：加州納帕谷葡萄酒先驅──羅勃·蒙岱維先生（Robert Mondavi）、美國傳奇女廚神及美食名家──茱莉雅·柴爾德小姐（Julia Child）。我們受益良多並能夠將之灌注於下一次的設計，而且熟稔如何與不斷挑戰你的客戶一起工作，並視之為至關重要的演練方式，由此演練知道你是否對自己的想法充足理解、是否能夠對你被挑戰的地方堅持信念？並且清楚怎麼捍衛原有想法？以及接下來的備案是什麼？許多合作過的傑出人士，都會要求我們在設計之前拿出清晰的策略提案，能夠成功結案都是因為通過了前面最硬的演練。

Q：蘋果公司多年來一直是你們最棒的客戶之一，你們和蘋果公司一起參與了多少事情和領域？

當史蒂夫回任蘋果執行長時，我們就是蘋果公司三大策略創意夥伴中的一員（另外兩家分別是：品牌顧問CKS、溝通執行Tom Suiter、Andy Dreyfus與領導蘋果廣告執行的Lee Clow ＆ TBWA），那段期間我們主要負責項目是非關產品和溝通、但與所有三度空間規劃有關的事物，像是新品發佈、活動、銷售端點、接觸管道及通路以及全球零售計畫的設計。我們時常帶入當地建築師和設計師做內部評估、意見回饋及在地零售店的整合工作。2019年已經是我們和蘋果合作的第22個年頭。

Q：Eight Inc. 和蘋果公司的首度合作是從年度蘋果大會Macworld開始的？

沒錯，我們在1997年首度受邀，正是賈伯斯回歸蘋果公司那年，他著手規劃了MacWorld大型會展藉以發表第一台全彩電腦iMacs。當時我們透過負責品牌規劃的CKS團隊引薦，讓我們看看擘畫中的蘋果大會全球設計案以及新品發表，我們被要求規劃出全新的實體空間因應蘋果新品發表，包括零售計畫在內，我們除了設計蘋果大會活動本身，也兼顧全球的產品上市計畫案。最初的蘋果大會活動只是蘋果公司對客戶傳達品牌和新產品的關鍵接觸點，我們當時提出的概念試圖用基本幾何形式打造一個純粹、巨幅空間來展現蘋果商品。保留幾何的純粹形式，讓光線和展示型態成為完美背景，而能突顯出產品的使用經驗，同時讓產品——當時的多彩iMac如同英雄人物般華麗登場！

我們的空間設計必須烘托這氣場獨具的商品，盡可能利用了室內跨距，安排延伸式長型光桌呈現這項劃時代的半透明多彩iMac，促使來賓親身體驗蘋果公司超越科技用品形象的特異之美，當時打算將半透明塑膠感的產品放在建築夾具上，透過光桌的效果讓它自然閃耀光彩，這個設計不僅襯托出產品原有的戲劇性效果，物件本身也更加令人夢寐以求。從認知產品的原有價值出發，並以極其出色的經驗呈現出來，才是最關鍵的事。我相信在此領域第一次有人這麼做，純功能的硬體設備，被改頭換面成為消費性商品。

Q：大家都應該記得一年一度蘋果大會中傳達的蘋果文化菁華，但你為蘋果大會活動本身打造的設計語言，是如何被轉化成為品牌特點？

根本上來看，蘋果品牌的特點早已被轉化至它所設計的體驗之中，每個舉辦過的活動，都是蘋果與它的忠實粉絲社群、和預期能吸引來的新顧客的主要溝通方式。一直以來，這些活動皆充滿超乎預期的熱忱和投入，不僅僅是對於新品發佈，也包括蘋果對於科技的前瞻眼光。蘋果的活動和一般零售有著不同目的和眼界，想法上的極簡化、清晰度都被完整演繹在實體空間之中，因此參與活動的經驗會很自然被植入品牌想要傳達的核心精神。

如果你正在創作一項卓越的設計，那麼可被觸發的忠誠熱情將是一種特別珍貴的成就。很多公司總想著要製造出一些特殊喜好，特殊喜好可能不錯，但激盪出熱情會更棒。若有一種設計能傳達公司特色同時激起熱情和忠誠度，這個設計就已經達成任務。大家都清楚有效的經驗能來巨大的確切利益，體驗管理諮詢集團——淡金調查（Temkin research）曾提出，人們大約在6次的正面情緒經驗後可能因而動念購入產品，12次之後有可能主動推薦，每5次的經驗裡可體諒1次錯誤，每次的體驗都影響了人們偏好。超乎於理性思考外的忠誠度，其價值力道異常強大，因為那才是我們真正的行為態度，我們傾向用情緒做出反應，以理性處置行為，人類特質就是這麼有趣，尤其應用在設計人性化體驗時，更顯得真實而明確。

Q：Eight Inc. 設計蘋果專賣店而聲名遠播，是否能談談這是怎麼發生的？

蘋果零售計畫案有兩點主要的內觀條件。首先，我們一直以來都深深認同蘋果公司所展現的價值觀，遠早於被邀請合作之前就這麼相信著，我們工作室裡從未使用蘋果以外的任何它牌電腦，我們與蘋果秉持相同信念，認為科技產品必須更容易上手和具整合性，那是傳統科技硬體和軟體產品前所未有的。第二點則在於認知只有掌握了關係，才能讓蘋果與其他在科技產品銷售上受限的傳統競爭者拉開差距。以上條件表示我們能夠將蘋果文化展現出更高的差異性，有機會採取更具深度體驗的方式，將蘋果文化拓展至廣大人群，以利人群和蘋果建立關係。

案子的最初其實是從一份策略分析開始，我給蘋果旗艦零售店的白皮書主要呈現了我相信蘋果擁有的機會，我曾考察過蘋果產品在一般零售通路銷售但無法被妥善露出的樣子，因此加深我對蘋果零售必定要打造出一個和蘋果社群之間最棒接觸點的想法。這個洞察來自於其他製造商如何處理傳統零售生意從曝光手段到銷售消長的模式。我之前接觸的幾個客戶，像是The North Face、Nike都曾經在零售通路上經歷過類似難以傳達品牌訊息和價值的挑戰。

Q：當時你為什麼認為蘋果應該擁有自己的旗艦店零售專賣計劃？

我相信蘋果擁有卓越不群的機會，可以重新定義他們與蘋果擁護者之間的對話方式，並且能進一步掌握彼此更具意義的關係模式。當我把想法告訴史蒂夫，我發現他完全了解新模式之下的過去與未來，過去電腦僅被定義為純功能主義的硬體設備，未來蘋果產品將會被視為一個開創性品牌，因為蘋果以其核心價值打造出嶄新定義，從本質上創作出空間和體驗去傳達所有關於蘋果的事。

蘋果擁有他們和客戶的連結關係，在價值上和本質上共享。我們曾經合作過的零售客戶們與蘋果經驗也有共通之處。所謂的第三方銷售通路，較難好好傳達品牌的最佳優勢，往往只能做到對經銷商本身的最佳利益。其他產業的零售通路慢慢也發現這個趨勢而轉為經營品牌店，以主導與客戶的對話權。從之前做過的案子像是Nike、The North Face，都是透過品牌店做為驅動潛在來客的接觸點，但都僅止於店端的臨櫃銷售，因此我們判斷蘋果現有零售方式的主要困難點，將會在於缺乏一致性與現場銷售工具不足，而造成無法充分傳達蘋果要給客戶的訊息。

當年零售環境還再與Wintel——微軟和英代爾架構的競爭環境之下，蘋果的市佔率非常低，大約2%左右。可想而知在那樣的狀況下銷售的影響力與表現方法受限很大，經銷商面對來看看蘋果產品的客人，所做的臨櫃銷售最終會轉向更高邊際效益、更低廉價格的競爭對手產品，其他競爭品牌提供的資訊太過廣泛，反而誤導了消費者，最終選擇也從本來的產品差異化，變成了決戰處理器速度和記憶體容量。彼時的零售競爭環境真的很慘烈不易突圍。每當你加上眾多友善蘋果開發者的附加軟體清單，反而加深了蘋果和Wintel之間不易相容的疑慮。很多具有理想抱負的蘋果廣告策略和露出效果都觸動了客戶的感性層面，但卻輸在他們在進入臨櫃購買時的理性層面，那時候的蘋果幾乎迷失了主張方向，因為他們無法控制結果。時至今日，除了部分汽車產業之外，絕大多數的製造商皆選擇自行全面主導銷售通路和客戶的連結關係。

Q：你是如何開始與史蒂夫一起做零售設計拓展案子的？

在零售設計案上我們是直接由史蒂夫聘用的，在讀完我們製作的白皮書以及一次精彩的對談程序後，他直接找我們過去並啟動了零售設計的打造計畫。我和我的多年生意夥伴——威廉·鄔樂（Wilhelm Oehl），直接與史蒂夫在他的董事會議室裡的一塊白板上正式開工，從描繪一張張泡泡圖表開始逐步發展。

包括我旗下的Eight Inc.團隊、一組不斷成長的蘋果零售團隊、以及行銷廣告溝通團隊，就這樣每週聚會一次，連續度過美好的12年時光直到史蒂夫因病不得不限縮工作時間為止。期間還有Eight Inc.另一組組長——邁特·賈志（Matt Judge）在業務拓展期間持續與蘋果內部團隊合作，還有我們的舊金山辦公室裡，有一個常駐單位直至今日都隨時待命支援蘋果後勤。我們整個團隊和蘋果一起工作多年，共同創造了非常多超乎想像的業務與個人情誼。

多年來我們衍生出各式各樣的方法與設計流程，為了與更多橫跨各行各業的企業和人一起發展出嶄新和深厚連結關係，無論金融、電信、汽車、旅館或航空業等等，他們對於這些方法與設計給予的回應都是前所未有的成功！維珍航空（Virgin Atlantic Airways）、花旗銀行（Citibank）、林肯汽車（Lincoln China）、花旗私人銀行（Citi Private Bank）、Coach皮件、運動用品Nike，還有許多國際企業都因為關注人類體驗的設計而受惠。

Q：談到零售專賣空間設計的絕佳範例，肯定是蘋果專賣店了！從材質選擇到照明處處巧思，每個細節都展現了公司價值，以最後成果來看：是全美、甚至全世界平均銷售最頂尖的賣場空間，為什麼是這個設計？可以跟我們解説一下嗎？

蘋果公司獨樹一格的成功模式有太多秘訣，對我來説，包括蘋果公司在內任何一項案子的成就，都與人們確切能感受並瞭解而能產生意義的價值感連結有關。透過品牌價值帶出的真實體驗充分表現其價值主張，永遠是設計的重點。商品來來去去，但核心的品牌價值經驗才是連結關係建立的最關鍵之處。信任和價值至關重要，這些屬性才能真正牽引著人們。

記得第一家蘋果旗艦店，我們的挑戰是怎麼以區區四樣商品填滿5,000平方英呎（約140坪）的空間，電腦佔據了前面四分之一的賣場空間，剩下的部分規劃用於服務（兒童區、教育計畫劇場區、立刻成為大人物的天才吧Genius Bar）以及軟體方案區（電影、音樂、照片）還有其他電子產品和配件區。所有搭配元素都是煥然一新的作風，讓人們與科技互動並擴展為輕鬆上手的多維度廣域空間，遠勝於僅是與軟體介面的接觸。

關於照明設計，由ISP Design設計公司的席爾薇雅·碧絲莊（Silvia Bistrom）兼任製造與顧問雙重角色，確保產品的真實形象能夠在燈光照射之下與在蘋果平面攝影溝通中表現得一樣好，此設計步驟要求產品必須和真實生活裡和商品質一樣漂亮，但更重要的是它能夠建立同樣的感受，那些蘋果持續告訴你的事──蘋果告訴你他們的產品可以被信賴。

蘋果提供的解決方案一定和Tiffany & Co.珠寶、Nike運動用品或其他產品不同。以這個角度來看，體驗設計不但要支持企業主張還要反映核心價值，設計案的實體計畫就是要支援這些企業特質的主軸，而且更像是一種你極力想達成的任務，是的！零售的績效往往以銷售結果來決定成敗，像是每坪創造的銷售數字這些。不過所有產出都是眾多事情合力創造出來的，銷售數字只是結論。設計能夠透過不尋常體驗、激起熱忱而抓住並且驅動心理層面的連結成果才是關鍵。要設計出不尋常的體驗，從提供人們更期待的價值觀開始，但後面還有更多。設計應該要能夠觸動具有目的性的行為，或者創造出一些有意義的態度。在我們看來，人類貢獻確實帶來了商業獲利（human outcomes lead to business outcomes）。

Q：能否告訴我們一些關於Eight Inc.為蘋果專賣店所開發的設計？

蘋果專賣店的規劃中展現了多重建築特色，其實來自於當年MacWorld蘋果大會展的設計概念，設計語言本身即是為了表露其品牌價值。設計環境則掌握了巨幅、純粹、幾何社群空間。大部分人都體驗過採光充足、開闊的空間，但設計蘋果專賣店時，我們更想要親切近人們以及顯得慷慨大度，實際表現在像是以寬廣開放的商品展示桌迎賓、易於操作的、簡單的、明亮的、吸引目光的，一個能夠邀請訪客與品牌和社群連結起來的空間，蘋果實體空間確實因此聞名，並在第一個20年間陸陸續續更迭架起規模，時至今日，已經進化到了第五代。

除了空間環境以外，蘋果體驗被視為產品與服務、溝通與人類行為模式造就出的功能，因此許多公司花了好幾年企圖複製蘋果實體零售模式，卻忽略了這些群眾體驗所共同創作出的元素，結果即是我們看到很多蘋果複製品，卻看不到其他人秉持的品牌價值和特色，所以我們不認為這樣的一再複製可行，每一家公司企業都是獨特的個體，包括蘋果本身與他的競爭者皆然，我們相信的是任何公司企業都應該打造自己獨一無二特質的體驗，並且努力向自己的用戶宣達並讓他們理解。

蘋果專賣店的設計是為了傳達蘋果的理念，它所對應的科技和背景，則會透過如何打造絕佳的人類貢獻而重現其不凡的企業特質。開放性（Openness）與可及性（Accessibility）一直都是這家公司創始以來的核心理念，以民主的方式參與科技讓蘋果轉為打造更強的客戶忠誠度——非理性忠誠度的關鍵之一。人們能夠感受到和蘋果在同一條科技演進的大道上並肩而行，並且清楚知道蘋果一路上仍不斷追尋著人類最佳利益。這些特質都是實體空間裡透過各種設計元素展現的重要表達，其中特別有趣的是，在設計過程當中，因為「覺得正確」而做，通常勝過一個清楚明白的傳統零售經驗智慧。回到「開放性」與「可及性」，原來就是賈伯斯認為蘋果應該有的樣子——通常不需要透過證明就能輕易被引導出的特質。

他很清楚他想要盡可能成為一個以優越科技領先的空間，艾倫·莫耶（Alan Moyer）是帶領蘋果專賣店前期結構工程的負責人，他與所有供應商和外包廠商密切協力，使用玻璃結構分別打造了階梯、天橋、甚至外牆，都是最先進的工法。彼得·博林（Peter Bohlin）帶領的團隊與來自Eckersly O'Callaghan公司的玻璃建築結構先驅詹姆士·歐卡朗翰（James O'Callahan）通力合作，他們創作的玻璃結構工程是一項業界奇蹟，將材料科技的能耐推向更高峰。

當我們焦頭爛額地處理室內使用的不鏽鋼材質，戶外結構更是耗費數個月設計並臻至完美。一切是從大學大道（340 University Avenue, Palo Alto）上第一家蘋果零售店的第一片鋼板開始，奠定了蘋果語言延續多年的一項關鍵設計，一直到了建材研發的後期，我們才確切掌握史蒂夫能接受的程度——在於必須創作出一項不易或無法被其他人輕易複製的建材方案，這個維度才是掌握到了專有的設計元素，讓蘋果與其他競爭者真正的與眾不同。

喜瑪諾單車世界（Shimano Cycling World），新加坡，2014年。

Empathy
從同理心出發的換位思考
美好的顧客體驗是每個人的責任，不是任何人的工作。

喜瑪諾單車世界（Shimano Cycling World），新加坡，2014年。

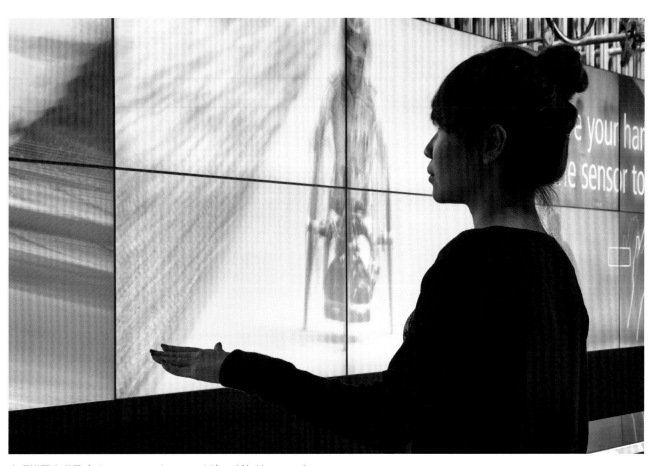

喜瑪諾單車世界（Shimano Cycling World），新加坡，2014年。

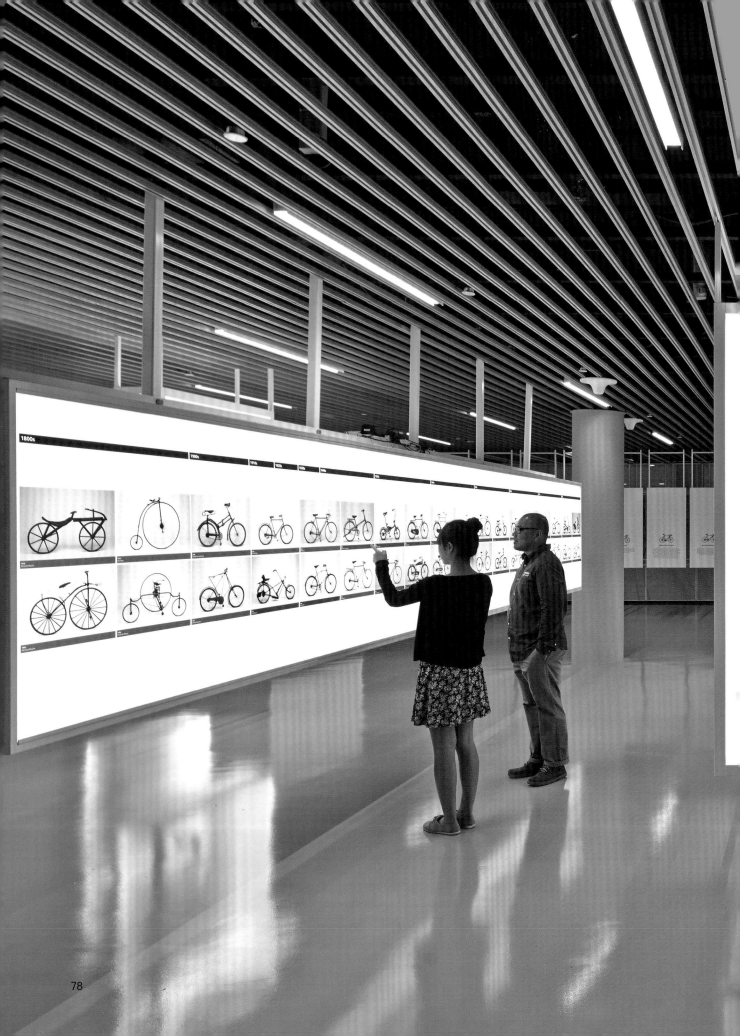

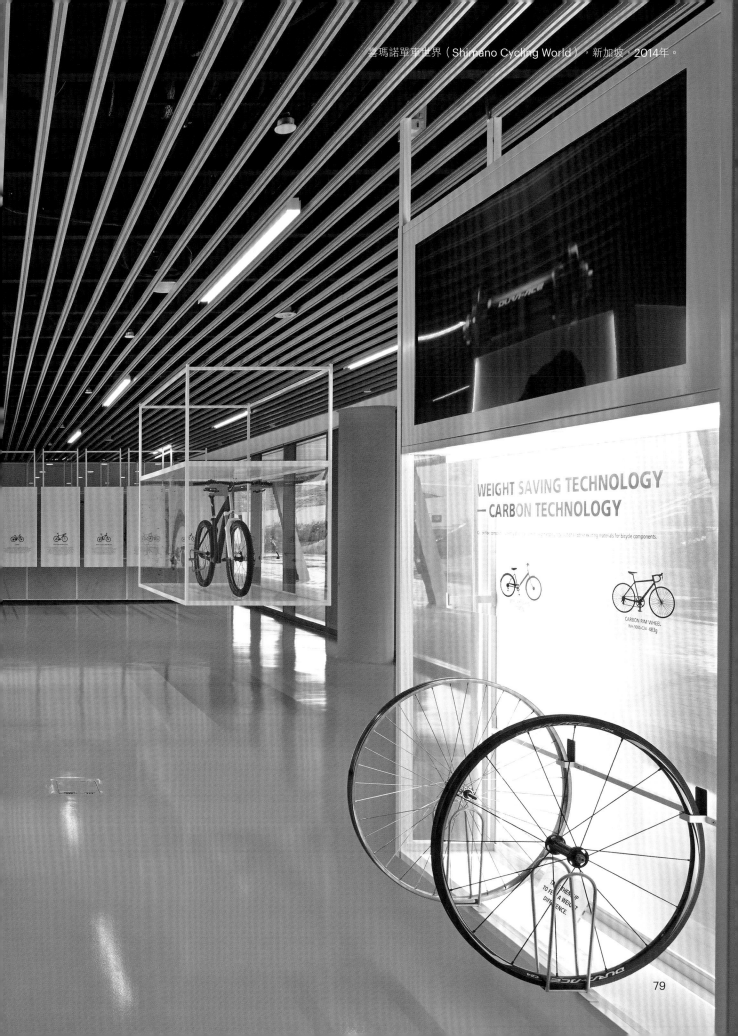

WEIGHT SAVING TECHNOLOGY
— CARBON TECHNOLOGY

CARBON RIM WHEEL
WH-9000-C24 483g

維珍航空貴賓室，維珍俱樂部（Virgin Atlantic Clubhouse），舊金山，2000年。

維珍航空 A380，2006年。

維珍航空 A380，2006年。

維珍航空 A380，2006年。

維珍航空 A380，2006年。

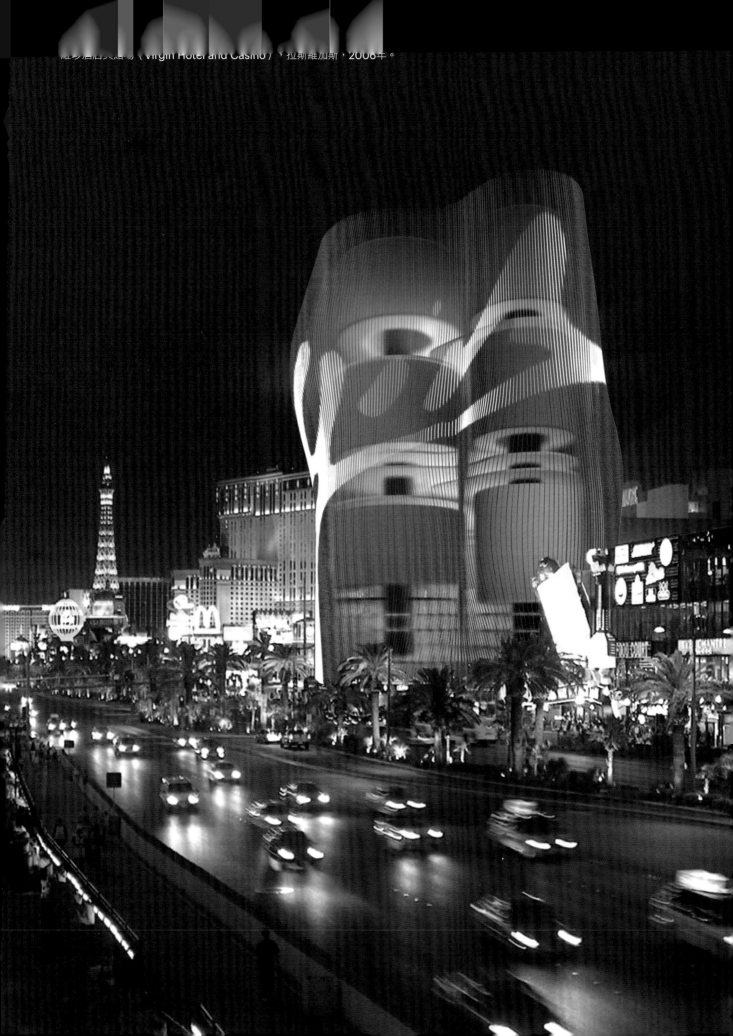

維珍酒店及賭場（Virgin Hotel and Casino），拉斯維加斯，2006年。

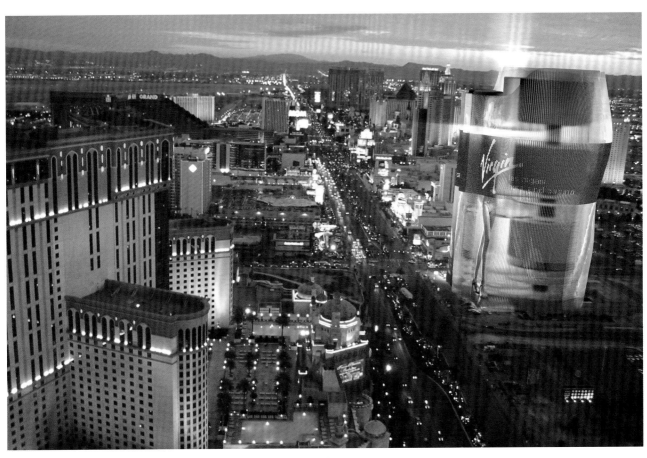

維珍酒店與賭場（Virgin Hotel and Casino），拉斯維加斯，2006年。

維珍酒店與賭場（Virgin Hotel and Casino），拉斯維加斯，2006年。

維珍酒店與賭場（Virgin Hotel and Casino），拉斯維加斯，2006年。

昆士蘭科技大學手機應用程式「QUT App」，澳洲，2016年。

Q：為什麼在設計時「感同身受」很重要？

「感同身受」或「從同理心出發的換位思考」，不僅僅在設計時很重要，這是一項在任何人類互動中能讓我們順利成就的基本特質之一。我們對**「感同身受」**的定義，不是將他人的感覺轉置到自己身上，而是用自身對經驗的同理心，透過人們的眼光去體驗商品或服務。

感同身受〔Empathy〕

感同身受或同理心是一種能力，某些人擁有與生俱來的直覺，對有些人則需要培養而成。感同身受並不是要你真的在穿鞋時感覺到別人會怎麼樣，而是瞭解對方穿進這雙鞋時可能有什麼感覺的能力。但經常發生以下幾種情況，我們往往以為他人的經驗和自己一樣，而做了錯誤的假設，或者我們期待他人會和自己得到相同經驗。認知不能輕易落入「假設陷阱」非常重要，也就是我們假設客戶或來賓會體驗到我們傾向要的結果，為了避免類似陷阱，必須保持態度開放、持續向別人學習，並且時時警醒著人們可能得到一個非常迥異的經驗，卻因為不在我們自己的預期和傾向結果中，而被忽略和移除了。

獲取我們如何和彼此生活與互動的進階理解能力，是一種不可思議的力量！問問自己，我們是如何與人、與環境相融？

Q：你認為「感同身受」的真正意義是什麼？

聚焦於更美好的人性化體驗，幾乎等同於更美好的設計。更美好的設計通常引領出更繁榮的經濟、更興盛的企業**「成果」**。

成果〔Outcomes〕

換一個角度來說明「感同身受」，即是某件事成功創造出客戶覺得「有感」或者直觀即「秒懂」的情境。「有感」的體驗能建構起雙方強而有力的連結，經由我們設計出的那一刻體驗如果讓客戶「有感」和「秒懂」，即表示我們用了巧而有勁的方式加深了彼此的連結關係。

創造價值前，進一步認識人們所面臨的人性變動與挑戰是最基本的事，除非已經清楚知道將產出什麼樣的人類成果，否則有意義的設計幾乎不可能存在。「感同身受」扮演的角色並不只是獲得他人的情緒資訊，而是深入理解使用者的真實需要和感性訴求，並驅使其連結性。所謂的最佳解決方案，必須兼顧使用者在功能性上的目標以及最終訴求。「感同身受」即是擁有對事物的敏銳性而且知所變通改進，以達成人們美好生活的更高境界。

懂得從悉心聆聽和學習他人的行為態度、痛點和經歷去微調適應，「感同身受」的意義也在於我們需要對人類行為態度有更深層的認識體悟。

Q：從根本上理解人類的能力是一項獨特的技巧嗎？

人類行為態度的知識應是基礎，但這一切又**「遠超乎知識」**的範圍。

遠超乎知識〔More than knowledge〕

情緒智商的發展始於自我覺醒和反省能力，如同瑞士心理學家榮格（Carl Jung）曾說過：「唯有透過瞭解其他人，我們才得以認識自己。我們不懂得接納和瞭解自身，就無法瞭解和接納別人。」深入了解我們的客戶或來賓的起手式，即是自我覺知。

有些人稱之為智慧，但它需要更多情緒智商，諷刺的是同理心的價值在當代社會越來越不被了解，但它卻攸關著設計的成功與否。

「感同身受」需要知識面和感受面兼具，對人性的洞察、人類心理學的認識都至關重要。經驗奠基於人們如何回應各式各樣的灌輸，所有的經驗都具備當時的景況，並由此形塑出我們擁有這項資訊的樣貌和方式。如果這些資訊能夠從有效的客戶體驗中轉譯出來，並且轉化為人類福祉，那將會在商業世界裡帶動競爭優勢。

過去很少企業將客戶經驗視之為付出條件中的核心屬性，但這一切已經在改變中。國際市場研究暨顧問的顧特調查（Gartner research）指出，客戶體驗（CX）是最新的行銷前哨戰。根據2017年的顧特客戶體驗市場研究報告內容，已經有超過三分之二的行銷部門主管提到他們的公司都在以客戶體驗為基準較勁著，而且兩年的時間裡，已經有高達81%的專業人士說他們準備投入絕大部份或

者全部力道在客戶體驗的基礎。大勢所趨也讓越來越多企業專注於如何更進一步，而能在日新月異的大環境中奪得先機。

投入大多數時間聚焦在使用者體驗上的企業已逐漸在市場上站穩腳步，優秀的設計還能夠讓一個地方或一家公司的客戶體驗轉化成人們的慾望，很多案例中，甚至能讓這些企業蛻變為業界領袖，其中的訊息很明白，是慾望帶動了更美好的想望並改變了人們生活的方式，這同時意味著我們必須全然的讓我們「**服務**」的客人與美好生活更相關。

服務〔Serve〕

事實的真相並不容易探明，如果我們不能真正「貼近我們服務對象的生活現實」，誤判往往發生在我們自以為懂得什麼是和其他人生活「真正相關的」，通常會錯得離譜。唯有真誠地連結他們、紮實的投身其中，我們才能開始得到一些蛛絲馬跡，他們在意什麼？他們真正覺得重要是哪些？由此我們始能推斷出與他們生活真實相關的那些。

所有設計說到底都在服務他人當中，無論是不是打從一開始的初衷。所有企業成果必須包涵「**公司成員**」，以及因為企業成功而能受益的所有人。

公司成員〔People in the company〕

將公司成員歸功於企業成果中的這項事實常常被忽略，我們聚焦於取悅和連結客戶及來賓的力道，應該與連結和取悅公司成員一樣強大，如同維珍航空創辦人布蘭森多年前說過的同樣道理：「我們對待員工的方式，應該如同我們希望員工如何對待客戶一般。」這件事要有一致性：我們對待員工之道，就是員工如何待客之道。

Q：這樣會讓你知道如何做出人們喜愛的東西？

熱忱也是一種成果，你應該將你想要服務的客人的價值系統放在優先順序最前端。我們必須先重置自己只是建築師、室內設計師、產品設計師、視覺溝通設計師的想法，把任何的分類先擱到一邊去。我們的任務不在滿足於系統內的某個類別，應該協助轉化思維才能前往更卓越的成功。我們的工作其實是設計出人們會覺得很熱血的東西。從設計流程來看，這必須對我們工作進行深度的知識整合，並擁有寬廣的興趣，以及對於為什麼和怎麼做的永無止盡好奇心，以上這些才會變成他們該有的樣子——這才是我們一直以來的策略性優勢。

Q：在這個充滿變動的世代，怎麼樣能夠保持關聯性？

除了文化、行為態度、社會期望上已急遽變遷，大多數企業正處於危險之中，因為各行業裡裡外外總是有些玩家適時退場。文化和商業模式的改變既快又烈帶來經營風險，但是幾乎所有成功的企業都會時刻監察著，早一步在外部變化或競爭造成生意模式的破壞前做出反應，我向來認為這些企圖心，可以被定義為一種蛻變，蛻變不但呼應了商業世界的日新月異，也向存於現時的文化致敬。我認為關注這些有意義的關係非常重要，在這個時代我們互動的方式透過大量的行動裝置已經改變了行銷的方式，但只是影響更深遠的變化發生前的一小步。

Q：你常常不太理會關於實體店和數位通路的熱議，有什麼原因嗎？

那些討論已經是可預測卻毫無意義的兩個極端，當我們正處於非單向卻即時的世界，實體環境和數位空間同時存在著，手機通路崛起絕對是自然的演化過程，共通點也不再只有科技或通路，「體驗」才是王道，無論實體或數位，體驗才能連結人們，體驗才能區別出人們的參與方式。

今日社會中已有越來越多、五花八門的多元方式去完成我們該做的事情，每個人都可以用自己想要的模式盡情購買，舉例來說，像是選擇了零售通路、自行取貨、宅配到貨，或者到收發站處理，方式之間並不會互相排擠，完全基於使用者當時的意願喜好。我相信「體驗」的進化已經遠遠超越單一無敵全能通路的討論，因為一開始被視為新通路的數位環境，到今日已經成為即時管道的體驗，無論數位或實體都被設計為獨立且即時的合作。

Q：你常常提到「有意義的人類貢獻」，請問你的真正想法是什麼？

具有意義的貢獻才是設計的目的，人類貢獻能夠帶動成功的企業成果，具有意義的人類參與都始於某些目的，目的必須因需求而生、以盡可能最佳的方式而做。但目的本身比需求更重要，功能性目的與理想性目的各有可能，我們得考慮到人而且必須讓人們互相連結，為不同使用者設計歷程並產生功能，不在於硬是要創新，而在於讓此體驗與其他競爭者形成差異，但如果不夠瞭解需要和欲求所在，卻極力打造新體驗帶來的新需求，整件事情就會變得異常困難。多留意新世代的想法吧，我發現他們對不管是否能立即理解的東西都調適得很好，他們把價值和期望都列入考量當中，唯有建立好真正的同理心關係才有辦法達到以上的情形。這點很有意思，雖然未來充滿了錯亂，越年輕的世代反而越有人性。

Q：你説過要理解這些價值，一如他們就是設計中最關鍵的的因素，為什麼？

理解這些價值是一個起始點，更進一步要知道所有的設計都在處理一種關係──人們想要與其他人連結時需要的商品或者服務。想像一下，如果人們無法相信其他人所相信的東西而要產生連結，那會有多難。人習於和同類型的人彼此吸引，就像朋友或同事因為共同的興趣嗜好而經常相處在一起，一旦共同價值相互違背，信任也會隨之瓦解，彼此的關係也要一起遭殃。理解那些你想要相互連結的人們的價值觀並且認同它，同時堅持這些價值與公司同在同心，這麼一來所有決策流程就能提取你想要連結的人們的最佳價值。但有些諷刺的是，當大家都在努力地繞著Z世代想方設法，但這世代的成長早已伴隨科技一起茁壯，沒有什麼能讓他們覺得特別，科技一直和他們同在並持續陪伴著，就像天天呼吸的氧氣一般的存在。

Q：如果理解那些你想要相互連結的人們（一般來說是客戶或者使用者）是最基本的，那麼你還期望找到什麼？

很多時候客戶調查都只著重「質」或「量」的洞察而已，調查研究往往是公司內部一些決定的基準，我會挑戰這樣的調研，除了研究方法之外，調研結果只能呈現我們已知的以及它原來的樣子，換句話說，這僅是兩者對話中的二分之一，聽起來不太合理，因為任何每件事的一半是過去，另一半是未來，單單依據調查研究結果，表示你在設計時需要的洞察中，只獲得了大約48%的資料（比50%還少，是因為已包括了誤差值）。

Q：你認為應該怎麼做，才能對所需資料獲得更完整的了解？

最近紐約大學和國際研究暨顧問機構Gartner位於紐約的L2小組（Gartner內部專責數位品牌的情報調查單位）的研究資料都直指了今日成功企業的基本指標。斯卡特・蓋羅威（Scott Galloway）教授形容為一個「全新的價值演算法」，其一維度是企業擁有的「接收者」數量，另一維度則是企業獲得並且能施行的「情報」數值。

來舉個正面例子，只要有人在線上搜尋某件事物，谷歌的搜尋引擎就會因此變得更強，這是非常不可思議而且很有影響力的一件事；再舉個反例，谷歌及亞馬遜的另一極端，像是雜誌，它的接收者數量低、藉由互動獲取的情報量自然受限，因此它很難藉由產品的互動得知相關性這件事。

快速變遷的世代，市場上想要更瞭解客戶的需求與日俱增，發展出具有相關性的品牌和商品體驗儼然成為決戰商場的關鍵，如果你無法真正專注在可以提供接觸點和獲得價值分析的規劃上藉以帶動成長，要能與時俱進真是萬分艱難。才剛預測了零售業的未來將不再有單一純粹玩家的市場，無論數位或虛擬都一樣，然後亞馬遜就公布了他們收購了美國有機連鎖超市品牌Whole Foods。零售業的單一純粹玩家已經窮途末路。

Q：如果消費行為有如此巨大的改變，誰還能讓這些洞察轉為實際行動？並且能充足回應到企業本身？

科技業有不少顯而易見的標竿企業：谷歌、亞馬遜、蘋果、臉書都是全球最有價值的幾家公司，他們為收集資訊的方式和環境提出了各種範本，相互競爭的結果他們已經在價值與資訊領域超越他們的對手。看看中國電子產品製造公司「小米」的發展，觀察他們如何在客戶資訊上大有斬獲很有意思，一些企業正大量地從他們創建與客戶建立直接關係的生態系統，在每一次互動產生的驚人資料量中獲取資訊；小米在社交平台上擁有超過5千萬的追蹤者，而且持續地在網路上發布未來新品預告。極少數公司能擁有對產品充滿熱忱的5千萬焦點群眾，這對企業精準調校設計和供應鏈絕對是一項超凡的優勢。

反觀汽車業一直較為特立獨行，是各行業中少數幾個無法掌握對話權的類別之一，他們很少聽見消費者的心聲。特斯拉（Tesla）和其他一些人開始挑戰汽車業的經銷商結構，如此一來他們大有機會與傳統競爭對手們拉開距離，不再繞著既有的銷售點打轉。他們利用創新手段得到消費者的回饋，一旦有些汽車製造商本身控制了與客戶的對話權，其他汽車業者就得繼續和傳統經銷商周旋。

Q：聽起來透過互動獲得情報是個改良舊世界創意的新世界的版本？

無論新舊都與對話有關，不是嗎？但它的形式一定改變了。以前烘焙坊採取的策略是組合出自己能做出的好東西，還有客人告訴他們想要哪些產品，如果東西夠好，客人會買得更多而且傳出口碑，以上聽起來是一種老派又單純的概念，但現在的問題點也相去不遠。亞馬遜網站上架的商品來自四面八方、品項包羅萬象，烘焙店家的競爭對手數目在數位又即時的環境中數以萬計，所以我們需要一個回應系統，讓互動透過客製化內容更加明確、更能反映與消費者的正向連結，也就是說回應系統能強化小型店和相似店家的社群。想像一個世界，任何你想要的東西都不受時空限制就能得到。

Q：像維珍航空這位客戶，你的真實經驗簡單來說有哪些？你在設計上的回應又有哪些？

曾經是我們的客戶，後來成為Eight Inc.區域負責人的希樂麗・克拉克女士（Hilary Clark），當時來找我們做維珍航空的室內設計。「請問你能否幫我們設計貴賓室？」當時維珍航空決定做一個和其他航空完全不同的貴賓室，但又摸不著想要怎麼樣的不同，因為他們一開始沒有把重點放在客戶體驗，而是只想著室內設計。每個迎賓空間都有自己屬意的想像，不同設計背後的一些有意識的決策皆反映出各個獨立市場的特性，所以它設計出的樣貌和感受不可能有固定公式，旅客們很清楚自己現在身處於紐約、舊金山、或者倫敦的貴賓室。

我們最初的念頭在於貴賓室本身要如何的適度出現在廣大旅客的飛行故事裡，什麼事情會讓旅行體驗截然不同？什麼會是具有辨識度的「維珍」體驗？最後的答案是維珍俱樂部（Virgin Clubhouse），我們提議從人們的體驗來看，自起飛到落地後想要得到什麼服務？什麼類型的體驗能和旅客的行程產生關聯性？有哪些事情與設備和經驗相關，能在維珍俱樂部內發生並帶來截然不同的感覺。

最終我們為維珍航空做的貴賓室設計，不只是美學在地化，更包括看得見品牌價值的細膩度在用哪些地方、以哪種方式深深影響貴賓室的設計，我們另外還帶入搜羅自廣大使用者敘述中找出一部分想法的貴賓室設計，換句話說，維珍俱樂部如何能適度滿足更多不同旅行經驗的人們。這一問非常有趣，因為設計想法始於對多數使用者體驗的廣泛想像，超越了過去貴賓室硬生生切開了登機前、搭機中、降落後的體驗。

Q：可否談談你用全新的方式設計維珍航空機場貴賓室的經驗？如果當時是被全權委託重新設計客機的室內空間，又會是如何？

當時維珍航空正考慮購入全新的A380客機，他們請我們一起過去看看，如何在這個三層樓高大鋁管內呈現維珍式航空旅行經驗，我們當然對有機會打造嶄新的旅行經驗興致高昂，我們知道傳統架構絕對可以被挑戰，航空產業的標準讓這個類別可以商品化。

我們首先要挑戰每個帶來其他競爭者體驗的假設選項，目前的艙等設計是一種經濟階級系統的延伸，為什麼採用這個方式？為什麼不用你在旅程中想要完成的體驗的來做艙等分類？為什麼不用旅客需求和有興趣的事做為基礎，進一步來打造可盈利的空間類別？你會不會想要有可以工作、休息、玩樂的空間？你可不可以將主要空間和功能需求打造成新的服務模式，也會因此產生更多為旅客創造價值的可能，最後甚至能直接回饋到航空公司的商業模式。但航空業面臨的挑戰往往是技術性因素，與飛機性能和飛行器機體的限制最有關係，只有極少數差異化能從飛行體驗著手，今日航空業最在乎的事莫過於運量問題，可說幾乎凌駕一切，其他的變因對營運模式的影響則微乎其微，但若從油價和旅遊需求成長來看，其實仍然有全新的旅遊方式尚待開發，經濟型的飛行班次絕大多數都是經營艱鉅的部分，甚至有時候已經威脅到整體體質，事實上這個行業潛力無窮，因為多數航空公司都表示旅客是被動的群眾，所以這個領域應該有更多創新思維，去粉碎那些被視為理所當然的行業日常。

Q：Eight Inc. 為維珍航空打造體驗已經好一段時間，可否告訴我們你如何讓維珍航空的設計漸漸成形？

我們選擇透過設計來定義體驗。我們改變了一些客人從想到旅行，直到完成往返目的地之間的事情，讓它成為旅客體驗中的一環，從小的故事體驗開始把眼光放遠，他們的組織結構和領導風格中有種自由，可以讓大家放手去創新、去大破大立，這個讓維珍航空得以翻轉過去，思考維珍俱樂部的體驗以及乘客的真正想法。有了以上歷程，我們的設計工作持續15年來，從一張工作提案白紙，漸漸走到客戶的生活中：維珍航空貴賓室、A380空中巴士體驗、維珍賭城和飯店。維珍在原本荒謬的設備中提供了舒適（我們有一份調查研究報告中指出，A380空中巴士的原始內裝是在飛機後半區域設置了一座三層樓的電影院）。若產品和服務都十分相似的時候，情感連結會成為決勝關鍵點。有意義的體驗才是情感層面連結的最佳執行方式之一。

Q：關注設計體驗真的值得它的費用嗎？

對於一件真正與人息息相關的事，你如何衡量它的價值？那就是所謂的「回歸體驗」（Return on Experience），那是買賣交易嗎？還是忠誠度？或者一項倡議？歷經層層過濾聚焦於使用者體驗的傳達才能定義並創造價值。你看看市場上各領風騷的亞馬遜、谷歌、臉書或蘋果公司就不難發現，他們並不是市場的初創者，也非提供絕對最無可匹敵解決方案的公司，為什麼能穩住上百萬的公司市值？因為他們都一直在做與人們連結的事，我認為所謂的設計執行，在於創造並且做出關聯性讓使用者自然成為你的擁護者。

「百分之五十的人會因為口碑而打算與該品牌互動，
直接體驗則會帶動百分之八十的口碑。」
──麥肯錫

如果你無法專注於設計體驗，那麼你正在流失可以提升公司價值的絕佳機會。

Creativity
解構創意和發動創新

實作使人理解。

──羅能‧巴克曼博士 / 藝術中心設計學院（Art Center College of Design）校長

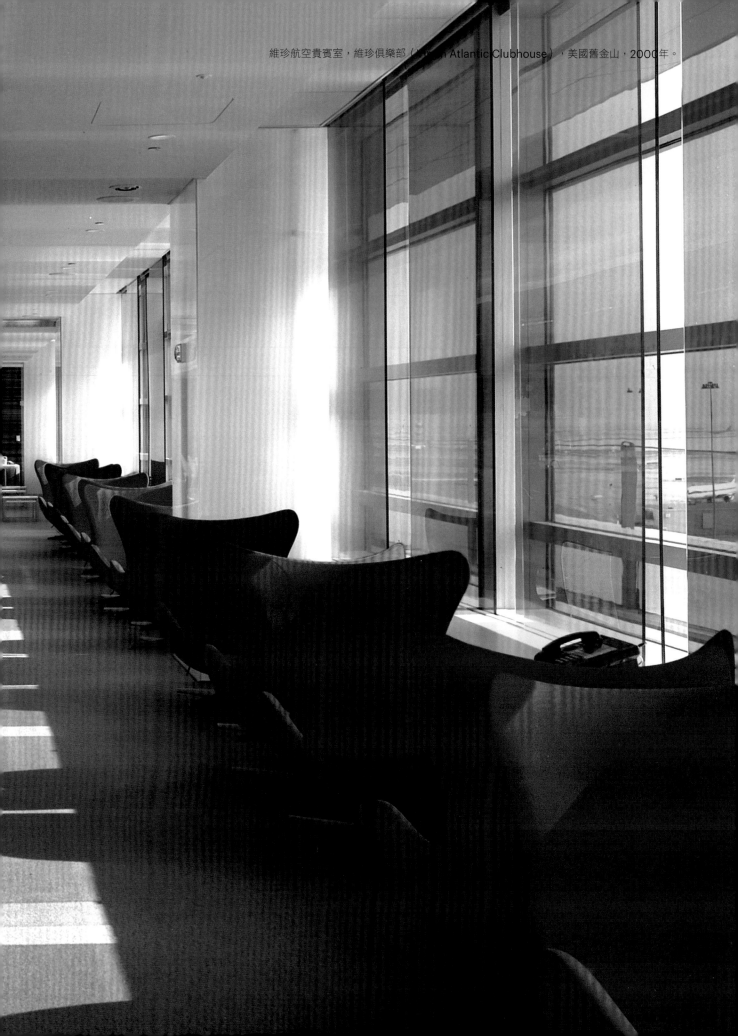

維珍航空貴賓室，維珍俱樂部（Virgin Atlantic Clubhouse），美國舊金山，2000年。

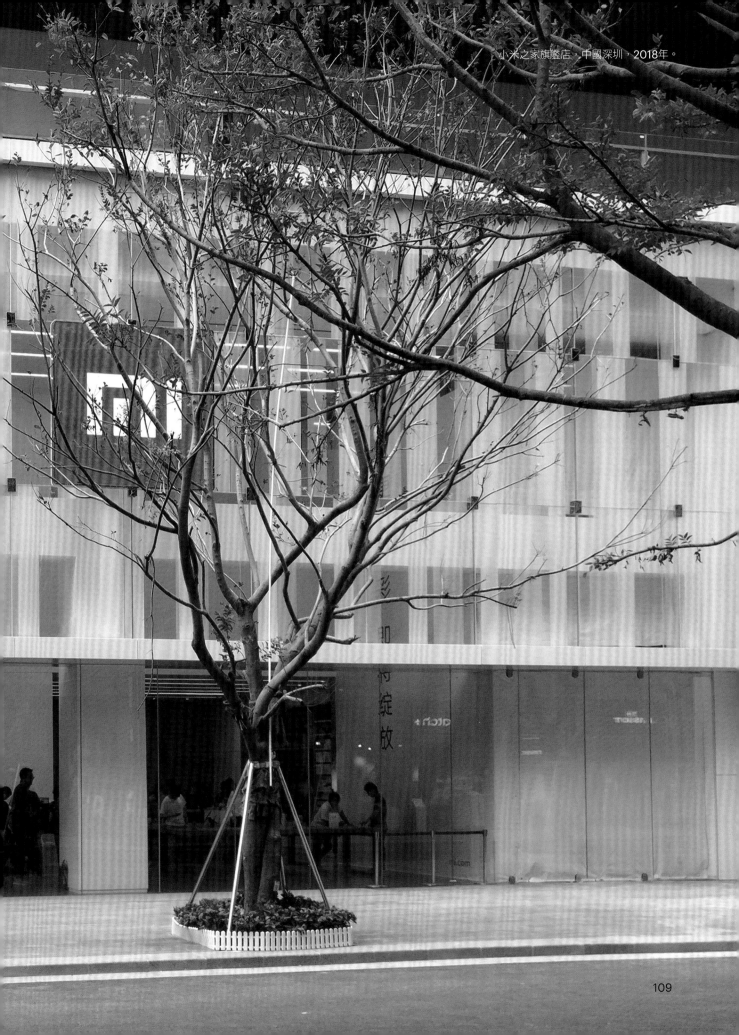

小米之家旗艦店，中國深圳，2018年。

小米之家旗艦店，中國深圳，2018年。

小米之家旗艦店，中國深圳，2018年。

小米之家旗艦店，中國深圳，2018年。

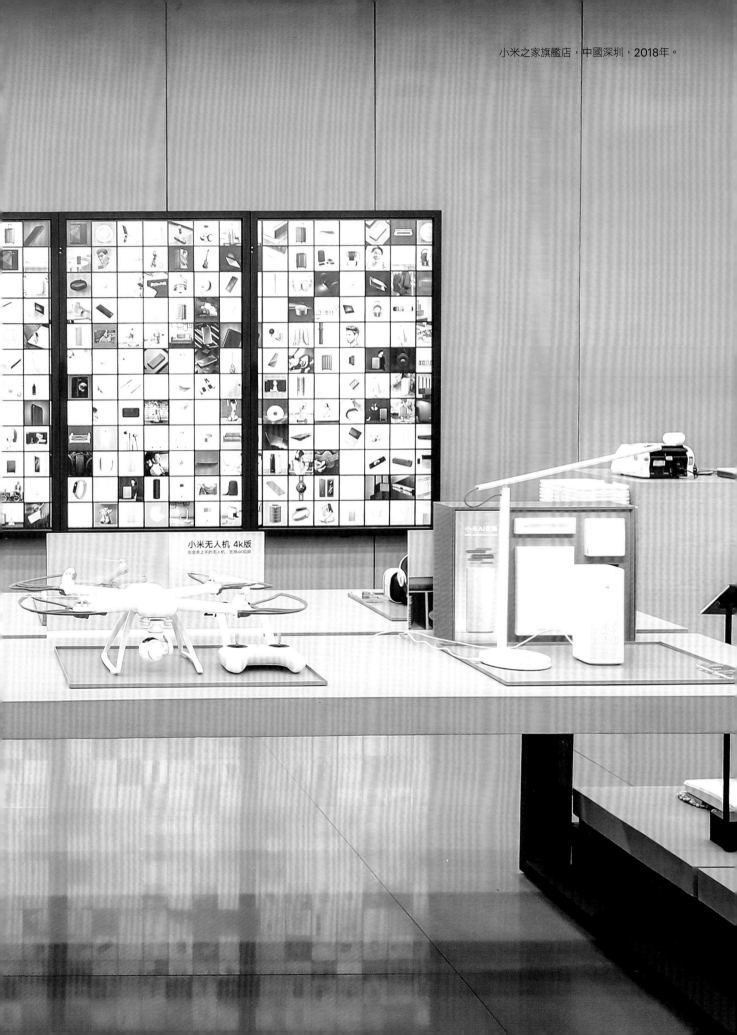

小米之家互動購物數位體驗牆，中國深圳旗艦店，2018年。

小米之家旗艦店，中國深圳，2018年。

小米之家旗艦店，中國深圳，2018年。

小米之家旗艦店，中國深圳，2018年。

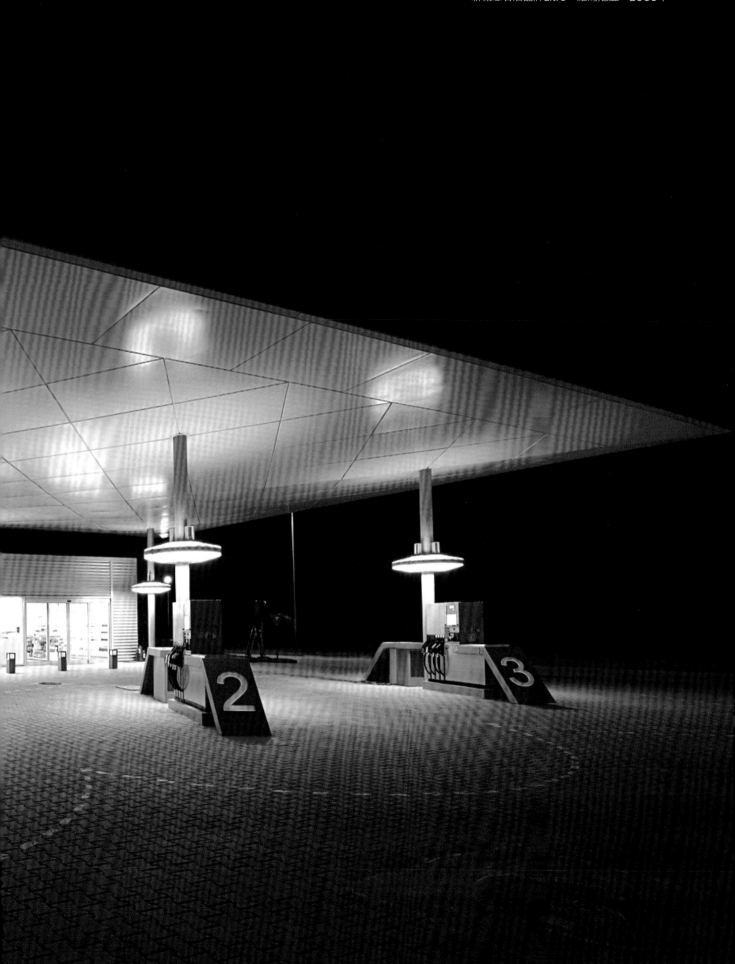

新概念石油品牌Litro，羅馬尼亞，2009年。

新概念石油品牌Litro，羅馬尼亞，2009年。

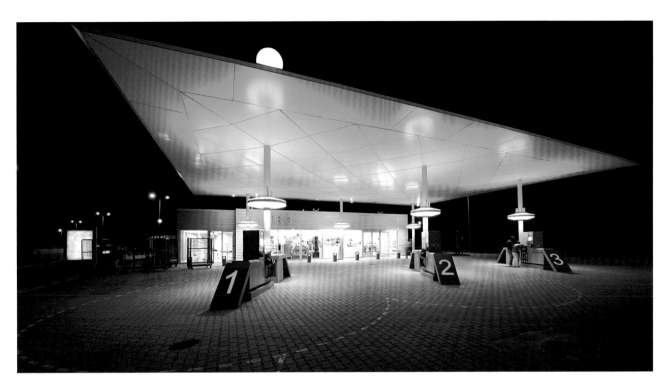

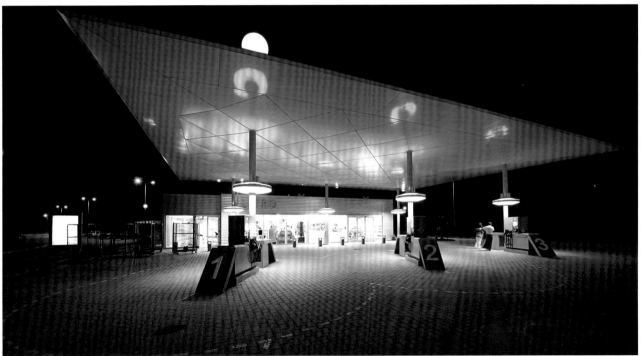

新概念石油品牌Litro，羅馬尼亞，2009年。

新概念石油品牌Litro，羅馬尼亞，2009年。

Q：你會將創意當作一種生財工具嗎？

「創意」確實是商業上最具影響力的工具之一，也是任何公司所擁有最關鍵、卻最不了解的一種。 多數公司只相信優化及效率化的流程垂直整合才是最重要的事，他們非常認真看待操作流程，但對於和創意有關的部分，卻與其他行業一樣當作與操作流程同類型的事，一般組織機關會專注於**「因果思考」**（Causal thinking）無庸置疑，不過這樣並不足以解決執行團隊將面臨的複雜度。

「實作使人理解」：創意的關鍵點不在於問出「為什麼？」，而是進一步透過「聯想到什麼？」探求真相，情況很類似於另一句常被引用、形容得恰到好處的話：「答案往往抹煞了提問。」（The answer murders the question.）

因果思考〔Causal thinking〕

因果思考中最常見的提問事「為什麼？為什麼會發生這樣的事？」。讓我們追根究底吧！我們需要了解哪些東西造成現況，或者我們應該怎麼做，所以我們得好好思考！ 不過，也有另外一種「關聯性思考」（Associative thinking）可以適時登場，它是創意的泉源，並且對無知、無意識、以及尚未發現的事物敞開通道，關聯性思考重點不在於理解或想要尋找終極答案，更關注在「怎麼做可以讓我們換位思考？」、「是否有盲點而錯過了什麼？」或者僅是某些離題、愚蠢、荒謬，無厘頭念頭和因感覺而生的「靈光乍現」。

「因果思考」把我們放在提問「為什麼？」、「如何能更深入瞭解？」、「最佳的行動方針是什麼？」的位置上；「關聯性思考」則單純引出「你此時想到什麼？」，這般神來之筆能讓任何個人或團體透過因果思考模式，轉為更有趣且富創意的自我，進一步發展出觀點。換個角度再來審視，就像我們邀請每個人或各小組暫時放下因渴求答案而引發的判斷和期望，把自己調整到一無所知、充滿想像力的狀態，因為一般人常常被邏輯和理性的要求壓得喘不過氣。這裡並非暗示著這個思考之下要變得不理性，而是鼓勵轉為關聯性方法論所代表的另一種思考，懇求大家放下批判的價值，如此一來，人們便有機會抓得住能提出更多不同感官角度的願景、觀點、感受、形象和妙點子，並且理解不這麼做，可能找不出被隱藏、或埋沒在因果思考重量之下的東西。

關聯性方法也是思考的平民化，在團體中透過關聯性思考做出貢獻，它可能來自於團體中的任何人和任何地方。想當然，領導人的角色和任務必須用關聯性思考帶領整個組織團體，這樣一來才能使得人們獲取客戶體驗中更豐富的靈感、原創性、和深入理解。由此我們也認知到這個特殊手段應該被善用，尤其是當因果思考無法導向足夠相關和得以行動的結論、或者根本卡關的時候。以上兩種思考都是團體機關中必須同時存在且做為基礎的模式，以「因果思考」做為基本設定並持續著，一旦發現原地繞圈的狀況時，領導階層的挑戰即是認清時機讓「關聯性思考」介入，藉以推動團隊在過程中激發靈感。這麼做的優勢，在於對看似表面為「關聯性思考」的所有愚蠢又離題、絕對瘋狂想法保持開放態度。

「因果思考」具備邏輯性，並且以類似「根本原因分析」（root cause analysis）的概念為基礎，而「創意」則是人類積極進步中彌足珍貴的價值，所有優秀的公司領導階層都深諳以上兩種思考模式。

打造真正價值需要解放創意和運用設計的力量。多數獲獎肯定的公司都奉行此道，而其他更能抓住設計聚焦的公司則益加成就非凡。創意靈感是真正能帶來蛻變的關鍵因素，並且能活絡市場、促成企業發展。我自己所見只有極少數放棄此道還能保持體質健康的公司。在我看來，一般企業幾乎只有兩種基本型態：創造價值的，和榨乾或破壞價值的。

企業們理想上希望能試著把成功創意具象化，以利未來其他線性系統整合運用，但這個想法往往會落入根本性的困境當中，因為創意靈感可能是雜亂無章、缺乏效率的，甚至有時候會帶往暫時性的錯誤決策。以我們和花旗智慧銀行（Citi Smart Banking）合作專案的經驗，當時的專案總監對於非線性的流程顯得不以為然。「喜歡美味香腸的人，不會想親眼看到香腸的製造過程」——花旗智慧銀行總監勒陽・佩瑞戴斯（Raul Paredes, Citibank），這確實是我們必須在團隊中建立多樣性的理由之一。你會需要各種量化分析和關聯性思考。大師畢卡索也曾説過：「每個孩子都是天生的藝術家，**『關鍵問題』** 在於你長大以後是否能維持住藝術家的狀態。」

關鍵問題〔The problem〕
諾貝爾生理醫學獎得主，來自美國的遺傳學、分子生物學家──詹姆斯・杜威・沃森（James D. Watson）博士曾觀察到「人們生來就充滿好奇心，卻在後來被重重的拋棄丟失。」Tim在這裡想要強調重新燃起好奇心火花的重要性，那些長期被大多數的我們因為教育而壓抑住和忽略掉的東西。愛因斯坦也對此註解過：「唯一會干擾自我學習的就是我們的教育。」

人力資源的優化和管理能做到頂尖，皆在於一致支持同樣的文化面向，這個文化必須致力於打造優質環境，讓創新和設計從各個層次湧現出來。

Q：優秀的設計能夠翻轉一家企業嗎？

所有優秀設計都是創新而非破壞。創造價值能增進企業進化是很自然的想法，反面即是毀掉或稀釋價值。策略性的設計，其價值在於幫助你打造未來企業即將面臨的下一輪定位和正向發展。全新想法的浮現，定義上來看就是先瘋狂一下。

Q：你會把創意做為企業面臨崩壞的解決方案嗎？

創意是創新的驅動器，但創新有它必要的脈絡情境，脈絡如果被打亂就不容易理解，因此會需要另一種思維──**「經驗思考」**。

經驗思考〔**Experience thinking**〕

「關聯性思考」和Tim提到的「經驗思考」的確十分近似，因為兩者都把重點放在從他人經驗得來的東西轉化為新觀念、建議或者觀點，甚至以瞭解既有現實，而能藉此漸次整合的全新方式。也可以稱之一旦你踏入了未知的連結、感受、覺知、念頭之中，它會慢慢積蓄成促使個人或團體在遺忘的已知範疇中所收獲的關聯性經驗。（請參考1987出版的《物體的暗面：遺忘的已知心理分析》"The Shadow of the Object: Psychoanalysis of the Unthought Known"一書，作者為克里斯多福‧博拉斯Christopher Bollas）

多元性是必要條件，一個企業的老化和覆滅風險往往有跡可循，在你還有餘力時，順應大勢所趨。嘿！生意還沒那麼糟吧，我們還在持續成長呢，還不用縮小規模吧。這裡的問題在於該時機點上，你要如何打破現有生意和操作模式，尚有現金可以投資未來的時候都還算順風，不要被逼到最後存亡時刻，巨大壓力架在脖子上連氣都喘不過來。每當你暫時領先覺得可以鬆口氣，恰巧給了競爭對手們追上的機會。我們常常見證客戶們掙扎於是否做出改變的時刻，因為他們太害怕改變會擾亂了當下的成就，然而，持續安於現狀等於坐以待斃，因為顧客會不斷地進化，注定將與你的產品或服務漸行漸遠。每個業務單位都應該要能清楚識別風險環境，並且將之回饋給**「創新團隊」**。

創新團隊〔**Innovation team**〕

這裏必須重申關於「創新團隊」這件事，不只每個企業單位都應該要能清楚識別風險環境，並且回饋給創新團隊，創新團隊本身也要持續分享新發現，因為唯有他們和顧客或消費者之間累績深厚的資訊和經驗，始能作為識別判斷。這也同時表示創新和創意必須來自整個組織內每個環節，說來不是什麼新鮮的想法，但要大部分的領導階層帶領自己的團隊或組織積極融入，其實出乎意料的艱困，因此就算執行下去，也難以成為一個完全不同的團隊或組織文化──一個能讓創意、靈感、新作風從各個層級爆發出來的單位。很顯然並非所有點子都可以被公平看待，但滿滿的點子可能會因為進一步的發展、仔細琢磨，而打開了某個全新視角，或者前所未見的新事業體、新思維、新方向，甚至會令客戶和消費者大感驚豔的新意。

這個概念影響重大永遠說不完。Tim一再提到「關係」（Relationship）的重要性，因為絕大多數企業與他們的客人建立真正的關係上面臨一再失敗，及早辨識「關係」與「相關」（Relatedness）的差別在此層面更加至關重要。「關係」奠定在情感連結層面並共享了價值、意義與經歷等等，像是一個希望巧妙與客人連結的期盼，「相關」可以有助益、可能促成交易，但是仍基於假設並且處於尚未與人產生連結及互動前。能夠與顧客建立關係的商業模式，便可以在人的層面連結起來，客人感受到被了解、被尊重和被珍視。無法從相關的脈絡建立起關係的生意會承受極大的風險，卻也許完完全全誤解了客人的期望，令人覺得整個狀況外、冷漠、無趣、甚至與客人的經驗和期望背道而馳、產生敵意。

Q：你們曾經與金融服務業工作多年，想要改變像銀行業這麼保守的體系，挑戰是哪些？

起初我們和花旗銀行的羅中恆先生（Jonathan Larsen）以及兩位花旗創投的夥伴克利斯·凱（Chris Kay）和黛比·侯普金斯（Debby Hopkins）共同合作一個計畫，我們打造的智慧銀行案，隨後由倫敦、新加坡、紐約三地的花旗財富管理（Citigold）和花旗私人銀行（Citi Private Bank）採用。其他合作過的金融單位還包含馬來西亞的馬來亞銀行（Maybank）、位於中國的招商銀行（CMB）、英國倫敦的巴克萊銀行（Barclays），以及甫完成改造計畫的土耳其銀行（Akbank）更是讓銀行業有機會脫胎換骨的一次絕佳範例。最終這些計畫的成就，都為面臨科技和消費行為急遽轉型的服務業提供了全新可能性。試著去定義哪些洞察和內容是銀行（或者說過去的銀行）今日最該具備的，當交易服務被無差別的大量商品化，更需要觀察有哪些特點，能讓公司找到逐步成為業界成長的權威、以及從業務洞察獲致財務成功的一枝獨秀市場定位。這必須是一項具創新性的理想抱負，一個能反映活躍文化、和支持如同夥伴般的深化關係。而剩下未做改變的那些銀行，讓傲慢態度主導體驗，必將快速走向死胡同。

深度參與始於對彼此關係和目的性的認知，目的性是為了找出最好的方式服務客人所需，銀行必須能分辨各項業務，啟動傳統銀行功能和明確定義新功能，並以此拉開與競爭對手的距離。各類交易行為已經越來越轉向在行動裝置上使用，實體空間必須變成連結客戶更關鍵的場域，並且區別哪些服務應由實體銀行提供。

這也意味著銀行提供了夢想創業的人們、正在成家立業人們、以及追求財富的人們所需的場所和專業顧問，新世代的銀行將不再只是銀行，而更像一個幫助人們打造夢想未來的地方。銀行不再是一個管道，更像是有財務顧問協助的許願池，銀行的定位將在於幫助人們把夢想點石成金為實際成就。

打造全新的未來需要煥然一新的經驗，不但要花錢而且得有洞察力，這些是Google大神幫不上忙的地方，現有銀行比新創公司更具有競爭優勢其實存在諸多原由，銀行獨一無二的地位讓他們能夠充分應用洞察力、成功的早期結果，深厚的連結網路和財務能力。但不可否認的其他人的進化更快速，如騰訊、阿里巴巴等新創公司輕鬆超車，不但打入金融服務成為提供方而且特別專注在交易項目上，這一切都非常驚人。透過互動和反饋找出新商品或新服務內容的商機無限，它協助人們一起為未來打拚，勝於原來的被動觀察。

Q：創意真的能夠創造價值嗎？

若能處理得當，一支優秀的創意團隊確實能夠讓一家公司更具連結性、更具有價值，創意是打造價值和差異化的關鍵，差異化在市場競爭中是基本要素，缺乏差異化的經驗將會走向降價促購，降價促購最終則會導致毫無競爭力的平價化商品。除非你希望自己的生意在同業競爭中齊頭並進，否則市場會逼得你必須脫穎而出。

有一項**「常見迷思」**，我們以為使用典範實務（Best practice）就會最有效率，同樣的方法重複應用便能打造充足品牌經驗。

常見迷思〔Common misconception〕
這裡加強補充Tim所謂的「典範實務」（Best practices at work），是指大家根據因果思考產出自己認為最好的實踐方法。這裡的問題在於一旦我們會叫人用「典範實務」，即表示我們明確的告訴這些人不用再思考了，並非要大家認為能夠標準化和高效化的「典範實務」不重要，而是希望眾人要特別特別謹慎使用「典範實務」的時間和方式，因為它阻撓了讓人提問和探索其他更多更接近情境的想法。另外一個問題點則是「典範實務」往往只是因為過去一直這麼做，人們僅僅是根據過往約定成俗的方式來進行，或者回到基本定義，也就是他們不再專注於「我們還有什麼其他作法？」或者「我們有什麼其他可更接近目標的可能？」不過話說回來，「典範實務」執行時倒還是有些微小的學習機會，因為其他的創意靈感總是被擁護「典範實務」的人視為威脅和風險。

事實上，許多脫穎而出的企業，都是能夠提供差異品牌體驗、用信賴感傳遞訊息、以非理性忠誠度打造客戶群的公司。堅持尋找「典範實務」的你，在使用者或消費者體驗一役中，便只能成為參賽者而非領導者。

創意團隊的成功作品完全能帶動創新和成為打造體驗的有力工具，但設計其實是一種脈絡系統必須確實傳達。很多人會説首先你需要一個活躍而具藝術性的環境才能將創意完整發揮出來，擁有確實是一項優勢，不過我想挑戰這個説法，我認為你需要的是一個設計的生態系統來供應更多「**絕妙創意養分**」，最後才能為眾人實現福祉。

絕妙創意養分〔Significant ideas〕
「心理安全感」是一項提供絕妙創意養分付諸實現的環境和機會的基本要素，心理安全感也是領袖人物在一個團隊和組織內最明確的任務項目，它背後的意義在於所有言論都會被接受、會被公開透明的考量並且進一步深研，無論這個點子有多麼不可思議，或者被視為異端，每個人都能放心地暢所欲言表達任何想法。如此一來才能建構出讓人們盡情激盪好點子，即使是不認同的聲音，也沒有後續遭到制裁清算的心理負擔。

「創意人人與生俱來，但卻終其一生逐漸擊垮它。」
──英國教育學家肯·羅賓森爵士

如同北京這樣以繁花盛開般的藝術經濟環境聞名，但將創意轉化為獨特而嶄新的成功商業模式的生態平衡仍在開發中，「小罐茶」（Xiao Guan Tea）和一些品牌運用慣常手法和創意爆發並進試圖突圍，蓬勃的藝術性環境是一種條件，但把這樣的因素視為必要條件的想法，卻把最親近消費者的人排除在外了，和消費者保持最熱切互動的一群人，理應被加入在探索消費者積極利益之中。

世界上有一些城市能整合最好的資源條件來傳達創新，像是矽谷、新加坡、特拉維夫等等，他們在商業模式、創意、資金、能源各方面都有充足而有力的環境，能夠改善人們生活並且時時支持成功企業成功，因此我要再度強調，平衡與多樣性都是競爭優勢。

Q：設計對我們的感受有什麼樣的影響力？

説到影響力，設計通常是區別出哪些企業品牌能夠在競爭激烈環境中高人一等的東西，設計會影響品牌的印象和價值感，一項產品超越了物品本身，最關鍵差異就在於設計了。

Q：設計對成功與否有決定性的影響？

遠遠超越只是影響！設計往往決定了誰是贏家，尤其在高度競爭的商業環境。也就是説一家公司的成敗關鍵，在於它的商品及服務，以及集結使用者對這些商品及服務的體驗，體驗設計能夠分辨影響**「應用與整合」**的主要因素。

應用與整合〔**Adoption and integration**〕

談到影響造就人性化體驗應用整合的主要因素，我認為成分相對複雜，為了要能達成應用整合，不僅需要連結理性（因果）層面，益加重要的是能夠讓其他人在另一個更深入、沒有邏輯沒有理性的層面產生共鳴，且必須處於多元參與的情況之下。如此一來比較能夠以更直覺性的、以及更朝向具有緊密關聯性靠攏的方式進行。值此時刻，身為客人的我們便會脱口而出「他們怎麼能想到這個？」、「他們如何得知這就是問題所在？我一直非常焦慮並渴求找到解決的方法！」

還有另外一個因素會造成影響，那就是「首要任務」與「首要風險」的概念，我們很容易快速聯想到「首要任務」即是所有組織團體在他們的零售賣場中讓客人親眼所見的加值項目，有些人認為盈餘就是「首要任務」，但盈餘其實是來客認同組織提供的利益之後得到的成果，當然我們也知道很多公司對兩者差異視而不見，反而專注於產生盈餘背後提供利益所做的投資，最終導致做出利益損傷並且和消費者脱節的決策。

第二個因素要談到「首要風險」這塊，「首要風險」也可以被解釋為選擇了錯誤的「首要任務」（引用學術論文：萊瑞，赫胥弘Larry Hirshhorn，1999 ，以及克朗茲 Krantz，2010）。能讓消費者感受到價值增加的方式有千百種，一個組織機關要面對的首要風險往往來自於選錯了首要任務。舉個實例説明，蘋果公司早年曾遇過要選擇壓寶在大眾化市場導向的商品，還是專注於追求創新前瞻？以上兩者都是很有價值的選項，但很難同時平等的對外宣傳。最後他們決定走向創新前瞻市場，而且，如他們所説的「剩下已成過往雲煙」，我想現在可以很放心的大膽假設，當年他們若壓寶在大眾化市場上，今天的蘋果公司必定截然不同，也無法如此舉足輕重。

「首要風險」在做出選擇時便能很清楚的呈現，在正確的「首要任務」和其可能發生的相關「首要風險」之間取捨確實不易，卻是創新領域中極其重要的抉擇，必須持續挑戰組織現況以及當下營運的價值輸入。設定在無主觀意識情境中，「首要任務」和「首要風險」便成為決策的關鍵點，雖然理性決策中仍存在非理性成分，但卻深受不可預知及無從得知因素的巨大影響，首要風險即是其一。

領袖人物必須扮演能夠判斷與創新相關提案中的首要風險，因為它將對一個成功的運作深具影響力，也將改變一個新點子或產品的執行或投入必要性。失準誤判和指出首要風險，皆是造成後續錯失成功創新和改革的關鍵因素。

Eight Inc. 香港分公司的負責人奎里斯·都伯森（Chris Dobson）定義成功經驗為「持續一致的線性發展，會驅動人們依照與生俱來的方式表現出行為態度，無論是心理或生理，當互動方式具有一定意義和利多，我們便會用十分近似的行為予以回應。」

以下是一份Eight Inc. 整理出的清單，揭示能夠驅動人類貢獻的放諸四海皆準之經驗法則：

1.透過行動和態度觀察，指出人類的基本所需。
2.設計法則，為業務訂立目標、願景、價值或為品牌定位，必須直白表述。
3.簡潔法則，設定、取得、偵測和互動皆以簡單為前提。
4.技術成分應該被加強，或者簡化為人性體驗，永遠不要堅持過度招搖的技術。
5.有效運用所有受體和情資，持續推進對人類社會的利多。
6.善加利用人與人的互動作為提升指標。
7.成為品牌對話進行式中的一份子或者發話人，或為業務定位。
8.強化商品或服務所有權經驗或者品牌關係。

任何人類經驗都脫離不了人群（people）、活動（activity）和情境（context），好的體驗一定要三者合一，如能夠透過經驗來做設計而創作出一個正向成果，這些贏家通常就能拋開競爭對手而勝出。

Q：有些公司過度強調客戶體驗是什麼原因？

首先，所有公司企業必須相信客戶體驗很重要卻也很困難，很多公司著重在發展由高效率和低營運成本所產出的策略，不意外，但應該只是一家公司的最底限，必須把焦點從這般的客戶體驗移轉出來，因為這已經不在講求體驗了，而是將價格和時效當作主要決策因素，將客戶體驗「標準化」確實能提升執行效率，可惜很少有公司把打造不同的品牌體驗作為決策基礎，優秀的體驗設計所打造的獨特使用者與客戶體驗才能幫助公司在洪流之間脫穎而出，體驗必須是同業中與眾不同的體驗，而且是真實而無庸置疑、被偏好的客戶體驗。

Q：如果是對公司或品牌本身，客戶關係又會如何變化？

深化客戶關係的概念應當從賦予更多意義作為起點，體驗的面向其實根源自喜好，如果你研究大部分人的體驗，是取決於客戶的選擇，而如今產業幾乎跟著這些喜好走，而且變化莫測的情況一直都在隨時都在搖擺中，今日科技已經助攻了人們主導著這些事情，所以整體的結果也超乎想像。然而偏好也往往是壓制新事物的陷阱，在iPhone出現之前，誰知道我們會如此投入手機上的互動交流？沒人能預知，喜好是一扇情境之窗──讓大家看仔細其中奧妙，最難的事情常常是你如何看出它可能成為的樣子。

Globe Live環球電信科技生活中心，菲律賓馬尼拉，2018年。

Differentiation

打造差異化體驗

80%的執行長自認供應了差異化產品，
卻僅8%的消費者相信他們產出了具有差異性的商品。
——貝恩策略顧問公司

Globe Live環球電信科技生活中心，菲律賓馬尼拉，2018年。

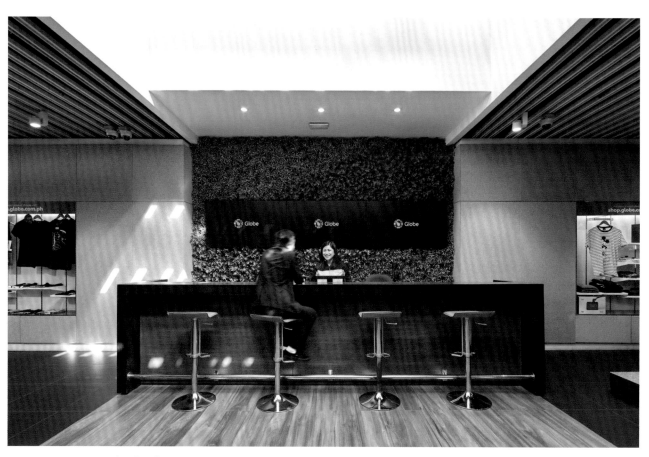

Globe Gen3 Retail環球電信三代店，菲律賓馬尼拉，2018年。

Globe Live環球電信科技生活中心，菲律賓馬尼拉，2018年。

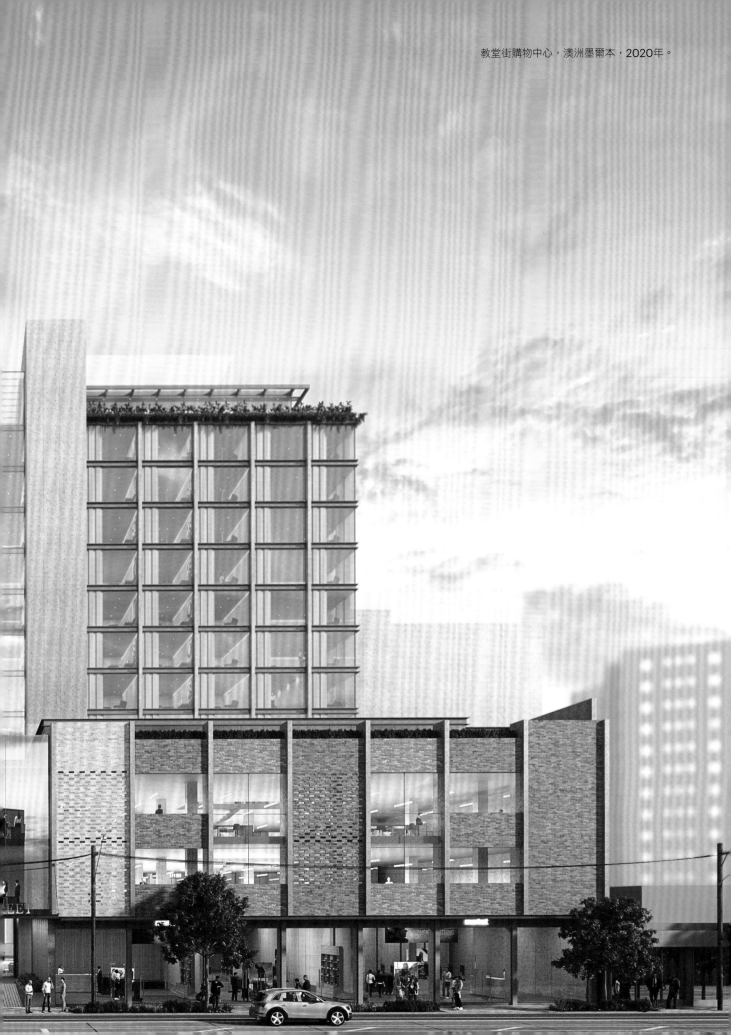

教堂街購物中心，澳洲墨爾本，2020年。

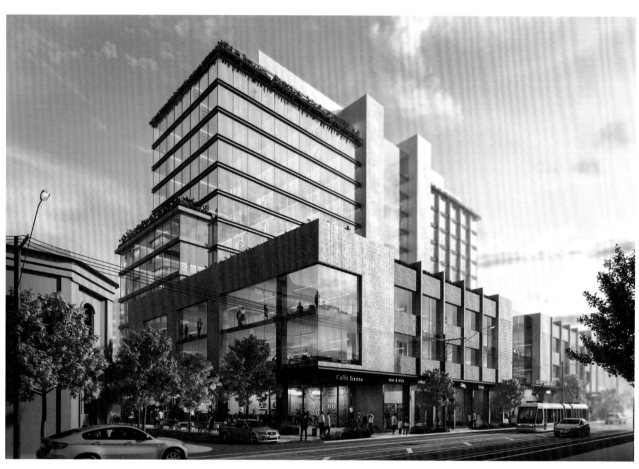

教堂街購物中心，澳洲墨爾本，2020年。

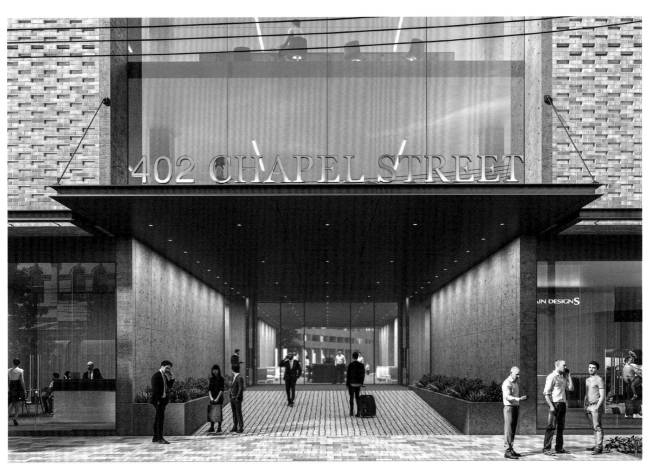

教堂街購物中心，澳洲墨爾本，2020年。

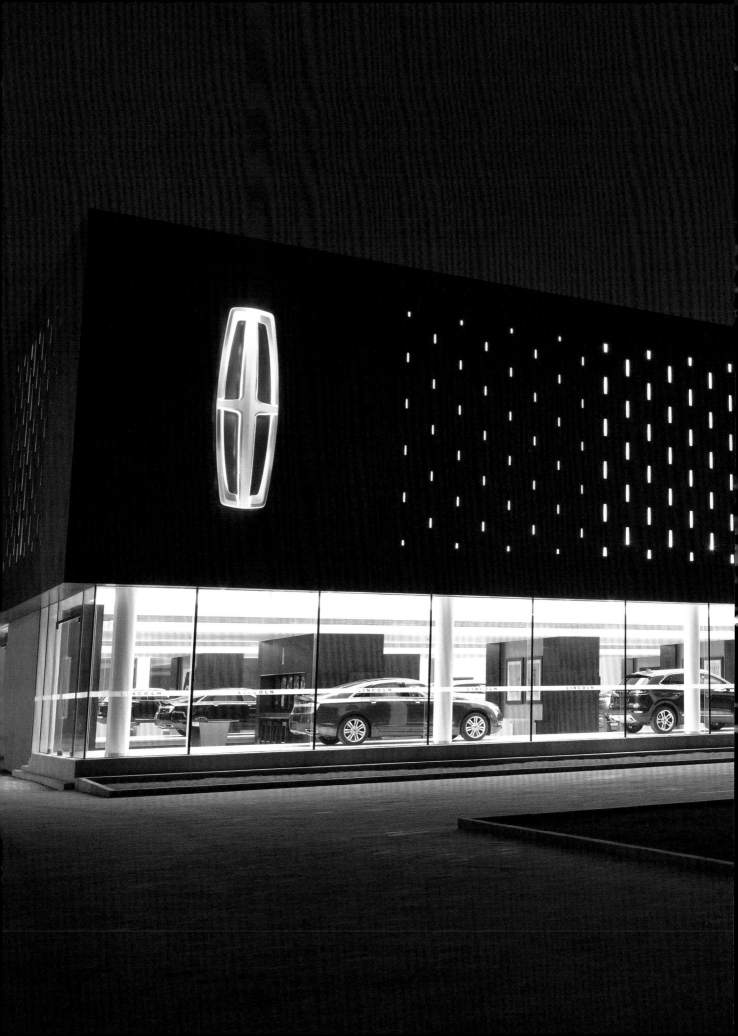

林肯汽車展售中心，中國，2015年。

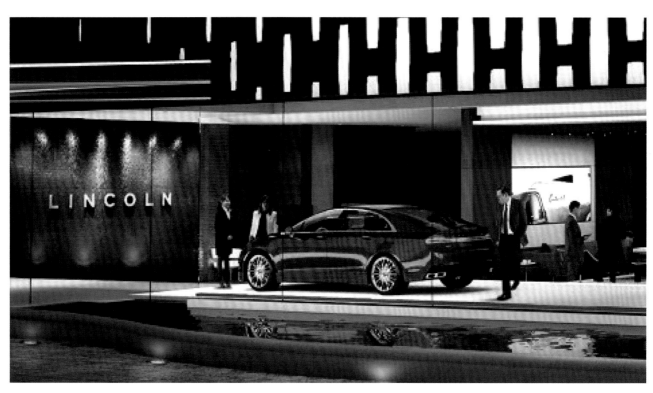

林肯汽車展售中心，中國，2015年。

林肯汽車展售中心，中國，2015年。

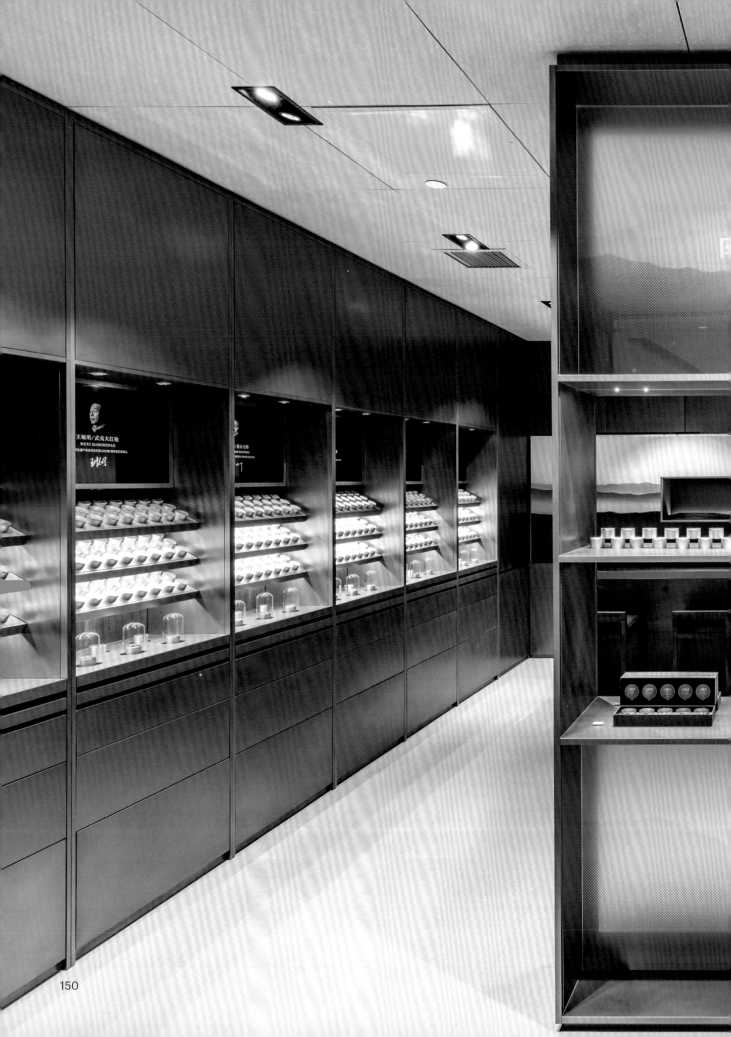

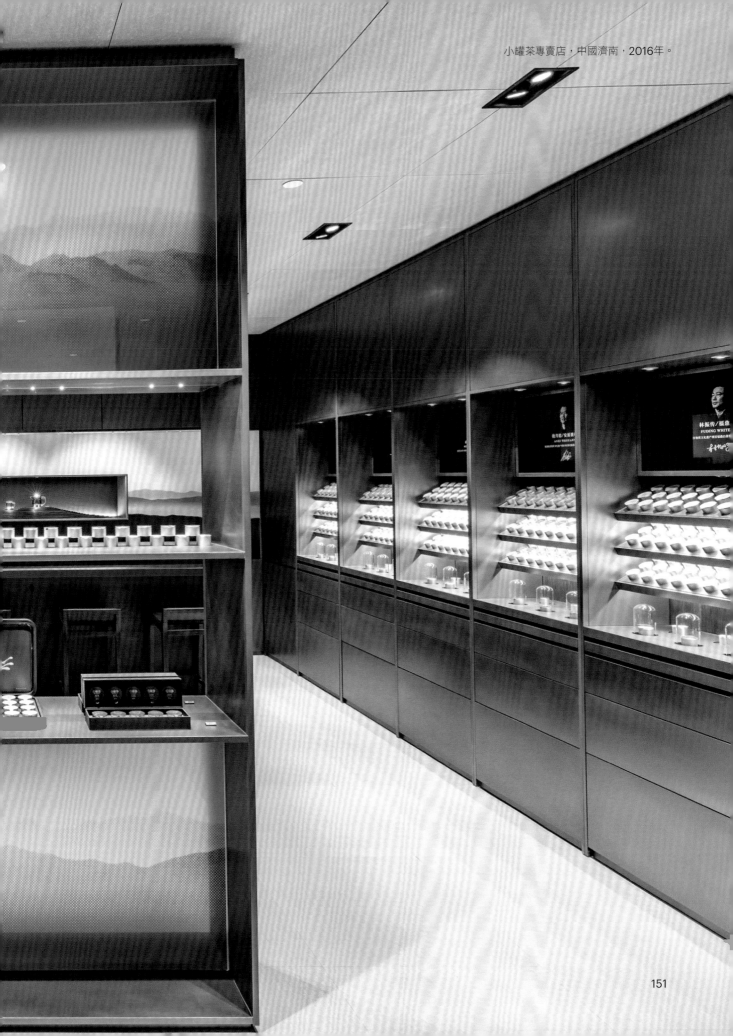

小罐茶專賣店，中國濟南，2016年。

小罐茶專賣店，中國濟南，2016年。

Q：你認為差異化是競爭優勢，為什麼差異化如此重要？

差異化是大環境中極其關鍵的競爭力之一，任何接觸點都是與客戶交流的場域。差異化也是展現特色及增加商業價值聲量的基本元素之一，更是讓企業業務拉開與對手差距的契機，差異化絕對是商業競爭中不可或缺的一環，少了差異化的體驗注定走上削價競爭之路。

有意成立一家新公司時，你通常會參考同業的經營、試著加入他們並在業內建立聲譽，聽起來令人放心又自然地融入，實際上卻是極高的商業風險。想要成為領頭羊，你必須拉開與對手的差距，並評估出是什麼讓自己出類拔萃，你不會希望自己只是和業內其他競爭者不相上下，其中的一種迷思在於認為「典範實務」能夠創造實效，所以打造品牌體驗時只是依樣畫葫蘆。

即便一家公司已經試圖做出差異，卻常常陷入與對手高度相似路數的商品或服務，這是許多新手公司打進業界戰局時很常見的盲點，糟糕的是，若一再重複同樣手法競爭，會變成像是另一個仿效他人的新進品牌，結果即是失去更多他們原來具備的優勢。

仿效（Emulation）＝比較再比較（Parity and Parity）＝無差異化商品（Commoditization）

Q：所以差異化的決勝點是什麼？

如果你總是追隨著同業們的做法，你可能會與對手做出相似決策而且得到同樣的解決方案，應該讓設計成為競爭下能創造差異化的有力工具，雖然可能一時找不出如何把單純技術轉換為成功的人類成果。成功的品牌必定不同凡響，想要達成差異化，打造新意是必要的，創意將為原創性推波助瀾。當年朗‧強森（Ron Johnson）為蘋果專賣店內的「天才吧」（Apple Genius Bar）命名成功，它原本可能只是一個沒人在意的普通服務櫃台，透過設定「天才吧」體驗並取了專屬名號，讓大家擁有了獨一無二的新奇體驗，這獨樹一格的認定最後也變成專用詞，使用者用來形容自己的獨特經驗，不過天才吧不僅止於新奇體驗而已，它提供蘋果專賣店訪客一個對話的主要管道，同時將品牌的核心體驗帶領至全新的層次上。人們的**「共享體驗」**在品牌對話中越來越舉足輕重，我們創作出這個專屬用語來溝通這樣的體驗，即是差異化體驗中很珍貴的一部分。

共享體驗〔Things people share〕

關鍵來了，識別共享體驗的動能往往讓人群被分離出來，我們應該認清彼此的不同，分享並珍視這些歧異。這個想法對Tim提過的「非理性忠誠度」有深遠影響，其實這不算非理性，而是普遍不被瞭解的概念。如果往表層以下探求，就會發現「非理性忠誠」可以解釋為屬於特定族群的某一部分被視為具有獨特性，除了滿足大家與眾不同的期待之外，還包含了覺得特別這件事，結果是很多人希望加入這個「俱樂部」。以上的過程發生通常超過我們有意識的覺知，大部份時間，我們不太能有意識地對自己說出：「當我走入這家店時，我特別喜歡我感覺到的事情。我感受到某件商品和某位服務員工帶來的價值，因為上述的理由，我會認定這家公司和其商品並且願意付費購買。」以上所述，就是人們經歷一個公司品牌或商品帶來的強烈而正向共振後會發生的現象。

Q：為什麼要聚焦在體驗上？

體驗會重塑所有設計的優先順序，成功企業都必須關注他們的客戶來留住勝績、並且保持競爭優勢。體驗會將重點轉至人類的需求和慾望上，體驗才能定義真正的價值，成就非凡的體驗應該透過聚焦人類福祉和貢獻來創新，創造價值是一件客觀的事，無論最後將引領風潮或者只是存活下來，有意好好建構體驗，通常就能帶出利益。這才是具有意義的方式，讓你提供的東西能滿足你想要尊榮的人們。當今環境之下，以設計主導的公司們無不大獲成功，但以設計主導的單位卻在公司組織結構中普遍不被重視和評定。創意思考的人員很難被主流企業培訓出的線性思考方式妥善管理。很諷刺的是，我相信這才是探索競爭**「優勢」**的絕妙境地。

如同《創新者的DNA》（The Innovators DNA，2011年出版，作者傑弗瑞‧岱爾Jeffrey H. Dyer、赫爾‧葛瑞格森Hal B. Gregersen、克雷頓‧克里斯汀森Clayton M. Christensen）書中所述，為了創新，需要具備發現和傳遞兩個能力，不過，其中有個難處，發現技能越強的人面對傳遞能力越好的人通常會十分挫折，同樣道理反之亦然。Tim所主張的競爭優勢便是一個組織內的發現和傳遞皆能同時被欣賞和被整合，讓兩者為了將創新帶入生活而能和平共處、攜手合作。Tim在不少場合都反覆說明過，賈伯斯擁有的天賦之一，即是為了在蘋果內部推動創新，而能掌握先機整合了發現與傳遞兩項觀點，同時也符合客戶的期待。以當今幾乎所有標竿型創新企業執行長來看，絕對是公認的真實。

Eight Inc.的北美區總裁麥特‧賈治（Matt Judge）將體驗設定為「我們對生命某些特定時刻給予的情緒回應」，它可以被分享，但鮮少有百分百相同的體驗，完完全全是非常個人化的感受——每個因人而異的信仰系統造成了細微差別，反之，事情變得複雜也是來自個人經驗。總結以上的意思是，分析到最微小的粒子狀態，沒有任何兩種體驗會完全雷同。

Q：你可以透過體驗做出差異化嗎？

以接觸點做溝通。接觸點可能是每個企業連結其他人最好的管道，人們與任何企業往來的體驗都是在所有交流互動下逐漸成形的，這些地方才是使用者或消費者和企業連結的地方，**「接觸點」**才是一家企業能從同業競爭對手脫穎而出的關鍵工具。

這裡有一項至關重要的條件，所謂的「接觸點」必須真切地被體驗、同時建立在堅實誠摯的關係之上，而非純粹以商業目的為基礎的人為製造連結。如果這次體驗只是商業目的下的交換行為，我們可能覺得買起來還算開心，但無法建立深層連結和對品牌或商品認同而得出的「非理性忠誠度」。必須要達成企業和客戶之間的的情感連結，它才會是一個共同的體驗，有著品牌忠誠度和熱衷的共同體驗成果才是Tim要說明的道理，這也是客戶願意諒解企業部分錯誤的原因，全都是因為出於真誠的信任、以及建立於非理性忠誠度之中的連結關係。

確保單純的客戶體驗不只是企業為了追求成功的工具，沒有優異的商品，便不可能創造出真正最大利益——絕佳品牌體驗帶給人們的價值感。

Q：體驗設計是如何運作的？

掌握住一個關鍵──瞭解公司所有的接觸點都是一段關係的組成部件，無論群眾、公司、個人、體驗的本質都是從一段關係開始，不但是普遍的理解，也會是哲學式指引中心。為了讓關係更為堅實和引人矚目，我們必須嚴實地看待所有體驗接觸點如何溝通這些共同利益，共同利益的核心才能對應你期望連結的人們，接下來即是企業和品牌如何找出引來群眾最想參與方式的決策過程，應該將重心放在群眾購買以及回應企業時**「重要的事情」**上。

重要的事情〔**Things that matter**〕

這個觀點顯而易見，但一定要有企業基於真誠想與客戶連結的期望下並且能超越提供優惠的方式，必須是比優惠更多更高的、結合了雙方情感和哲學基礎的共享體驗。如此一來，才能達到Tim一再提及的全人類共同經驗，並且重新帶入「非理性的忠誠度」概念，這些都能幫助我們釐清事情發生的過程。

人性化體驗必定是整體性的。我們必須找出設計的範圍，才足以支持整體人類經驗的首要因素，怎麼能夠在不了解體驗本身的整體目標之前，就開始僱用特定專案的建築師或設計師？這些因素應該具備的全面考量是有效關係的一塊重要佈局，下面的圖說代表我們打造成功體驗的方法架構，這也是我們為什麼需要「體驗宏觀計畫」（Experience Master Plan），因為有了它才能做出必要架構，然後轉譯公司價值成為體驗守則，以此引導公司在各個項目中對試圖打造的人類貢獻有一致成果。

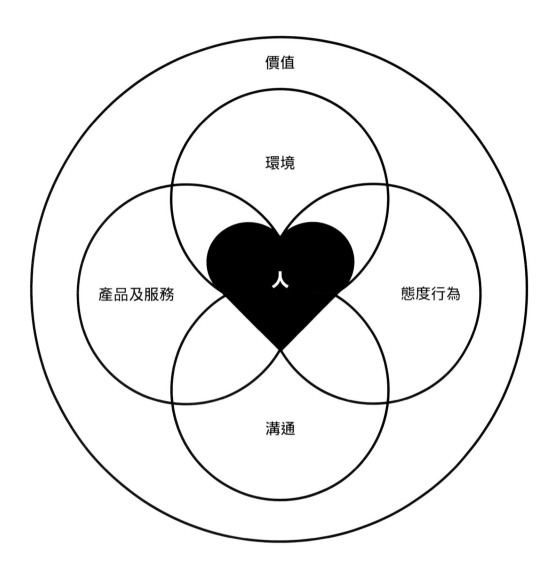

Eight Inc. 體驗區塊分析圖

我們的體驗區塊分析圖指出了整體的人類體驗所需包含的項目，每一區塊代表整體經驗裡所連結的
企業價值、以及他們想要連結的群眾的期待。最終的體驗成果將遠遠超越以上各區塊的總和。

Q：你提到設計必須具備整體性，可否說明這是什麼意思？

如果要專注在體驗這件事上，瞭解人們才是關鍵所在，人們以整體方式去經歷事物是再自然不過的情境，因此只聚焦於某個組成中的一部分來設計體驗絕對違反自然，這也不像我們一般的感受或情緒回應，透過整體眼光著眼於解決方案，很近似於逆向工程（以成果還原得出結論）的方式。

體驗是全面化、整體性的，我們通常會在某個情境裡看待事物，並加入各項具有影響力的變因，典型的體驗可能是人們使用的某種產品、所參與的活動以及參與該活動的意義。而整體性的體驗則是四個主要區塊的大集合：群眾活動的環境、溝通、產品及服務、態度及行為，這四個區塊組成了理解體驗的主要方式，四個區塊彼此之間也息息相關，只要能夠合作無間便能成就預期達到的結果，所有設計最後都是由結果以及創作目的來取得共識。

最好的設計是從體驗的角度看待問題所在，而不是從類別或既定教條來做決定。一些特定行業類別或指定設計守則也許可以有所貢獻，然而沒有合適的體驗架構或體驗宏觀計畫，想要評估成果是否值得會變得相對困難。評量組織的工具必須以成果論，並且能夠證明確實與公司相關。我們善用這個方法將近三十年，而且客戶遍佈各行各業，像是消費性電子、金融業、旅宿業、汽車業、航空業、教育訓練業以及醫療保健業等等。

Q：當你已經有了清楚的消費者輪廓時，又是如何逐步逼近創意？

Eight Inc.創新長帕崔科．考克斯（Patrick Cox）說過：「你無須為狹義的角色如使用者或消費者做設計，群眾才是更有趣更複雜的對象。你無須用人工制定的條例做設計，也不必侷限於數位還是實體，現實生活才是更流動更加緊密聯繫的地方。」有些顧問往往只鎖定局部，不採用清晰而整體性的策略傳遞體驗，成果因而暴露於風險中。機關組織本就並非為接受非線性思維而架構，我們若能都從頭到尾參與了體驗的創造過程應該是很理想的事，一個以策略和革新初始階段開端的方法，透過創作或設計到整合的歷程、也許是製造階段。這是所謂「端對端流程」（end-to-end process），是為了輸出最理想的成果和最理想的設計體驗而做規劃，設計流程的起手式是由知識與洞察建構出來的，並不需要被制式的商業目標圈定，我們應該從瞭解一家公司為什麼具有價值和存在於市場的理由開始發展，最根本的目的是什麼？人們如何從中獲得意義？

Q：請敘述一下「體驗設計」。

「體驗設計」是一種打造有效關係的手段，一種設計方法，一項人類貢獻的聚焦，一個平行於思考群眾和企業互動的模式。「體驗設計」是從人類成果中的某些交流和活動形式裡被關注的焦點，這個用詞已經被廣泛運用在數位世界，也適用於所有設計，可以是空間、是數據、是所有能夠促成連結的任何形式的組合，它不是單一事件而且通常更具有價值。它與影響行為和意義的方式的人類貢獻有關。

著有《體驗經濟時代》（The Experience Economy）一書的約瑟夫‧派恩（Joseph Pine II）寫出關於經濟價值的進化，書中他描述了經濟進化的方式，說明我們如何從單純提供商品及服務，到後來分層體驗和轉型，進展為經濟階梯模式，超越以往基礎經濟的商品及服務。對我們來說，書中最令人興奮的部分，是他提到下一個高度競爭的主戰場已經赫然在眼前——那就是「體驗」，體驗的下一步將是引導人們轉型，沒有從人性體驗視角去極力接近問題核心，將會在尋找解決方案的路上錯失一些東西。

Q：「體驗設計」對一家公司真的重要嗎？

一般來說，設計並未被好好理解，尤其是在公司組織內仍然與其他組別採取同一套管理，當今許多歷史悠久的大型國際企業，索性用最快速度買下設計公司，這也引起了大家的興趣，可以觀察看看這些公司能否從設計部門得益，企業界也必須掌握如何將創新轉換為利益、以及創新部門所建立的東西是否純屬消耗，他們是否經得起審核而能證明存在價值。哈佛商業評論曾刊出的《天才集合體》（Collective Genius）一文，由琳達‧希爾（Linda A. Hill）、葛瑞格‧布蘭多（Greg Brandeau）、愛蜜麗‧楚拉芙（Emily Truelove）、肯特‧萊恩貝克（Kent Linebacker）合著，從企業團體中採集可學習的實例，並發現能夠持續從創新部門提取價值。「花言巧語堆砌出的創新雖然讓人覺得有趣有創意，但現實中的創新往往十分費力且令人不安。」於是他們開始審視創新與和領導力之間的絕對關係。

Q：蘋果是美國《財星》雜誌選出的500大企業中，少數設有設計資深副總裁職位的公司，你認為原因何在？

設計是蘋果公司擁有的基本配備之一，對大多數其他公司來說，設計可能是很少被深入理解的功能、也難以管理和統整的一塊。但成功的企業卻非常了解設計對企業順風而行有著舉足輕重的地位。除了蘋果，還有維珍航空、日產汽車和林肯汽車，分處於不同商業領域，但同樣關注於和客戶維持和諧健全的關係。他們怎麼做到的？如何打造一個全新、具有意義的約定而且能充份傳達競爭優勢？如今，人們會談到蘋果的一個專案：**「回想起來其實很明白」**。

回想起來其實很明白〔Obvious in retrospect〕

首先想到的是引起共鳴、感同身受，讓客人感受到被瞭解，這幾乎是一個專屬的經驗，完全基於個人經歷了什麼樣的互動，而Tim所指出的即是若能聚焦於整體的個人體驗，便可以做為群眾共同體驗的部分參考，因為如此和客戶連結，就能夠打造出「感受到被瞭解」的體驗，情誼關係也會從「業務與客戶」轉換得更接近「人與人」之間的互動。

不必多說什麼，這就已經是一個極度關鍵的設計解答，也是絕佳體驗的定義，讓一切成為「回想起來其實很明白」的意思，是企業品牌和客戶會達成一個符合他們期望的恰到好處關係。能考量到作為解答的這項設計或體驗是否發揮最佳效應、是否足夠正當。也會是能否持續執行下去的最佳提問——你的設計解答是否「回想起來其實很明白」？

企業必須建立一個具有意義的體驗，因為我們用設計去找到和商業目標更好的連結方式，設計是一個通用的管道，如果你知道如何善用設計打造正向人類貢獻，就能夠好好運用它去為企業加值。最傑出的公司都很清楚，決策過程中夠有價值的設計才能將使用者體驗提升至更高的層次。

Q：前面提到的體驗區塊，應該如何通力合作？

四個體驗區塊彼此息息相關，而且互相支持。服務區塊包含了產品、服務和行為；場所則涵蓋了建築、室內設計和實體接觸點；溝通無論是數位或其他形式俱在，以上每個區塊都需要將彼此情境一併考量進去，每段健全的關係皆從共享利益開始，即便是人與人之間的關係，最緊密的連結也是來自大家有著共同價值觀。

對品牌價值的體驗像是黏著劑般，讓大家將緊密聚合在一塊。絕大部分的企業無法自然架構出這些，即便他們可以，所有體驗的交錯關係變只會發生在執行層面上。我們發現企業真正需求的，往往是在將品牌價值轉譯為體驗守則時能否好好實現、哪些守則能讓企業作為決策和體驗管理。這些守則都是為了預見品牌價值在各個體驗區塊中如何順利達標。

典型的品牌發展專案中，常見幾個相近的口號：「簡潔」、「創新」、「人性」等等。以上被精選出的用語，皆提供了品牌足夠寬廣和極具價值的基本定義，但對於執行單位卻相對窒礙難行，我們可以設想自己是一位行銷溝通顧問團隊的專案經理人，光是「創新」來說，確實有太多詮釋的方向，因為這個用語本身的想像空間太大，精選出的用語常常產出於一大串決策流程之下，是因為它們最能代表大多數概念以及大多數人，然而不可否認的，它們也是最不易落實的東西。困難之處在於找到足以與人們緊密連結的詮釋，人們從中獲得經驗的同時必須體現企業的特質，才有辦法成為特殊意義並且感受差異化。

「體驗」一詞對於企業和消費者並非什麼新鮮事。早在1998年，《哈佛商業評論》已刊出由約瑟夫・派恩和詹姆斯・吉爾摩疾呼的「體驗經濟時代」來臨，在當時還是一篇頗具爭議的題材。他們發現能夠以全面性與感受層面和群眾連結的商業模式，將培養出更具意義、更有記憶點、更有效益的客戶關係，以上的視角將伴隨一個全新世代的誕生，結合科技的多元可能性正在激烈的改變全世界人們的需求和期望，每一位越被關注的消費者、付出越低的忠誠度、卻又對商業模式的參與更有興趣，過去的單向告知不復在，對話才是王道；摩擦比不上通暢，物件比不上體驗。

「百分之七十八的千禧世代，寧可付費得到體驗，而非獲得某件實品。」
——引述自北美哈瑞斯市場調查公司（Harris Poll）

Q：在中國林肯汽車的專案中，你曾提到汽車產業裡，林肯汽車擁有「最後才行動的優勢」，可否請你說明一下內容為何？

林肯汽車希望在中國市汽車零售產業打造煥然一新的體驗，他們想要找出進軍中國市場的全新模式。我們採用的流程是用更廣大的市場、設計案例、和測試團體去找出洞察，並在提供實體設計方案前，優先協助林肯汽車尋求正確的市場定位。林肯汽車原來只要我們著眼於幫助品牌在中國取得成功，但對我們來說，這個成功意味著我們要專注在塑造林肯汽車的整體體驗。

林肯汽車幾乎是最晚進入中國市場的精品級汽車品牌，別人看來像是劣勢，我們卻認為這是優勢──「最後才行動的優勢」。做別的品牌做過的事、跟隨競爭者的腳步，都只是讓自己變成其中之一，讓自己成為市場上同樣失去優勢的品牌。林肯汽車如何逐鹿中原才是最關鍵的事，因為其他主流精品品牌早已在中國插旗完成。正面的消息是，我們知道其他競爭對手還在採取過去奢侈品品牌的同樣老套銷售汽車，但人們現今的購物模式早就大大不同，包括買車。大多數中國消費者都已經有門路自行搜尋和打造汽車配備相關的資訊。這是林肯汽車與對手拉開距離的好機會，這些機會正是我們在其他中國零售產業發展出的新手段，而且我們已經在全世界其他專案上持續輸出。

我們的目標在於改變人們覺得向林肯汽車買車會發生的既有模式，從進行交易到建立關係，林肯汽車體驗得全盤革新得更好，不但充分表達企業價值、顯露與其他品牌有巨大區別的氣質，我們還著眼於賣車的嶄新策略，打造極上的「林肯風範」，我們亦須用現有的林肯汽車、產品及服務，為中國消費者創造與他們心靈相通的差異化服務和體驗。

我們創造了由內到外的煥然一新環境，從大街上的外觀到展示間的內裝，皆是全然不同的體驗，資料擷取自不同的訪談和工作坊、評估與市調，從中得出唯一比買車經驗更低分的項目竟是金流系統，我們所推薦的全新行為模式，後來因為林肯汽車的中國總經理黎克‧貝可（Rick Baker）帶領其團隊的全力支援才得以順利解套，那是一次非常大膽、極具智慧、而且特別成功經歷。我的意思是這件事的完成反而是在**「既有基礎」**上。

既有基礎〔The established way〕

這是一個極佳的案例，指出一個經銷商如何在理解了首要任務之後勇於環抱首要風險，其首要任務在於配合創新手段，以前所未有的方式銷售汽車。此手段必須能夠深深打動目標客戶群。Tim所參考的新型行為模式本身就包含了承受一定程度的「犯錯」風險。無論是重新定義客戶體驗或聚焦於接待管理，都必定隱含著未能引起客戶共鳴的風險，透過求證和指出風險，林肯汽車才有機會進行創新設計、並且意識到可能有未能預見的負面反應，有此對現實狀況的認知，才有辦法讓他們對客戶時時上心，勝於只是盲目地推進創新但可能永遠無法讓目標市場產生任何共鳴。

我們在林肯汽車的行為態度模式中採取的第一步，就是把銷售人員從展示間拿掉。從實體空間的角度來看，我們的設計在於反映出比對手更親切的氛圍，為了讓產品更有尊榮感更為亮眼，將林肯汽車公司的不朽經典和世代傳承以溫度和個人化表現於世人眼前。我們也提議用禮賓模式取代傳統的經銷關係。

Q：你們真的建議林肯汽車淘汰經銷體系中的現場銷售人員？

是的，我們這項提議確實讓林肯汽車非常詫異。為了讓林肯汽車的體驗改觀，我們真的建議從零售據點中淘汰現場銷售人員，也許他們已經不再被需要。我們先對林肯汽車試圖了解和進一步服務的目標受眾做過鉅細靡遺地調查，業務代表是需要的，但現場銷售代表可能不是，我們用主人的想法取代業務，從根本上扭轉，從對客戶促成交易，改成對客人以禮相待，這些原本是公司內表現優異的禮賓項目，而且會讓人與精品形象緊密連結。

從數位網路上獲取資訊，已經能讓消費者掌握足夠的產品資訊、競品消息以及規格配備，這些內容甚至遠超過現場銷售代表所知，汽車銷售人員一直在各項客戶互動喜好評比中墊底，淘汰他們是從基礎上改變了購車體驗，讓我們重新審視並模擬出客戶從購物開始、進行中、直到結束和售後服務的整個流程裡，如何在實體與線上製造更佳的連結。同時也會開展更多機會重新定義出一個嶄新而且不凡的行為模式，人們在公司內如何與人互動、應該有哪些角色和職責。

其實我們還滿幸運的，因為其他汽車競品品牌還在用原來的方式銷售汽車，而對林肯汽車更好的消息是人們確實用截然不同的方式購車，大部分人會早在拜訪展示間之前，從手機上查好配備規格與最新現況，他們比銷售人員都懂，因此而產生的知識落差，反倒很難促成一個正面的品牌體驗，人們需要被瞭解而不是被壓力推著走。

我們發現傳統購車體驗有個巨大的斷點，消費者前往汽車展場實地鑑賞、碰觸、試駕之前（中國法律規定，所有汽車經銷服務均限定開設於市郊區域），通常會在網路上做好搜尋資料和比對規格的功課。我們整合了每個單一消費者符合每一個單項的消費者體驗、運用單向或即時的零售生態系統來銜接數位和實體空間，大家必須尊重客人要花時間比較規格，以及在線上互動並試圖提升在實體空間的連結性。因此我們在林肯汽車展示間打造了數位工具，如此一來人們便能夠當場分辨和描繪出心目中汽車的樣貌規格，而能把原來數位設備上缺乏的實體限制成功轉化。

我們在一項市場研究中，發現了目標族群裡的大部分人都提到一家全國知名連鎖餐廳所提供的極上體驗，他們不約而同的提到「海底撈火鍋」帶給他們在中國境內的奢華體驗。於是我們跑了好幾趟，去體驗哪些經歷會在中國被視為美好、奢華的體驗。為什麼這些經歷會被視為奢華？

我們觀察到「海底撈火鍋」著重的很多細節都反映在一些與客人並不常見互動之中，員工們採取截然不同的方法和客人連結，他們用十分個人化的接待融入客人，完全是一種走遍全國都找不到的服務，同時我們也發現他們主要的融入方式在於一些貼心舉動，包括提供圍裙髮圈等小物保護客人的衣服不被滾燙的火鍋湯潑灑，其他方式還有像是一些簡單的動作，如眼神接觸、親切問候、友善微笑，這些服務在人與人的基本互動中並不特別，卻展現出在中國非常親切和個人化的體驗，沒錯就是如此。

這次體驗的基礎概念，成為我們後來為林肯汽車打造行為模式設計的根基，由此創造出一連串的角色和參與方式，讓林肯汽車發展起來，並且和同業的精品品牌做出區別。為一家公司做態度行為區塊分析時，最基本的是要把互動方式和姿態調整為一致，才足以透過交流表現出品牌價值，以行為態度模式定調並拉開與競爭品牌差距的做法，其實就是海底撈火鍋體驗採取的方式。深入瞭解文化差異，可能是失敗或成功一線之隔的關鍵。

Q：聚焦在客戶體驗上會不會只是錦上添花？

若認為做生意基準線以外的東西都是多餘的，往往只是出自一個類似會計師的視角觀點，無法成為領導力，客戶體驗沒有方程式，監測數字也許能讓我們確保可能產生的收入，卻無法衡量客戶價值，回到核心，經營公司不可能只有一種觀點。

如同《體驗經濟時代》作者派恩指出、多次市調也足以證明的，大多數人透過商品購買的經驗獲得感動，一開始的功能性目標，被認定是生意上所要求的基準線，到後來，成就與這家公司的深植人心實質經驗交流。不考慮聚焦於客戶體驗上只是缺乏遠見，而且將在競爭強大的環境中錯失許多機會，只要商業競爭越趨激烈，客戶體驗就越能突顯重要性，體驗差異化將會改變對於品牌價值的感受。從商業觀點來看，重視客戶體驗帶來的利益（ROE - return on experience）遠比專注於投資報酬率（ROI - return on investment）更為關鍵。

Q：聚焦於客戶體驗上，如何能創造價值？

要透過「差異化」與「情感連結」創造價值。大家把賈伯斯視為客戶體驗的神人，我來分享這件事。他確實懂得如何創造價值以及如何接近問題核心。無論什麼產業，平價化都是不好做的生意模式。但平價化通常也是很自然的進化過程，尤其當銷售業績和獲利下滑時更被推上罪魁禍首。客戶體驗能帶動消費者的行為態度，並且相較於其他競品反而更可以彰顯商品及其價值。忠誠度崩壞往往發生於全面透明化和無孔不入的氾濫溝通。個人體驗才是人們無法單純就邏輯上辯論的一塊，並且會在情感層面上產出共鳴。

客戶體驗本身不會只是邁向成功的工具，缺少具有意義的商品，也無法真正帶你在經濟價值上對偉大品牌體驗感受提升。對一家公司的忠誠度和熱度，會透過對商品的檢驗以及允許和諒解不可避免的失誤而永續維持。

Irrational Loyalty

非理性的忠誠度

如果當時依循了零售商的傳統慣例，我們永遠無法打造出指標性的紐約第五大道蘋果專賣店。那是一家櫥窗裡不展售商品、座落在地下室、距離主要商圈兩個街口之外的店面。

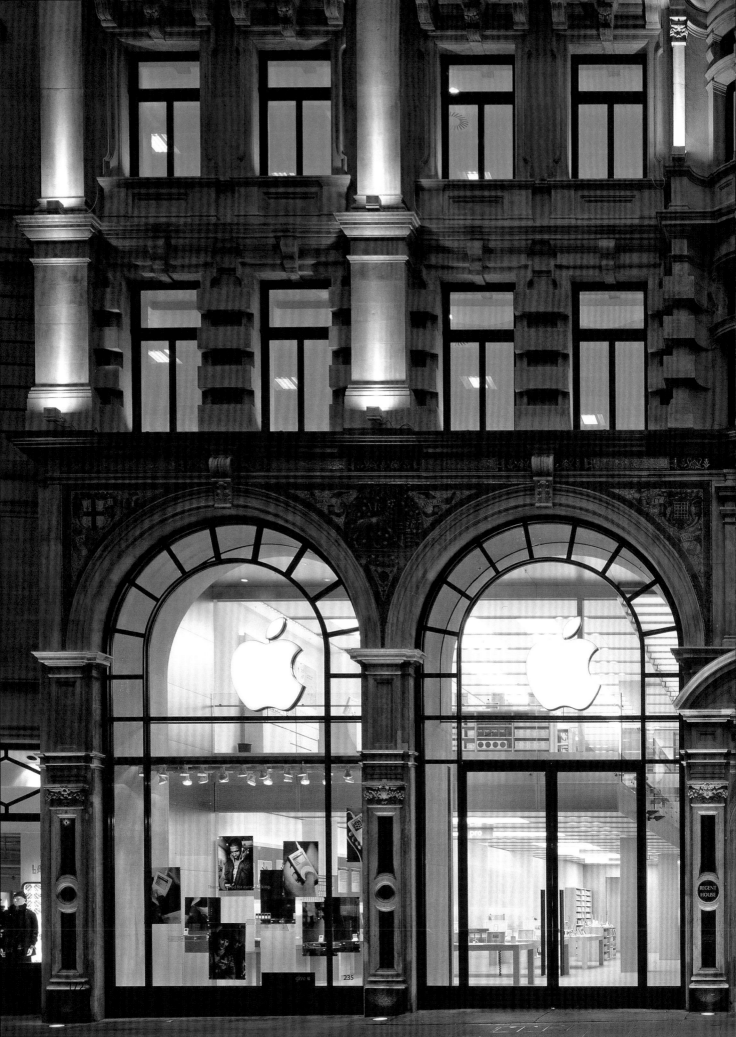

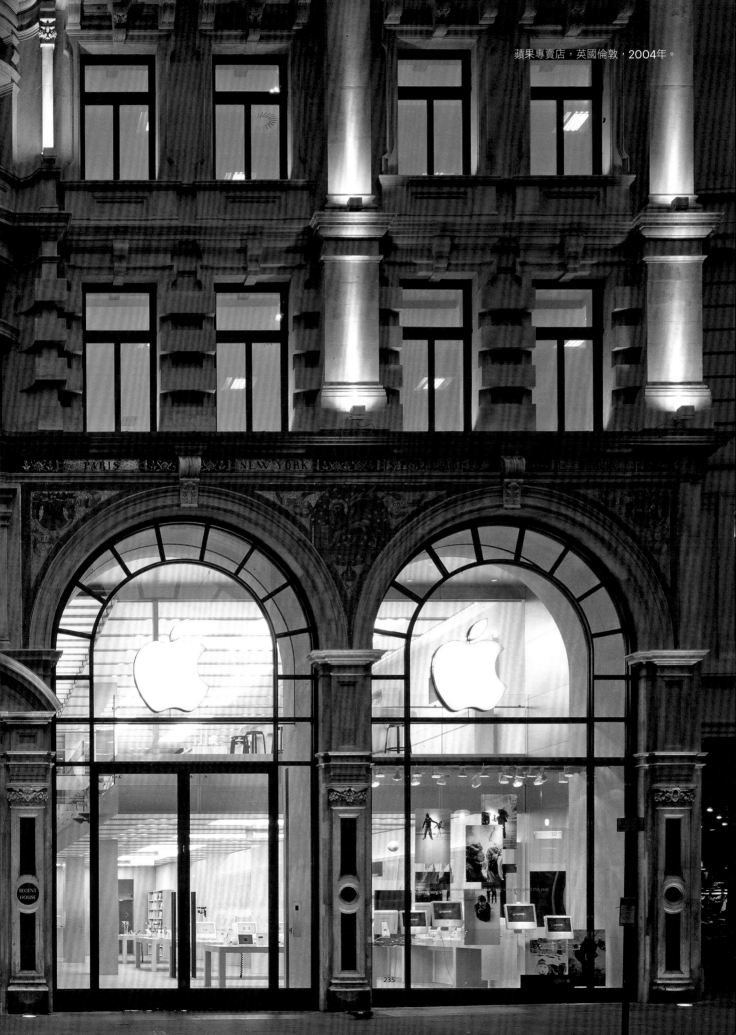
蘋果專賣店，英國倫敦，2004年。

235

第五大道蘋果專賣店，美國紐約，2006年。

蘋果專賣店，美國紐約，2007年。

迷你蘋果專賣店，美國帕羅奧圖，2001年。

迷你蘋果專賣店，美國帕羅奧圖，2001年。

蘋果專賣店，法國巴黎，2012年。

蘋果專賣店，美國舊金山，2013年。

蘋果專賣店，英國倫敦，2013年。

Re: Store your mi
body, spirit, energ
ideas, perspectiv
mood, state, soul
love, life.

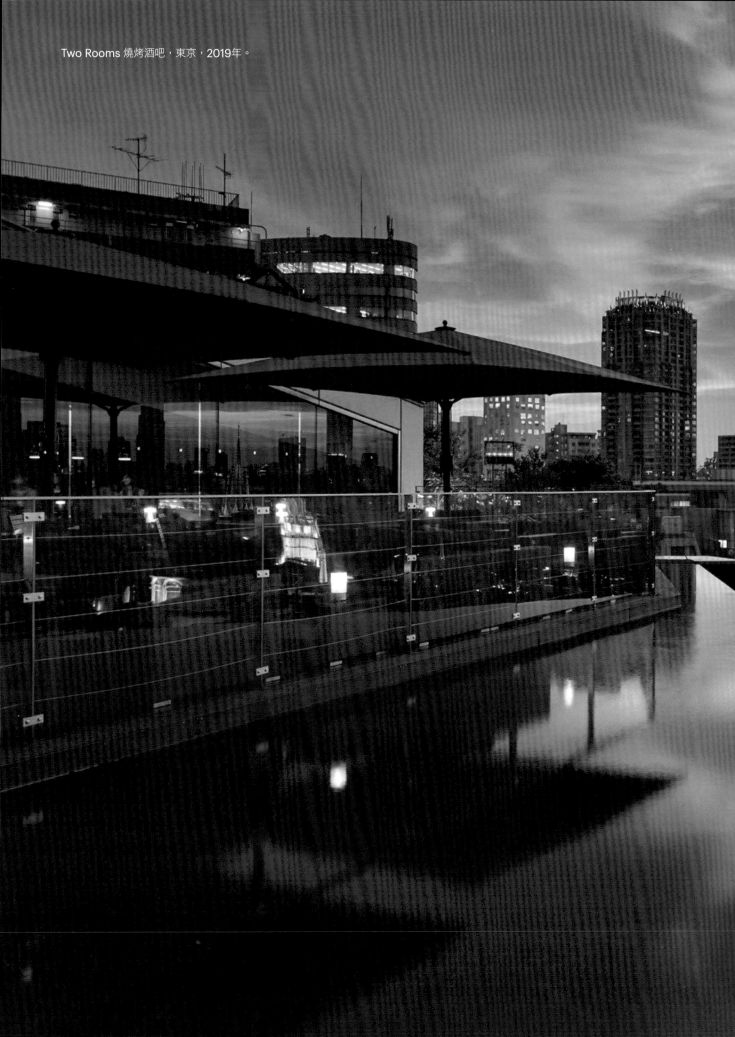
Two Rooms 燒烤酒吧，東京，2019年。

Two Rooms 燒烤酒吧，東京，2019年。

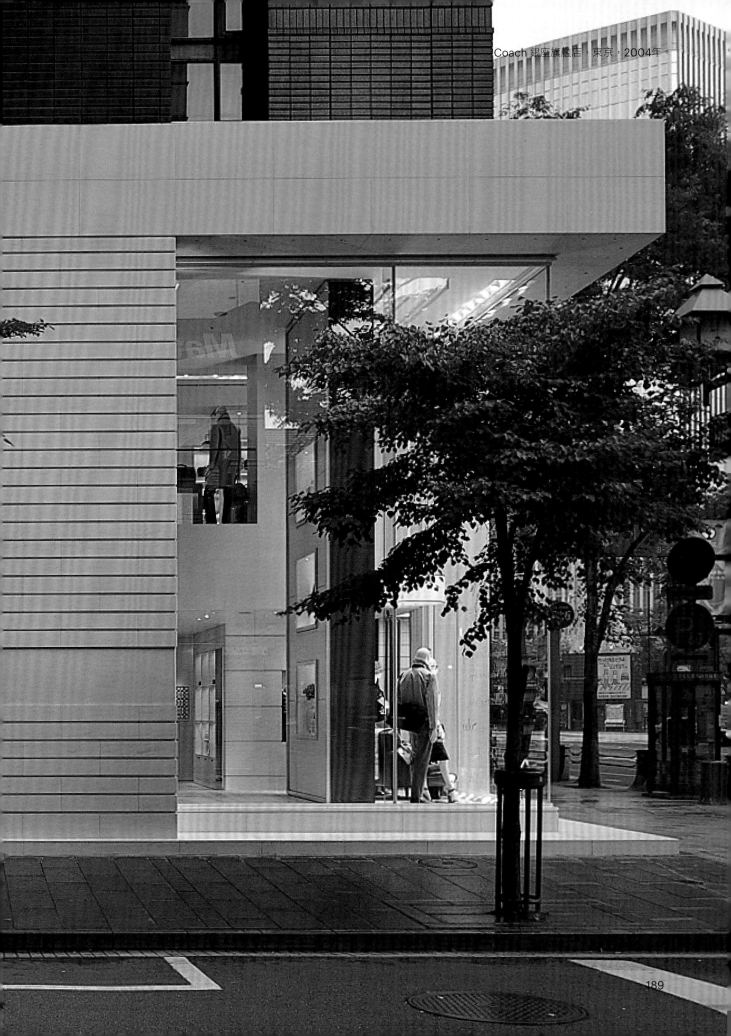

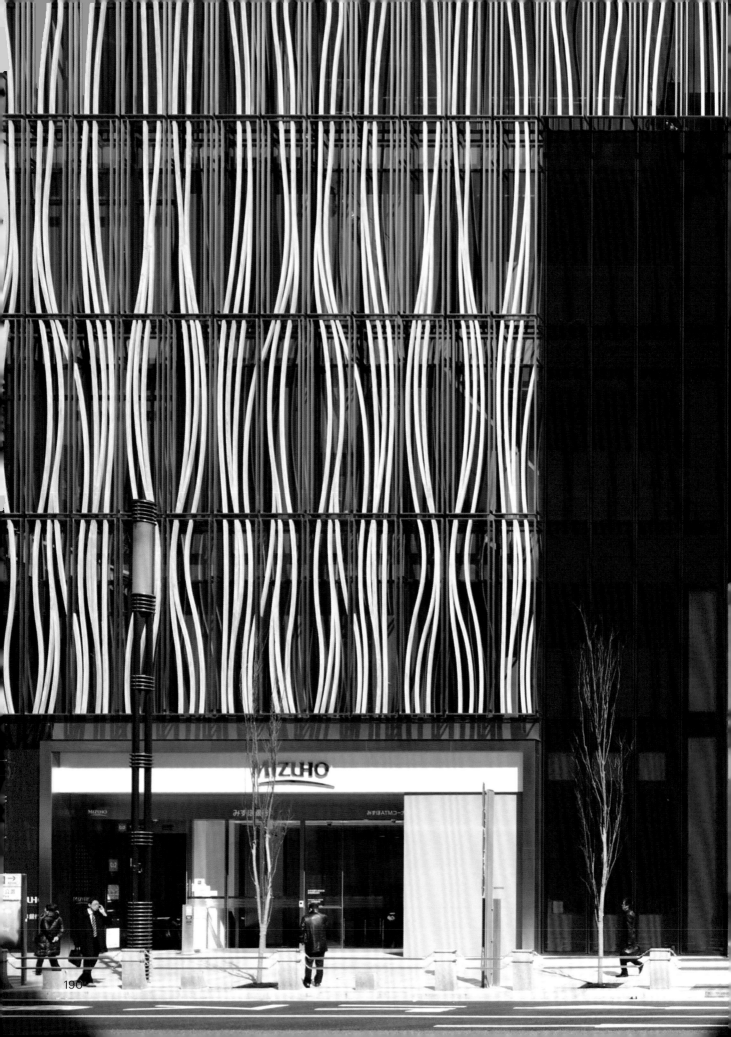

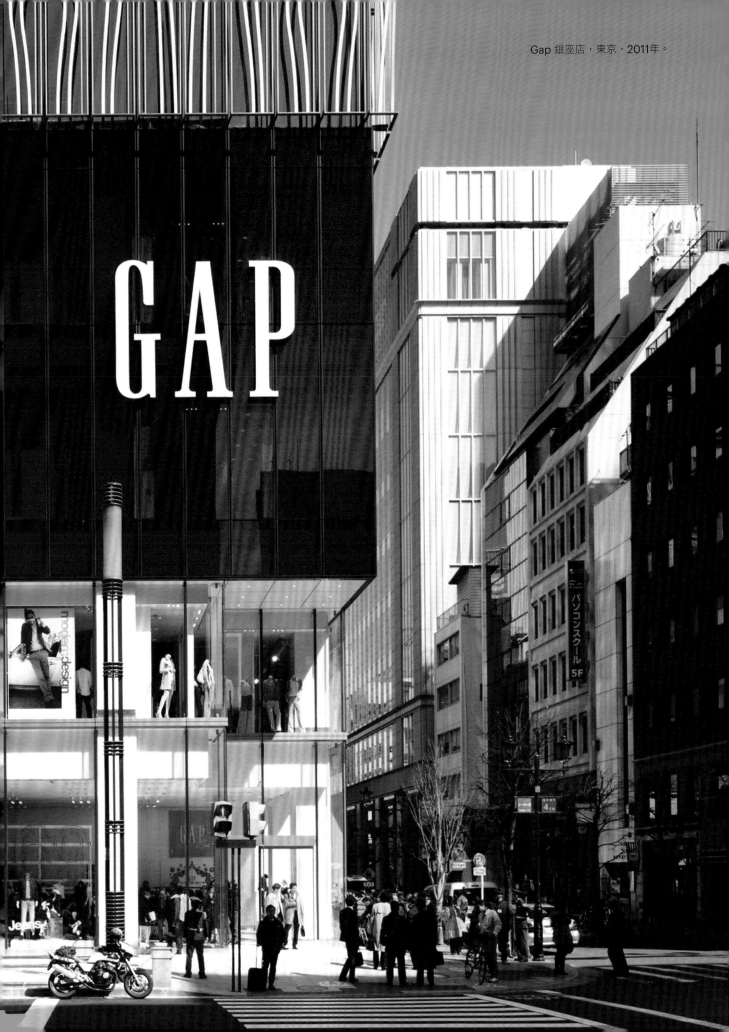

Gap 銀座店，東京，2011年。

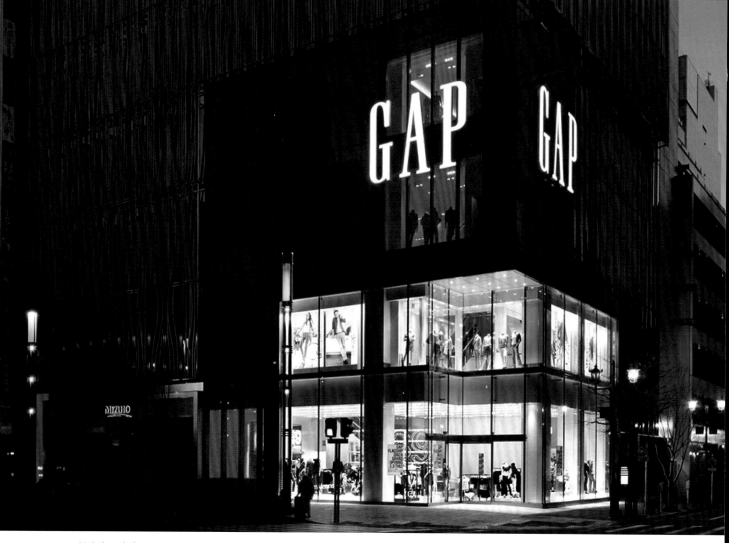

Gap 銀座店，東京，2011年。

Q：好設計是在倡導某個理念嗎？

所有設計都有特定看法。如果這個看法具有意義，它便可以指出一項行動。設計師常常被賦予衝擊人們生活方式的機會，這是我們選擇成為設計師必須承擔的一部分角色，設定什麼樣的目標是我們的選擇沒錯，但在設計之時，打造新事物的終極目的必須超越個人責任，因為最好的情況是設計能做出正向改變，但同時也必須深知任何無法預期的後果將伴隨而來，因此，我們得知道我們的解決方案真的能帶出更多正向產出。設計之中非常關鍵的一點，即是好好與對這些目的有興趣的人們一起合作。我相信你將面臨決定正在從事的工作項目，是否確實為正向產出加值，因為它往往也意味著，將會設下一個看似誇張的的企圖和目標。

Q：現實真的如此殘酷嗎？它並非完全不可能，但是也很難以置信你做的每件事都會造成影響？

對設定要達成的目標必須非常謹慎，最好的狀況是你確實完成目標。如果仍缺少一個有意義的目標，你應該先捫心自問為什麼要承擔下來。設計師接近問題的方式，通常來自所接收到的設計簡報，簡報裡是你的客戶下達一連串期盼達到的成果，像是完成更多交易、吸引更多來客、賺到更多錢。我們得重塑這些業務成果，成為真正驅動人們的東西，同時促成商業目標，你問我現實真的如此殘酷嗎？對，就是如此，但唯有你選擇把真正驅動人們的東西帶進試圖解決的問題之中才做得到。世事千變萬化，卻皆有機會找出讓設計成就正面影響力的可能。身為一個積極主動分子，你的視界要放在世界應該有的樣子，並且著手了解如何打造更具有意義的設計。理想上，它也將會激勵其他人用各種方式讓更多人受惠。

Q：幾年前有一項調查列出全美國最高薪的十位執行長，其中高達六位皆為 Eight Inc. 的客戶，為什麼這些最具前瞻影響力的領袖人物都找上你們合作？

我們能夠在全球擴展至今，皆是因為透過策略設計打造出成長與成功後的結果。Eight Inc. 一直以來深感榮幸能與如此出類拔萃的人士合作，包括幾位國際商界的風雲執行長和領袖人物。很多層面看起來像是我們協助他們創造價值，但我想更是出自彼此對於人和價值創造之間的共識而得以成就，如果能持續地、順利地依此發展下去，你必定會吸引到更多懂得尊重、欣賞此成果和價值的同道中人。

「價值絕對不只在財務層面」，縱使財務獲利是一個成果，但更重要的是人的價值。我們用更好的方法做事，眾多的解決方案進而創造了人類價值，然後才被轉譯為商業。

價值，絕對不只在財務層面〔**Not only value in the financial sense**〕

再一次，我們看到差異化以及辨別首要任務的絕佳範例。大家對於決策階層將經濟效益作為首要任務太習以為常，不可否認財務上的成功是一大成果，但它不應該是一個目標。目標要放在可預見的價值增進或打造上。人們一旦接收到你試圖在增進價值上努力，他們便會自動自發地投入，這項投入終究會促成財務上的成功，首要任務仍然是增進價值。事情反過來進行，公司一旦被發現不會增進價值甚至破壞價值時，將會遭到客人背棄，最終這個背棄行為也將遭致財務上的損失。

Q：剛剛提到的每一位執行長有什麼共通點嗎？

領導力超過管理力，他們聚焦在那些能夠創造商業價值的商業模式，能夠為使用者做些事的商品，這些能力昇華了執行長的經理人角色，優秀的領袖人物都具備相似特質，並且以此緊密連結與人、商品及服務之間的相互關係，他們必定擁有某個高明的價值，他們懂得聆聽，也了解最好的成果在於人們進行計劃的方式源於善用本身優勢。傑出的執行長們比其他人更明白深層的人類行為態度，同時懂得以企業的結構性自然法則傳達企業目標。

知名作家賽門‧西奈克（Simon Sinek）曾深入探討過，從人類心理和生理上描繪出成功領袖人物是如何的珍稀，他所提出的「黃金圈理論」（Golden Circle）清楚指出我們溝通的模式，以及它如何連結我們對事物的覺與知，進一步定義我們如何待人處事。傑出的領袖人物無論是公開透明型或是直覺型的，皆擁有同樣特質。菲律賓環球電信執行長恩尼斯克‧邱（Ernest Cu）即是一個絕佳典範。我們的初次見面就在一回漫長的討論中，但在一股腦陷進實務挑戰和合作方式之前，我們純粹以個人對個人的角度儘可能彼此了解。當然這不是唯一一次有執行長要求我們由此開啟對話，但這麼做往往能導引出往後順暢關係和出色設計的機會。 對菲律賓環球電信來說，此次的業務合作在兩年內把市佔率從23%拉高至56%，必須感謝因為創新，而將環球電信的一群傑出人才和菲律賓人民緊緊結合。

Q：直接與執行長或高階管理聯手是否勢在必行？

是和否之間絕對有天壤之別。大多數企業結構皆是以各自獨立的垂直管理為主，而所謂的C-level高層必定是最後匯聚的地方，這個地方通常不是直接專任客戶體驗的某位單一負責人，很多公司常掙扎著是否要在這些垂直管理之外另設組織單位。在蘋果公司，賈伯斯做得到，是因為賈伯斯本人就是最終決策者，而且他非常專注於如何讓所有環節到位，並集結起來共同傳達出一個非凡的體驗。再次強調一下，蘋果公司當時規模還小，和現在已經不可同日而語，如今他還是能夠控制局面。你聯想到其他仍然偏傳統結構的公司，便不太有機會總是可以獲得快速決策，而我們的工作便是協助他們重整權責。

Q：在將近10到20年間從客戶端得到的經驗中，你是否發現哪些特定的變化？這些變化在方法或設計思維等等各方面，又對設計師有什麼特殊意義？

IBM的調查已經指出了我們所處的新世界樣貌：Uber共乘成為全球最大的計程車公司，但它卻不需要擁有汽車；Facebook臉書成為全球最受歡迎的媒體業主，但它卻不產出任何內容；Alibaba阿里巴巴成為全球最有價值的經銷商，它沒有任何倉儲庫存；還有，Airbnb身為全世界最大的旅宿業者，它卻沒有任何房地產。

遊戲規則一直在變，複雜度也越來越高，轉換率與科技突飛猛進持續影響全新的發展機會並且帶來全新的行為模式；世界的複雜度和小公司擁有的能力已經可以挑戰大公司。唯有聚焦於客戶體驗，才能造成實質差異化，無論新或舊市場都一樣。

很顯然的，市場上一些小規模或初出茅廬的公司，都在尋求不同方式讓自己從競爭中脫穎而出，有些選擇了重新定義解決方案，為新世界經濟的公司服務，其他的則往化外領域探索，試著在其間發掘那些被別人放棄，卻是個新機會的地方。由於新創公司已經逐步提高使用者體驗的水準，資深公司只能選擇提升體驗，或設定可預期但無法避免的萎縮更可能影響公司的價值。跨產業來看，其實有些公司仍然維持得不錯，因為他們掌握了人類體驗、科技和依存度，以及把對服務的重視作為公司操作的核心。功能性往往是一家公司必須提供、並且符合主要市場期望的必要。

Q：設計界似乎也因此面臨崩解，你面對這些崩解的方法是什麼？

我的生涯中應該已經遇過至少兩輪類似的情況——出類拔萃的設計終究會為企業創造價值，它是個挑戰沒錯，當大部分公司只為了管理或擘畫設計而忙，並且以組織內帶入創意團隊作為回應。蘋果公司在商業世界的革命性轉型，源於傳達絕佳的使用者體驗，以及為全世界迎來大民主化的科技；維珍航空為旅遊業開拓全新觀點，它的成功是可想而知的，並引來群起仿效。企業導入且打造大型設計團隊是為了增進成長與創新，本質上即是順勢以設計為主導的公司而得到的成功模式。無法作出正確決策和帶領設計團隊的企業，往往是因為領導高層並不是對設計、對創意文化敏銳的人選。

Q：在一些商業模式都趨於瓦解之時，你們是如何維持競爭力的？

我們也曾經歷過對過去可靠商業模式完全瓦解的時期。最顯著的幾個分別在銀行業、傳統零售和廣告業。由於設計需求提升，廣告代理商紛紛併吞設計公司，傳統顧問公司則決定增援設計思考和買入設計團隊，試圖阻擋對其洞察以及獨特性的弱化。很不幸的，這些方法反而是成功路上常見的絆腳石。真正的設計領導者逐漸從原來單位轉戰他方，因為他們意識到，原單位高層不再懂得欣賞個人的創意動能。對許多企業高層來說，由一般人帶領設計團隊做為示範或找到模範都相對困難。因此為數甚多能力夠強的創意主管漸漸從大公司出走，轉向打造自己的公司或加入小型但品質更高的菁英單位，他們可以建立更高標準的品質與策略，然後這個循環一直持續發生，關鍵不在於「如何留住」而是「留住什麼」能讓設計團隊產能更高、更具價值而且完好無損。

Q：你是如何知道一項設計案能引導消費者喜愛這家公司？熱情測試得出來嗎？

我們對客戶想要連結的對象進行概念測試時，不僅在設計之初，也包括設計過程之間以及之後，然後我們自問結果如何，是不是更具意義。設計並非只是特立獨行。並非為了與眾不同而做得不同，更重要的是在同業競爭中，確實扭轉現況以及提供獨特的利益，或者這個公司真正讓人們的體驗進一步獲得改善。

你永遠不會知道是否成功了，所以得先瞭解風險何在、以及能從他人經驗中學到什麼教訓。當時我們在倫敦籌備蘋果專賣店，很多民眾就在店外餐風露宿、又濕又冷的徹夜排隊只為等待開幕，隊伍最前面的第四名客人是一位高齡73歲的女性長輩，她窩在睡袋裡和其他年輕人一樣排隊，我們邀請她先進來可以舒服一點，卻被她拒絕了，她告訴我們她要留在隊伍中，和其他忠實的蘋果迷一起，她想要體驗這件她一生只會瘋狂一次的事，她告訴我們自己有多麼熱愛蘋果公司，這就是非理性的忠誠。

Q：蘋果專賣店在紐約第五大道上的設計是一項創舉！觀光人潮川流不息特地前來正門朝聖拍照，這家店每平方英吋的坪效為業界之冠，高達美金4,551元（約合台幣13萬元），遠遠超出同業水準。同時打破各項零售規則和紀錄，似乎是蘋果公司向來的制霸作風。

如果你看過初版設計，那絕對是當代巔峰之作！它帶給蘋果公司實體上最具價值的接觸點，入口知名的透明玻璃立方體，最早是由三片垂直連接的玻璃帷幕組成，但直到案子接近竣工前我們才找到單片等高的超級尺寸玻璃，但對工程進行來說實在太遲無法安裝上去。直到後來史蒂夫意識到自己的病況可能時日無多，可這將是他傳奇生涯中的曠世鉅作之一，大器直接下訂最新技術的單片超級尺寸大玻璃，最後翻新為每立面僅用三片玻璃做成立方體，取代原來的多片玻璃組合。賈伯斯對所有親自參與的事總是竭盡所能、力求完美。第五大道的蘋果專賣店終究成為尖端技術的代表作，勇於前瞻並卓越不群，也再度為零售業設下難以與之爭鋒的高標。許多人集合來自群眾的美讚稱之**「蘋果零售的為什麼」**是一項如此奪目的成就！

蘋果零售的為什麼〔Why Apple Retail〕

蘋果專賣店體驗能夠成功，皆是因為對消費者欲感受連結、以及成為社群一部分的想望有著深刻理解，這也是一個人走進蘋果專賣店內即刻發生的事，事實上，這裡並不像是一家銷售東西的店面，更像是一個社群的體驗。

Q：一個截然不同的體驗，其設計完全違背了所有零售業的「傳統慣例」和遊戲規則，它還是成功了，為什麼會這樣？

第五大道的蘋果專賣店位於地下室，而且櫥窗裡沒有任何產品，距離紐約市主要商圈還有2～3個街廓遠。參與這項計畫的專業評論甚至在開幕前預先警告蘋果的股東們，這項零售的「實驗」可能會造成他們數百萬美金的損失，他們還說不如把錢分給股東才是明智的方式。這般的「智識」正好也是一個能夠對比過去與未來的方法──只因為前所未見而被認為高風險。但事實證明，若當初未曾打造這項專案，才是蘋果零售真正的**「風險」**。

風險〔Risk〕

首要任務與首要風險在所謂的「零售實驗」決策中顯而易見，我們很清楚存在著巨大的「誤認方向」風險，事實上很多專家也預言那會是個錯誤。然而史蒂夫卻不這麼看，他認知並驗證到這個危機裡，更大的風險在於無法繼續發展以及無法讓客人全心投入，而導致重新定義零售業的態度受到阻礙。他的首要任務是帶領蘋果公司踏上與眾不同的軌跡，全都是為了到客人所在的地方與他們相遇。

真正危險的事情反倒是聽從專業評論的話而放棄任何嘗試，若沒有這項零售專案，蘋果公司還會不會走到此時此刻令人存疑，當時史蒂夫便已經精準預測了這家專賣店的花費不是問題，事後證明他的眼光完全正確，第五大道的專賣店達到了蘋果前所未有的頂峰聲勢。

Q：這項設計的歷程是什麼樣的故事？

設計歷程和我們過去幾年來的方式並無不同，我們從寬廣的視野去面對零售體驗可能的樣子，再積極地從細節設計元素下手，一如大部份專案在實體模型出來之前，必須利用各種版本在圖面或模組上反覆推敲數次。關於體驗的決策必須從全面性觀點一一審視，總體計畫發展也會自一開始的劇烈震盪逐漸轉至標準化，為各個版本建立標準以適用於全球。在全球各地的建築師們需要我們建構出的標準來部署，當整個計畫正在快速拓展之時，我們配合的廠商包括根斯勒（Gensler）、波林‧瑟溫斯基‧杰克森（Bohlin Cywinski Jackson）等等在世界各地據點監工，目前則是由福斯特與夥伴們（Foster + Partners）公司為我們設計全新旗艦店的空間。真正和其他公司作出差異的是，我們著重於細節和深度對話的層次，直至今日，Eight Inc. 仍不斷優化流程並且持續傳遞收集各行各業的跨界經營。

Q：你提到賈伯斯在首家蘋果專賣店開幕前一晚反而緊張了起來。

那是一個令人驚喜的時刻，我們沒人真正有把握頭一天會發生什麼事，大伙才剛剛完成首家店面，工作到深夜把所有商品、燈光陳設調整完畢，史蒂夫就坐在其中一張桌子上，大家都湊到他身邊圍繞著，他開口說：「各位，如果明天沒人來『**怎麼辦**』？」我們面面相覷心中想著：「怎麼可能沒人？為什麼現在才這樣問？」

怎麼辦〔What happens〕

這裡正好是我所見過的最佳範例之一，展現身為一個領導人物在革新與創意執行的當下，得同時懷抱潛在風險，而且能堅守原崗位。史蒂夫能夠赤裸裸地表現自己的憂慮不安，將個人脆弱的一面，化為絕佳的信任和勇氣。我們在此不但看到一件首要任務在於建立與客人的連結，更證明了真誠的關係能夠促成共鳴；而首要風險和其他案例並無二致，最大的危機在於誤認方向，史蒂夫此刻的反應是公開承認可能的風險，他這麼做，不但分享了自己的脆弱也顯露了真實人性，同時，還為自己與團隊之間開啟了共同去感受、反應和思考的空間。

當時知名的財經媒體《彭博社》（Bloomberg）公開評論蘋果零售計畫將會是一場災難，這確實有一定程度的風險而且大家都看得見，畢竟那個時間點蘋果公司的市佔率也僅僅2%。史蒂夫本人也無法百分之百說服自己會像後來這麼成功，可以證明他的不凡性格和眼光，才能造就不凡的成果，他的感覺對了他就會承擔風險，加上資料分析的支持、直覺上的支持。如今回首再看，當時真正的風險反而是沒去進行這個零售計畫，紐約第五大道的蘋果專賣店去年營收已經達到1億美元。真正的風險可能是聽從了專業評論或名嘴的話而未放手去做。

Q：你為什麼認為你和史蒂夫的合作會成功？

我想我們會成功是因為彼此信任。我們和任何一位客戶合作中最有趣的部分，即是當我們到達一個雙方相互敬重、而且客戶可以完全相信這件工作是一個彼此仰賴的夥伴關係。我知道我們在特定狀況需要時可以充分表達，不必畏懼的站定自己相信的一邊。和史蒂夫一起工作，在許多面向上都是極其獨特的，因為他思考事情的方式非常與眾不同，也許是我們的合作時間早在他重掌蘋果公司之時，我們發展出一套對他的工作方式、以及理性與感性雙向操作技巧的理解。

對某些和史蒂夫一起工作的人來說，他的要求往往也是挑戰。當他要評估一項作業時，我相信他的思維中有兩套模組在同步運作，從很多案例中可以發現，他的回應總是環繞在以理性和邏輯性為中心的論點上，你幾乎看得到他的思維在樹狀分析圖中來回穿梭，驗證著每個設計是否來自理性的觀點和脈絡，但另一方面他又可以輕易的用直覺幾近批判，而且僅以他個人感覺到的事情來看。最優秀的方案必須擁有一個可解決的邏輯，就像許多設計到後來才有法可解，但真正神奇的是這個規劃讓你覺得有某件事與你息息相關，但又超越你的想像。如果你是一個邏輯性很強的人，多半會對來自直覺性的回應覺得沮喪，反之，如果創意團隊缺乏思考和實證，也會馬上被發現並且糾正。因為絕大部份的人通常僅有特定強項，所以很難和一個從兩個面向同時能面面俱到的人一起工作。

Q：你和建築設計線上雜誌《Dezeen》創辦人馬寇斯·費爾斯（Marcus Fairs）的一次訪談中，因為批評蘋果零售發展已經趨緩而引人矚目，可以請你聊聊這件事嗎？

那次訪談確實引發一些效應，而且某個程度讓大家感到驚訝。看起來像是我們批判了自己曾參與打造的蘋果公司和其專案，這是在蘋果零售副總裁安琪拉·阿倫茲（Angela Ahrendts）加入團隊之前的零售項目比較沒有進展，大部分讀者聽眾誤解了訪談內容要表達的重點，許多人覺得我不應該批評佔有電子零售商龍頭地位的公司和它大獲成功的專案，更何況我們曾經身在其中，這麼想的也包括蘋果人。但對我來說，因為訪談主是《Dezeen》，一個建築與設計界的權威媒體，我認為應該直指重點。

嚴苛的評論應該是優秀設計成果的一道關鍵層面，評論對設計來說既健康又重要，一定程度的謙遜才能創造出偉大的東西，你必須對所打造的東西思慮周詳，以及對情境充分理解，賈伯斯是蘋果公司裡對任何產出和細節甚至對業界都極度嚴苛的人，縝密的批判思考是他成功的基本配備，而且能帶出客戶體驗的絕佳洞察和蘋果如何在市場上爭鋒，批判思考對傑出的設計至關重要，包括蘋果也一樣。想要精益求精，一而再、再而三的質疑自己是必要的。你必須不斷地捫心自問，哪些東西才是你正在創造的價值？

Q：顛覆對零售業有多麼重要？

最優秀的公司是在市場競爭下的顛覆產生之前，先行**「自我顛覆」**。

自我顛覆〔Disruption their own business〕

這個概念再一次和「調適領導」（Adaptive Leadership）有關──能夠持續保持開放心態面對變化、進一步調適和質疑已經建立好的東西，同時兼顧尊重與愛護原有組織的DNA，組織的DNA是團體中最根本最核心的架構和設計。我們太常合理化自己對於挑戰既有商品和設計的恐懼，甚至說服自己和其他人，這個恐懼是來自於這是組織最根本最核心的DNA，這樣下去的結果往往讓我們困在絕望當中，試圖抓住那根已經不再能夠創造價值的浮木。對於「放手」的膽怯不安壓迫力極大，導致堅決抗拒改變。赫爾·葛瑞格森（Hal Gregersen）的著作《創意提問力》（Question are the Answer）強調提問的重要性，在於可驅動破壞式的創新與改革。若能積極投入「問題大爆發」（Question Burst）就能增進實證觸媒問題（Catalytic Question）的機率，接下來則會非常自然的發展為驚天動地、崩壞式的改變。

我在與《Dezeen》的訪談中提過，蘋果零售專案並不如我預想應該產生的快速發展，我指出「賈伯斯辭世的時候就有點遲滯下來了」。這是理所當然的，也對蘋果公司非常重要，他們得持續逼迫自己、施加更多成長力道以因應緊追在後的市場競爭。

零售業界一直是超乎想像的充滿競爭，大多數參賽者都在自有的零售管道上力拼才能與對手匹敵。看看零售業確實如此，你必須得一再重新創造、自我崩壞或甘冒風險在其他人不做的事情上。整體來說，公司行號們通常會以五年為一個循環去刷新「零售接觸點」（Retail touchpoints），不能持續重新再造，你便會失去優勢。史蒂夫總是策勵自己與其他人刻意甩開距離，這樣一來，一旦有機會自我超越，你便更能保持領先。我相信很多其他競爭者已經做了劇烈轉變，或者某個程度直接仿效或複製蘋果專賣店的經驗，也可能已經大獲肯定，

另外一個關鍵點真的是競爭對手也步上錯誤的後塵。蘋果專賣店很幸運，一開始便設下了極難跨越的高標，其他對手不容易再突破如此一個成果斐然的零售體驗，很多消費電子的同業競爭者試著複製或仿傚，卻不肯花時間再自我創新、再自我精進更具意義的體驗，最容易的選擇往往不是最好的選擇，他們最學到的是幾乎不可能超越蘋果。每一個競爭者都得到了其他的寶貴經驗。讓先驅保持優越的最好方法，就是成為一名追隨者。蘋果公司很幸運，他們的直接對手們寧為追隨者，卻不願意好好定義自己的品牌體驗獨特性。

日產汽車品牌體驗館（Nissan Crossing）　日本東京　2016年

Complexity

變動中的複雜情境

設計是具有脈絡的。

「在軍隊體系內，人們授與勳章給犧牲小我完成大我的將士；而商業世界中，我們提供獎勵給犧牲別人完成自己的群眾；我們用的是反向操作。」
——黃金圈理論作者 賽門‧西奈克（Simon Sinek）

日產汽車品牌體驗館（Nissan Crossing），日本東京，2016年。

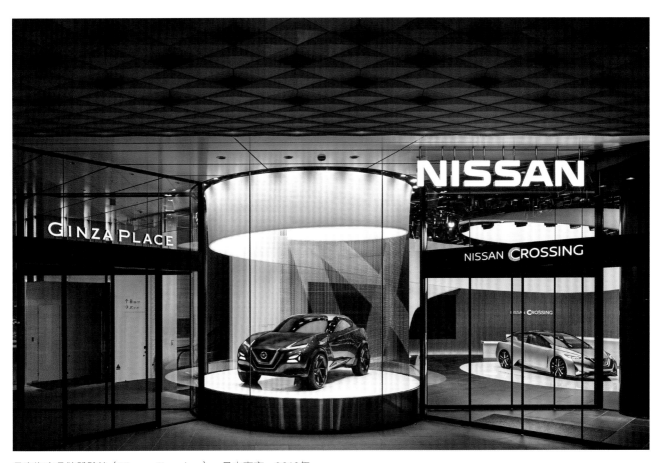

日產汽車品牌體驗館（Nissan Crossing），日本東京，2016年。

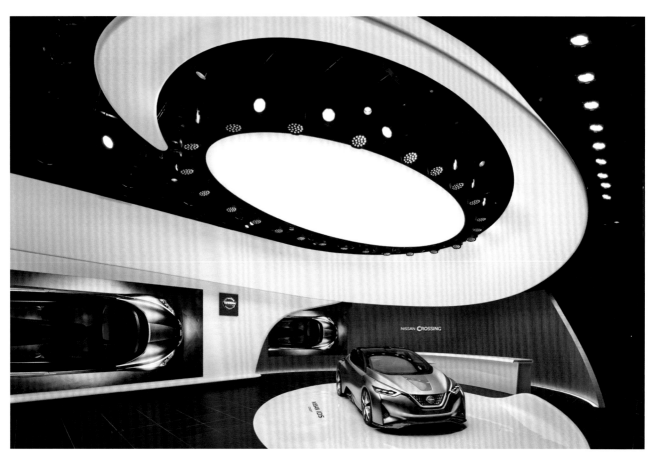

日產汽車品牌體驗館（Nissan Crossing），日本東京，2016年。

日產汽車品牌體驗館（Nissan Crossing），日本東京，2016年。

SingEx新展展覽集團，新加坡，2016年。

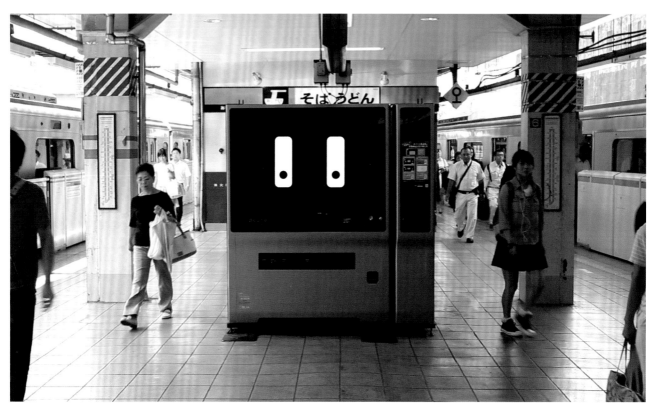

JR東日本自動販賣機，東京，2010年。

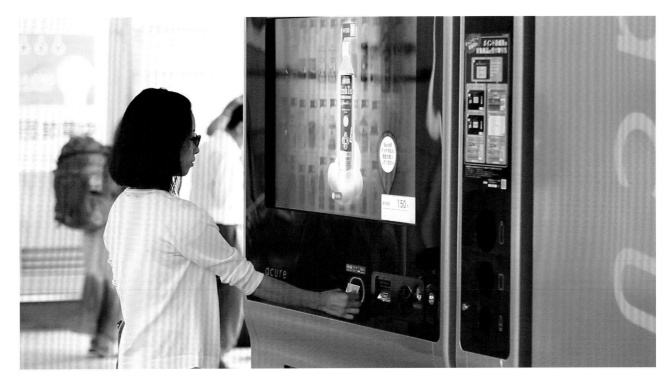

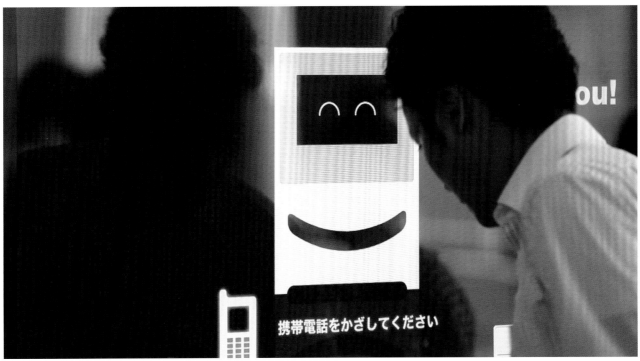

JR東日本自動販賣機，東京，2010年。

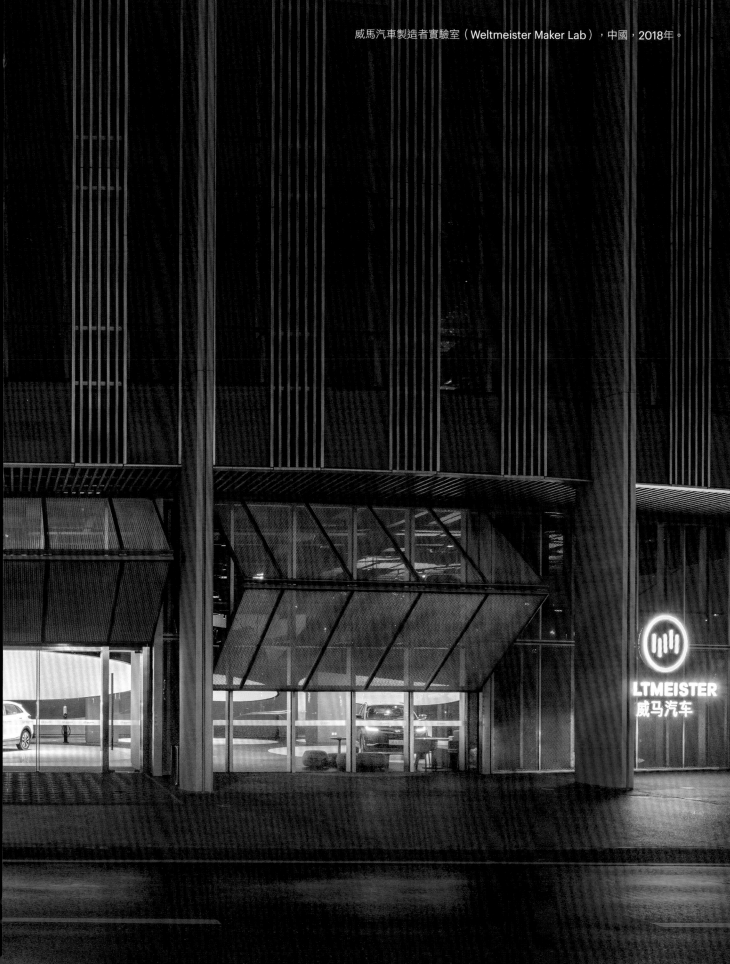

威馬汽車製造者實驗室（Weltmeister Maker Lab），中國，2018年。

威馬汽車製造者實驗室（Weltmeister Maker Lab），中國，2018年。

威馬汽車製造者實驗室（Weltmeister Maker Lab），中國，2018年。

威馬汽車製造者實驗室（Weltmeister Maker Lab），中國，2018年。

222

卓美亞酒店集團網站（Jumeirah），2019年。

卓美亞酒店集團網站（Jumeirah），2019年。

卓美亞酒店集團網站（Jumeirah），2019年。

諾基亞（Nokia）旗艦店，巴西聖保羅，2008年。

227

諾基亞（Nokia）旗艦店，巴西聖保羅，2008年。

諾基亞（Nokia）旗艦店，巴西聖保羅，2008年。

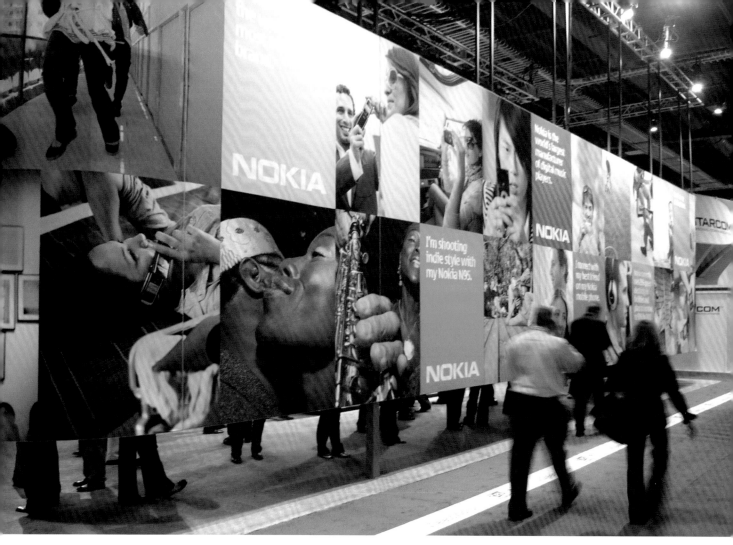

諾基亞消費電子展，美國拉斯維加斯，2008年。

Q：現今社會時勢愈趨紛亂，很多事情各有變動，你認為消費者和廠商是否已經被大部分難解的問題搞得不知所措？

對各種不同顛覆力量的感知，確實產生一種情緒狀態，這個狀態通常讓用戶或觀眾無法好好處理真正的問題，更別說試著理解其中的內涵。這些「雜音」最需要先被釐清分明，才能夠在成功的設計解決方案被打造出來之前，認清過去曾發生的複雜性。在設計之中，我們很容易遇到多重、相互衝突、讓人看起來非常困惑的龐雜情況，以上情況都會影響設計，卻也導引我們用更好的方式去看待這些衝擊，並且重新彙整所有洞察。不僅懂得理解，更要感受最好的成果會在何處發生。

Q：改變正在急遽發生，看起來跟上都不容易，更別說想要領先。

很多情況裡，問題都是因**「變動率」**而惡化。

變動率〔Rate of change〕

我們身處的時代，數位環境劇烈地改變了設計，各個領域的科技正在衝擊我們的生活，那是幾年前大家都難以想像的。數位和實體空間逐漸彼此靠攏，我們覺得困惑，是因為我們太習慣用閉門造車的方式去理解和思考，像蘋果手錶、特斯拉這類的產品，就是大家徘徊掙扎於「可能的未來」或「極限」之間最好的例子。

這些改變的感受往往是來自外力的逼迫，並不受歡迎。不過卻有機會讓企業透過瞭解市場實體狀態，讓自己變得比對手更加有競爭力，同時提供了**「解套」**方式。蘋果做到了，當時的個人電腦征服了工程師外的所有人。

解套〔Relief〕

事實上人們若是被用近乎壓迫的方式做改變，他們往往會以頑強抵抗來回應，在此時，有智慧的公司應該定位這改變為一個「邀請」，加入他們而成為求新求變的那一方。公司提供選擇，並很清楚改變的優勢在哪裡、能夠給客戶什麼樣的福祉。

Q：企業應該如何在這種環境中維持領先？

最成功的企業都擁有一組人能夠搶在對手之前發現企業的顛覆危機，他們通常擁有一套包括了接收者和接觸點數量的回報系統，而能反饋企業他們的深入觀察，因而保持競爭力，並發展出比純粹回應更好的積極主動模式，有時候這個狀況在企業中，往往落入研發部門與垂直管理系統的爭執，並且常常導致投資的估算內，藉以辨證新公司或新科技是否對此形勢變化有所貢獻。

Q：設計要如何處理快速變遷的科技伴隨著急遽變化的使用者期望而產生的複雜情境？

我們身處的時代，數位環境劇烈地改變了設計，各個領域的科技正在衝擊我們的生活，那是幾年前大家都難以想像的。數位和實體空間逐漸彼此靠攏，我們覺得困惑，是因為我們太習慣用閉門造車的方式去理解和思考，像蘋果手錶、特斯拉這類的產品，就是大家徘徊掙扎於「未來的樣貌」最好的例子。（編註：本段整理為前頁「變動率」的解釋。）

Q：你曾經在彭博社公開發表一篇關於未來行動應用的文章，叫做「第三度空間案例」（A Case for the Third Dimension），你談到自動駕駛汽車、自動駕駛飛行器之後的可能，其中的內容是什麼？

這篇文章是為了定義一個永續的未來。我們擁有另一個企業體名為X8 Venture，主要業務即是複雜的新創冒險，由內外部的夥伴共同組成，X8 Venture的其中一家公司就是專注於新世代的行動應用，超越電動車和自動駕駛這個範疇。許多人聚焦於哪些科技能夠介入行動裝置的機會，這塊目前已經大有進展，但在解決地面行動方面的需求更加明顯的正在遞增。自動駕駛汽車提高了效率，但這只是一小部分，自動駕駛汽車的廣泛應用看似在垂直空間整合利用上大有斬獲，甚至改變我們的生活風格和解決全世界最大的挑戰──每年因汽車交通事故死亡的人數為124萬。理想抱負令人欣羨，卻不一定能直指最根本的問題──密度。移動量在全球人口密集的都會環境快速成長，並且對我們的生活造成大量負面衝擊。國際能源署預估2035年全世界將會有17億輛汽車，這些車應該放在哪裡？我們已經把我們的二維空間使用到了極限。

很快的，我們將會想不起來二維空間的世界如何限制了我們的移動，其實這個日子已經不遠。現今點對點、多樣化的交通選擇，是為了透過更好的人類經驗導引出更理想的人類成果，傳統的飛行之旅提供我們安全和一致的方式往返於城市和城市之間，我們很快會見證低水平線、多元的空域應用成為我們的交通命脈，將被設計用來輔助個人行動需求、輕量貨運、緊急醫療照護改革，以及服務提供者。自主飛行器（AFVs = Autonomous Flight Vehicles）將會因為更進階的智慧連結系統而打破了原來類別的規範，當今我們生活裡的主要分類，已經被顛覆日常的狀況用各種令人難以理解的方式演進中，自主飛行器網路將成為行動生態系統的一部分，同時也會是全方位行動解決方案的一部分。自主飛行器將會顛覆原有類別，並且有效地定義增量變化。

這將是人類史上第一次將這些技術融合使想像成為現實：電動、自動、連線、認證過的感應式飛行科技、每個口袋裡都裝著導航控制器可操作多用途導航和控制系統，充分利用我們源自於乾淨能源的分佈式安全無線通信，可再生能源系統設計是用來驅動既有網絡並部署智慧城市一系列的應用。以上的準備都是最基本的，讓我們藉此機會讓生活變得更好。這種革新的本質就是為了解決現況，提供更好的人類體驗。AFVs自主飛行器與此同時也將找到出路，適度切入運輸系統的銜接之中，而與現有的基礎架構投資協同合作，並且增進我們的行動效率，以及儘早降低對基礎架構的投資。

一旦行動方案的未來轉向第三維度，我們會很難想起在二維的地表限制以及真正的移動是怎麼回事。地域飛行將演進到立體空間中，並且協助生活品質改善，只是我們必須有令居住和工作的應用方式──建造空間，一些我們過去用於高密度、移動緩慢到幾乎不能動彈的汽車廊道，將會轉為空地，提供自行車、帶狀綠地和其他有效連結城市之間移動等等對人類更好的用處。萊特兄弟展示了人力飛行，那14秒改變了全世界！人類花了2,000多年嘗試飛行，萊特兄弟之後又經歷了66年才到達月球，該是我們行動方案更有進展的時候了，從一步一腳印慢慢改變到瞬間上了一階，絕對是人類一次精彩絕倫的挑戰，更是一次人類尋求更佳生活方式的進展。

Q：我們正處於行動解決方案的創新年代。Eight Inc. 為日產汽車打造了一個品牌體驗館，作為日產汽車宣示發展科技和未來的行動方案。

我們的近期作品──位於東京銀座的日產汽車品牌體驗館（Nissan Crossing project in Ginza, Tokyo）是一個將人性化體驗導入商業成果的出色案例。這是一個全方位的體驗中心，日產汽車希望透過改造舊展示間，成為能夠宣示他們最新科技、自動駕駛車、和綠色科技的新場域，而且他們想要藉此提升進場人數，吸引更多訪客前來。我們提出一項作風矜貴又大張旗鼓的體驗計畫，當絕大多數車商慣於展示一般人都能親近的車款，我們選擇呈現未來移動概念的特色，提供觀點和探索性。

這個空間以往每個月大約有3,000名訪客到來，日產汽車要我們增加33%相當於4,000名的訪客量。我們想用全新概念來發展體驗館的設計，用截然不同的汽車展示，吸引訪客專注在整個空間，並且開始牽引出人們和日產汽車這家公司的關聯性──超越只是到此賞車的單一想法，從實體到數位體驗是一個雙管齊下的互動機會，他們有一點驚訝我們做到了每個月從3,000人次飆升到250,000人次的成果。很多時候，打造一項體驗確實能夠引人矚目，並且創造出指數上的價值。

自2017年開幕之後，日產汽車品牌體驗館現今已成為銀座的指標性建築之一，全館的設計傳遞出令人沉浸其中的與眾不同體驗，加上克萊與戴森建築事務所（Klein Dytham）的手筆──聚焦於日產汽車的座右銘「創新，振奮人心」（Innovation that excites），以設計適切演繹了日產汽車傳奇的技術革新化為振奮和激動，體驗館訪客都將親身經歷日產汽車要傳遞的強烈且意義十足的情感波動。

這次挑戰在於定義出一種親臨現場感受日產汽車的全新參與模式，必須用特色做出創新和感動，而能讓日產汽車帶給這個世界一種因為概念新穎而產生的獵奇興奮。抵達日產汽車品牌體驗中心的迎賓區，即是持續運轉的旋轉展示台，讓整個銀座最繁華的交叉大路口更添動感，刻意留給訪客們驚喜一刻，而直接在川流不息的銀座商圈正核心與之共襄盛舉。體驗館中某些地方像是劇院、有些是功能區，最多的是處處充滿樂趣，以及前往下一場未來的旅程和夢想。將日產汽車的魔力帶入知覺和動態形式中，那是在東京這個大都會中所有能享受到的各種風情，來到這裡的體驗，是由無數獨特而專業的經驗形塑出來，進一步定義了日產品牌體驗這個地方。

Q：A.I.人工智慧的出現顛覆了過去的移動方式，或者說是我們幾年前無法想像的方式，你怎麼看待這項科技的其他可能性？

吳恩達（Andrew Ng）在史丹福的時候說過：「A.I.人工智慧將是新一代的電力」，他的話說明了A.I.人工智慧將啟發非常多應用，但是，就如同其他科技一樣，這些應用又會如何發展其實不過是一個很基本的提問。而其成果也一樣將會聚焦於人類貢獻之上，它將如何造福大多數人，才是最至高無上的成果。

Q：我們已經目睹了過去10多年的手機、雲端、社群和數據熱潮遍地開花，但是改變的腳步仍在持續走揚。我們現在正處於物聯網、A.I.人工智慧、機器人等等的大時代之中，你對於A.I. 人工智慧有什麼想法和憂慮？

當前很多的A.I.人工智慧是為了某個特定目標而發展的能力，如同其他的科技，它的價值在於我們如何設計和應用，目前大多數都以一項科技去尋求單一應用，這個想法近似於未來的A.I.會成為人類智慧的逆向發展，可以銷售書本、部落格、播客（podcasts），但這現象有點錯亂。我看A.I人工智慧，是一個能夠實現更好的人類貢獻的工具，但它的一切應該發自更為內在的地方──人類心理狀態所能達到之處。

Q：A.I.人工智慧要如何創造價值？

很多企業往往執迷於功能性勝於人類貢獻（human outcomes），或誤導科技為價值創造。我們身處非常競爭的世界，只有非常稀少的獨特又出色案例不會馬上被抄襲，設計人性化體驗在A.I.人工智慧加入後的世界將會更加珍貴，因為這樣才能夠以一個值得紀念與觸動情感的方式連結著人們。

賈伯斯說過：「這個世界充滿了噪音。」一般企業很難跳脫平凡，更遑論做出差異化。我相信以A.I.人工智慧發展出的價值創造機會將會透過體驗主導未來的人類貢獻，這是A.I.人工智慧最基礎的應用。就我所想，人類創意具有的價值的關鍵在於能夠感受勝過思考的能力，去推斷、去感覺、去讀出弦外之音，進一步去挑戰所有假設、去質疑權威，以上都是幫助我們成為一個真正的人而須具備的特質。

Q：你是一位創造力的堅定擁護者，A.I.人工智慧會取代創造力嗎？

創造力是人類所擁有最珍貴的能力之一，主要原因在於創造力是人類進步的關鍵，這項工具帶著人們打造出具有創意的解決方案，而且是機械語言（machine language）中沒有的，偉大的詩人、畫家、設計師、舞者、或音樂家的創作都是源自複雜人類經驗、情緒、洞察的產物。一台機器可以彈奏鋼琴上的所有黑白鍵，卻無法取代如爵士樂手奇斯・傑瑞特（Keith Jarrett）注入的情感，更重要的是創造出前所未有的作品簡直難上加難，你可以複製一幅蒙娜麗莎，卻無法再創作出下一件推動人類進化的鉅作。

關鍵問題在於原創性，大部份的機器語言來自參考值，必須有某種前例在先，才能得出結果。我相信世界上的萬物有一半潛力在於「未來」，太多未知可以發揮想像，讓我覺得真正的挑戰反而會是如何運用歷史資料和各種可行性來產出新玩意。這是一個逆向工程的形式，但很諷刺的是，絕大部份最強大和最具差異性的人類**「特性」**都是非線性發展的。

特性〔Trait〕

Tim這裡提到的關鍵訊息是，最強大和與眾不同的人類特性都是非線性發展的，這個觀點可以回溯之前提過的實證——「關聯性思考」是靈感的泉源。「因果性思考」基本上是從過往資料中擷取並且從之提問「為什麼」，這就是線性系統。而「關聯性思考」則是提問了「聯想到什麼？」或者邀請每個人放棄關注於解決問題，騰出所有心思、情緒、幻想，毫不受限的對任何可能敞開心胸，一旦這麼做，我們便能進入通常一般人類能力到不了的境地、無意識的部分，但和創造力連結很深的那些。創造力源自於關聯性的過程而非線性的思考。

正因目前我們尚未擁有「前所未見」的編程能力，所以我們有能力去創造並以關聯性思考促成「前所未見」的空間。這也是為什麼我們相信關聯性思考是創造力的泉源，因為唯有如此，才能釋放線性思考強加的限制，並且使得我們有機會審查這些思考、想法、和可能性與看法。葛瑞格森發表著作《創意提問力》（Questions are the Answer）又是另外一條大道，能夠觸及新觀點和好點子，具有創意的解決方案往往是專注在問題上而非答案中。

因而出現的將會是一套全新的方案、一派全新的作風、一種讓客戶或產品能全新投入的參與。不過這仍然是渾沌不清的，並非可以直接「產生」的狀態。有時候也沒什麼道理可言、看起來怪異或者完全脫離現實，然而越是值此時刻，這些體驗會讓我們對創意的過程敞開胸懷，關聯性思考也因此將引領前行。

用線性系統去打造非線性的產出，其實是一個滿根本性的問題，你如何能夠策劃編排一個從未見過的東西？人們總是習於尋求一套公式，假設它是可以一再輪迴的過程而能反覆複製創意成果。若有一天，機器可以直接連結你獨有的記憶和經歷、個人的洞察與技能以及直覺，那便是機器有機會可以和人類一樣豐富多元的時機。機器人也許可以取代一隻手，卻無法取代那個觸感的感覺。

Q：A.I.人工智慧對於人類具有威脅性嗎？

如同其他的科技，它會是威脅和機會並行。現實狀況中，現今的A.I.人工智慧尚未成熟也未能信賴，大部分演算法僅止於用來決定你能不能獲得房屋貸款、信用卡，看似用途寬廣卻無法精準的處理。

Google前執行長艾瑞克‧史密特（Eric Schmidt）談過A.I.人工智慧應用中最有價值的領域之一，即是聲音辨識，我正好也相信這一塊無論是聲音或動作的應用很有機會，但我知道我對人文和自然互動更有興趣，很多人討論透過量子電腦分析指數價值，只要對人類有更好的貢獻，所有科技和其應用都是有道理的。一些人談到對A.I.人工智慧的主張在於透過更寬廣的洞察，去增進我們的思考模式和內容，像是每個人擁有一個智能分身，想像一下如果這個轉變，讓我們的社群秩序建立於無所不在的追蹤，包含了不只是資訊更是相關教育，這樣的應用對我來說可能更為有趣和令人興奮，因為我能聯想到A.I.人工智慧的更多可能性。

非常兩極化的辯論、和對於機器人興起的恐懼其實是一種錯亂，我們應該要害怕的是其他人打算怎麼使用這些科技，像是只是為了個人利益卻要社會付出代價的情況，人們會擔心缺乏信任和管理機制，或無力控制生活中足以影響個人機會和權益的變因。我們其實已經擁有足夠資訊來開啟這些對話討論了。

機器以及我們想像的A.I.人工智慧，主要奠基於分析大腦模式，這是最容易複製、也是最線性的部分。我覺得有趣的是，其實那個空間僅僅是很小一部分人類智慧可以傳遞的地方，我常常聽到一些關於機器會剝奪工作和影響經濟的言論，這只是最初始的階段，只適用於線性發展之上，而且很容易發生於平庸的活動之中。

記得當年的惠普大型計算機，算是最早的A.I.人工智慧雛形，我們在短短時間內躍進了一大段路，但為了建立A.I.人工智慧能達成的目標，我們顯然走得不夠遠，對人類智慧的瞭解仍然不足。

A.I.人工智慧是一項促成人類貢獻的工具，但依然遠遠不及人類心靈可觸及的深度，我們對人類心靈的理解尚淺，以致於無法欣賞心靈最強韌和最細緻之處。

花旗銀行，英國倫敦，2011年。

An Idea Alone Is Not Innovation

有想法不等於創新

我曾被問過人性的價值何在。
我認為人性價值在於那些更勝於機器的部分。

花旗私人銀行inView應用程式，美國紐約，2014年。

花旗私人銀行inView應用程式，美國紐約，2014年。

Disclaimer

Lorem ipsum dolor sit amet, consectetur adipisicing elit, sed do eiusmod tempor incididunt ut labore et dolore magna aliqua. Ut enim ad minim veniam, quis nostrud exercitation ullamco laboris nisi ut aliquip ex ea commodo consequat. Duis aute irure dolor in reprehenderit in voluptate velit esse cillum dolore eu fugiat nulla pariatur. Excepteur sint occaecat cupidatat non proident, sunt in culpa qui officia deserunt mollit anim id est laborum.

Lorem ipsum dolor sit amet, consectetur adipisicing elit, sed do eiusmod tempor incididunt ut labore et dolore magna aliqua. Ut enim ad minim veniam, quis nostrud exercitation ullamco laboris nisi ut aliquip ex ea commodo consequat.

Duis aute irure dolor in reprehenderit in voluptate velit esse cillum dolore eu fugiat nulla pariatur. Excepteur sint occaecat cupidatat non proident, sunt in culpa qui officia deserunt mollit anim id est laborum.

Identifying
Sustainable Yield
Credit: Much Squeeze, Little Juice
Matt King

Building
Enduring Portfolios
Interest Rates: Prepare For The Rise
Michael Brandes

In the case of cash, AVS is predicting 0.3% per annum in 2013.

opportunities ahead

Give the edge to Equities

Citi Private Bank maintained its view in 2012 and mid-2013 that equities will provide an attractive long-term return premium relative to fixed income. AVS forecasts for all three core equity asset class returns are 2.9 percentage points higher on average that the highest returning fixed income asset class, emerging market debt. Similarly, AVS expects that all fixed income asset classes will, over the long-run, outperform cash.

Market performance during 2012 and 2013 has been in-line with our forecasts. Overall, equities are up by 18.8% on an annualised basis (from the beginning of 2012 to the time of writing (June 2013)) while fixed income managed an annualised rate of 5.2% over the same period (Figure 1). Lorem ipsum dolor sit amet, consectetur adipisicing elit, sed do eiusmod tempor incididunt ut labore et dolore magna aliqua. Ut enim ad minim veniam, quis nostrud exercitation ullamco.

"We believe that now is a particularly good time for investors to consider allocating a portion of their portfolios to hedge funds, given the challenging yield of and low interest rate environment"

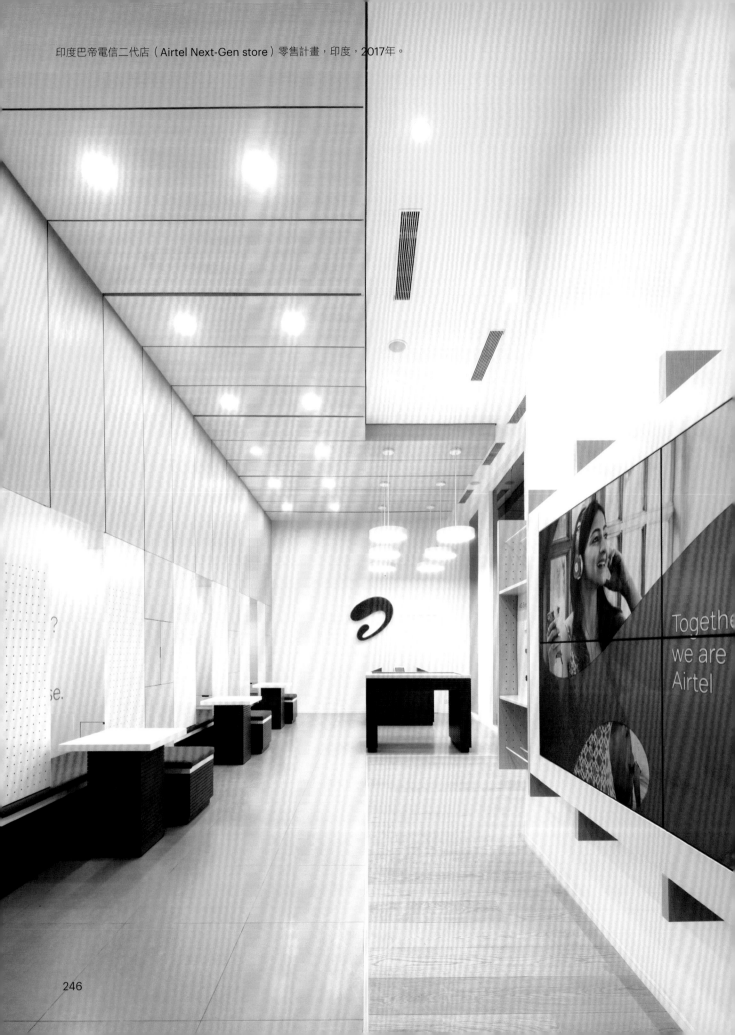

印度巴帝電信二代店（Airtel Next-Gen store）零售計畫，印度，2017年。

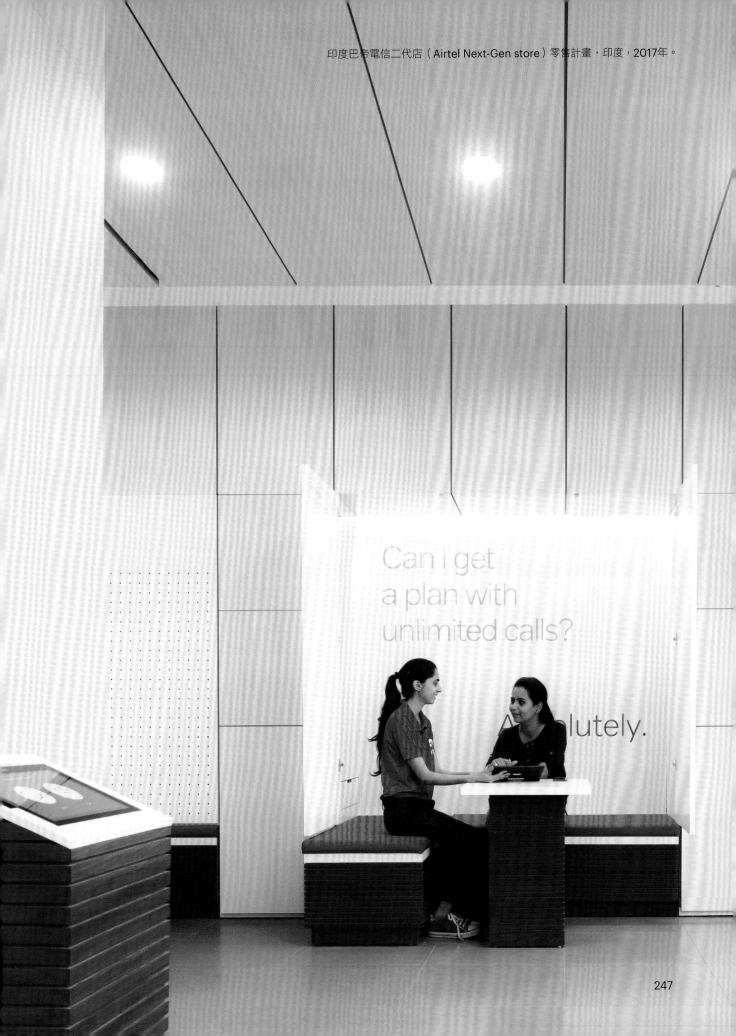

印度巴帝電信二代店（Airtel Next-Gen store）零售計畫，印度，2017年。

Devices

I want the best internet
connection for my
home or on the go
(coming soon).

印度巴帝電信二代店（Airtel Next-Gen store）零售計畫，印度，2017年。

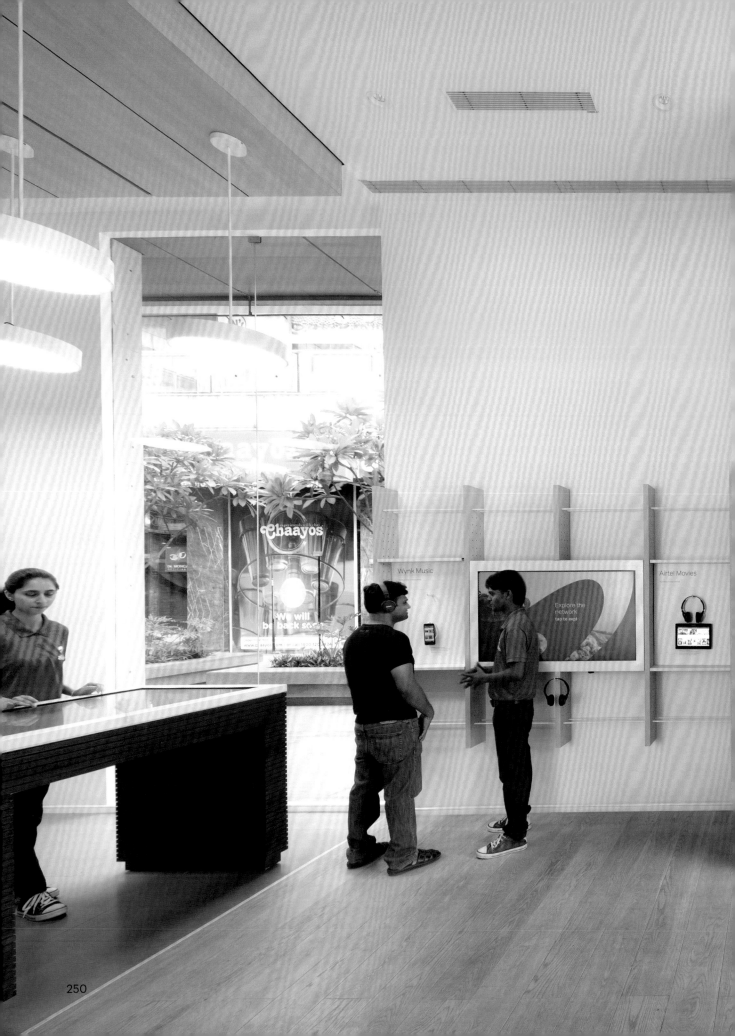

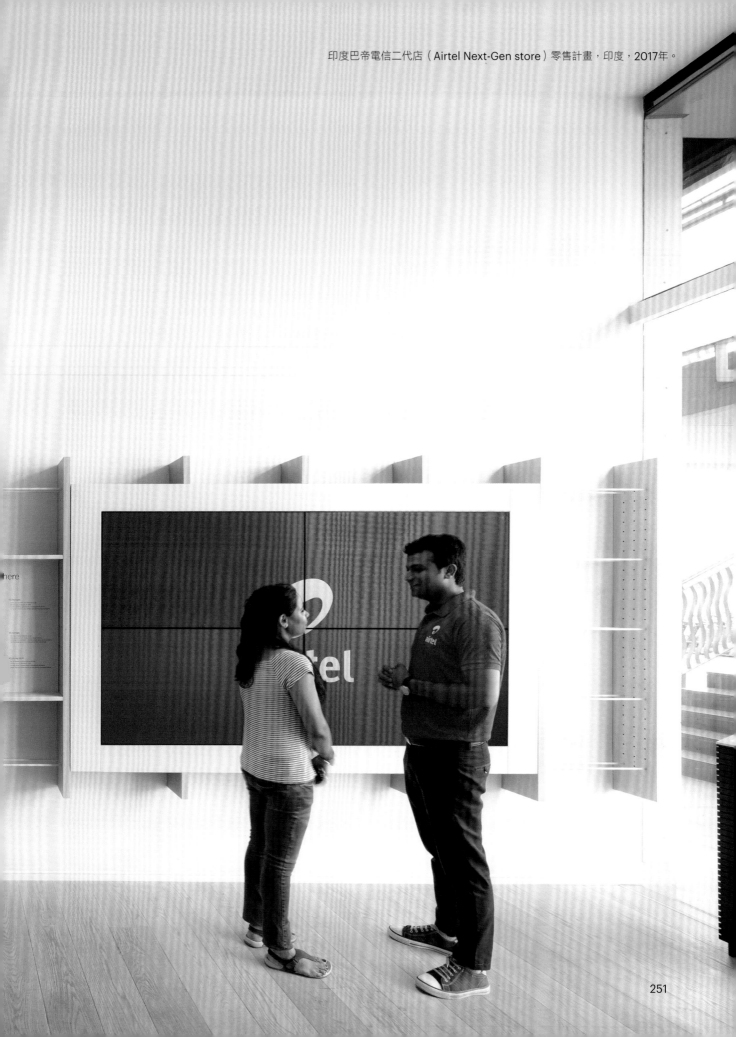

印度巴帝電信二代店（Airtel Next-Gen store）零售計畫，印度，2017年。

251

新韓銀行S20專案（S20 Bank），韓國首爾，2012年。

新韓銀行S20專案（S20 Bank），韓國首爾，2012年。

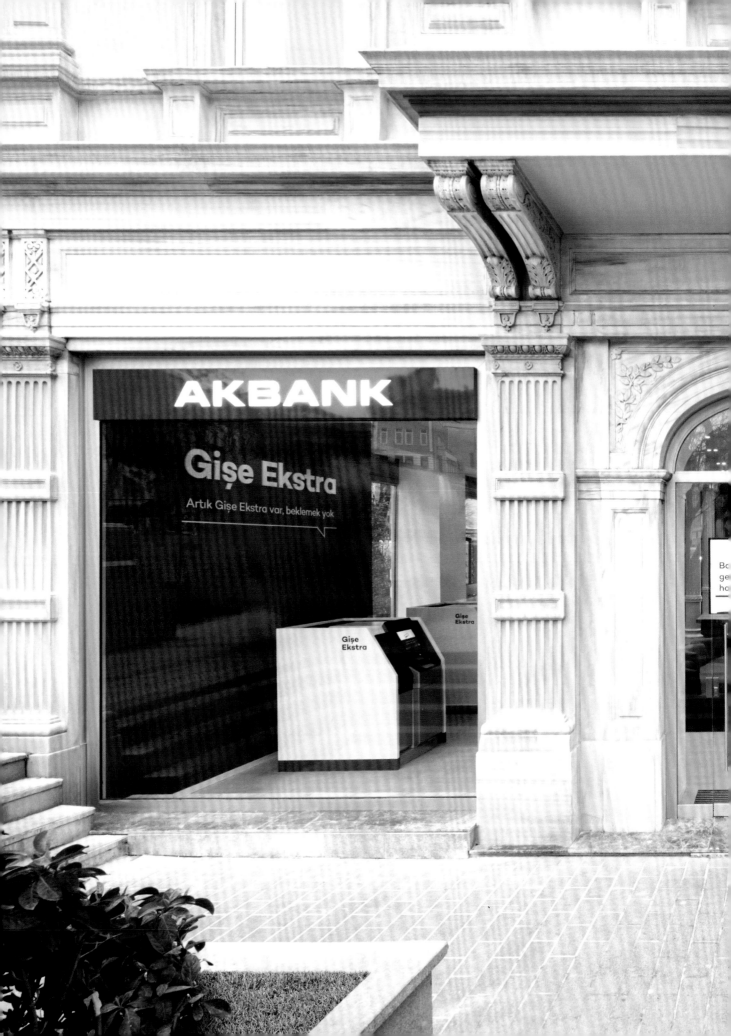

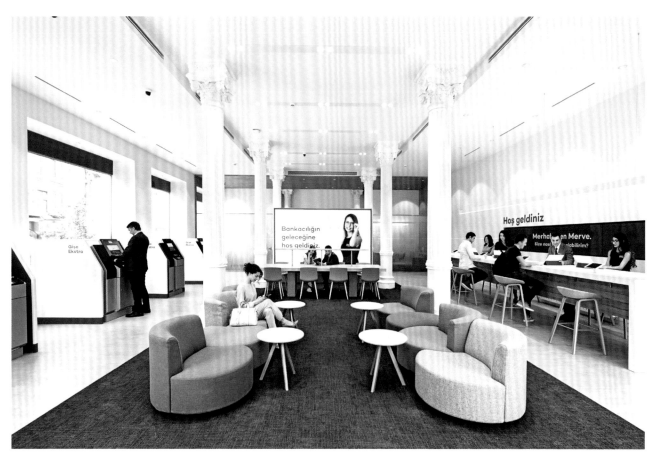

AKbank銀行，土耳其伊斯坦堡，2018年。

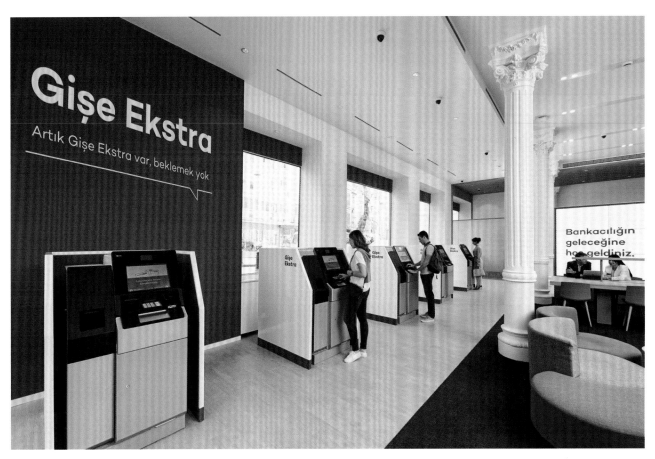

AKbank銀行，土耳其伊斯坦堡，2018年。

花旗銀行，美國紐約，2010年。

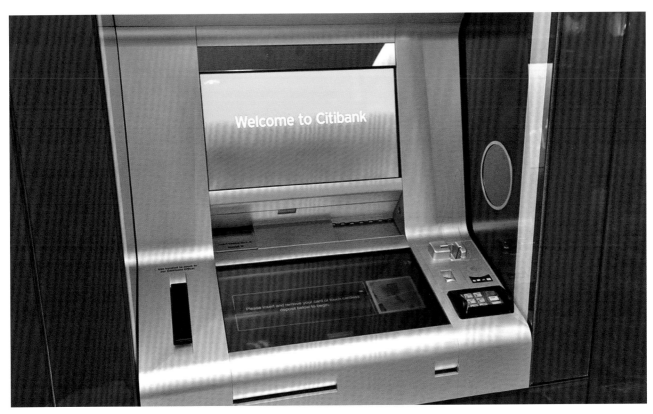

花旗銀行，美國紐約，2010年。

花旗銀行，日本東京，2010年。

Q：「設計思維」已經成為現今商業語言的一環，你認為和「設計」一樣嗎？

「設計思維」成為一個用語會很有幫助。它讓「設計」被帶進主流討論，但也成為設計被普遍誤解的一環，因為「設計思維」其實只是設計方法中的一部分。越來越多企業意識到設計力可以改造和優化他們的生意，我們看過太多公司組織、政府機關在流程中導入了「設計思維」，用以實證與發展出更具意義的解決方案。作為設計方法的一部分，它有它的優勢，卻也僅是辯證足以影響創意方案中最關鍵變因的起始點，它也常常被當作最後的方案，用於策略上的勾選項目它反而會是成功的。所有線性思考的人都會喜歡這種形式的方法，用以了解創意過程中的複雜混亂情況。我們常常遇到一些了解設計思維、並且希望藉此解決他們的設計問題的人們透露他們的挫折失望，不該是這樣的。

「設計思維」和「設計」中間存在極大差異。創作和革新的流程，即是傳達一項方案時需要調適和投入的過程，如果沒有這個過程，創新的好處十分有限，如果你創作出的東西讓人們很快採納使用，是因為這件事確實以一種有意義的方式改變了他們生活，做了增加價值的事情。採納使用與否才是臉書與其他社交平台的差距，也是160款諾基亞手機和1款iPhone的差別。設計的力量可以無限大，設計的力量不論形式大小，就以得到好的結果而言，都必須考量進去。

Q：你說過有想法，不見得就是創新（An idea alone is not innovation），可否多解釋一下？

創新是具有脈絡的。誰知道我們會需要一個蘋果天才吧（Apple Genius Bar）？還是一杯義式濃縮膠囊咖啡（Nespresso）？我們自以為瞭解關於咖啡的所有事情了。看看施華洛世奇水晶，誰知道我們有一天會關注起水晶？一個靈光乍現不只是一個好點子而已，執行這個好點子而且讓它成功才算是一項創新。今日很多的靈光乍現其實是錯估了設計，單純變成設計思維的產出，某些案例中，設計思維的主張反而造成人們理解設計的反效果，他們期待腦力激盪練習的產出能夠傳達設計，這是個不切實際的幻想，他們誤把「設計思維」當作「設計」。兩者絕對不是等同的事情。那只是所有設計挑戰的起點，還有非常多事情要辦──真正的設計。「設計思維」傳達出流程框架卻不必然是一個成功的生意或人類產出，兩者之間的落差就是在此，想法出現是設計流程的最初，沒有情境設定，什麼靈光乍現，一點都不重要。沒有足夠的技巧和經驗，一個好點子也僅止於起了個頭，

「設計思維」仍然是很棒的起點但距離創新還有好一段長路。每個人都有好點子，那很不錯，但是生成好點子只是設計流程初始階段的部分，就像你不會只是找了很多好食材就當作弄了一頓大餐，只邀請了很棒的賓客卻不去備料、烹煮和分享餐點。

你一旦想到要傳達某個有意義的設計，必須要花時間界定目標和勾勒出新的可能性，這是很好的開始，最初的觀察和想法往往包括了許多創新的方案，但也常常沒有根據情境所做的轉變，以及最終要達成的任務而設定好夠分量的影響力。設計成果需要一連串有創意的行動：探索、試煉、失敗等等；以及有新的情境、人和活動的設定考量；還需包括非常的破壞以成就全新的建設。創新的發生在於：人們適應了一個方案或採取了某個態度，改變了原來做事的方式。

優秀的企業領導者對於傳達給人們一個具有意義的方案心如明鏡，這是我們所認識的頂尖領導者的共通點。創新是人們生活中確實存在的東西，適應和採納則是最具有決定性的一環，以鑑別這件事是否足夠創新，沒有了適應和採納，不可能得到具有意義的人類創新。

Q：你能夠描述你所謂的「反學科」（anti-discipline）是什麼意思嗎？

當你想到我們傳統的教育和專業，似乎是垂直分工的產出了建築師、工業設計師、溝通設計師等等，這是反映第一次工業革命的思維，學科們更像是產品而非教育，或者說更多是操作的流程而非成果的歷程。我其實並不是反對學科，而是對於創造給深度廣度兼具的T型人才所組成的網絡更有興趣，讓專門知識超越學科限制，縱向橫向都能全方位發展。我們有一位客戶描述我的作品是打造人們喜愛的東西，大家都明白「喜愛是不分學科的」。

設計價值仍在持續攀升，設計流程隨之改變以反映與日俱增的現況——是聚焦人類成果，還是單純的消費型社會上。《創意智商》一書的作者——布魯斯‧納思邦（Bruce Nussbaum）形容「光環」（Aura）為體驗中的巨大組成成分，事實上，這是一個客戶建立其熱忱和喜愛的歷程中一個多重元素的組合。這通常是創意流程中比較柔軟的一塊，卻是許多企業領袖覺得無法適應的部分。

Q：當你想到革命性的新商品，哪些東西會浮現心頭？哪些又真的是你的上上之選？

理所當然的，蘋果手機iPhone改變了全世界！我無法想得到近年還有其他更具衝擊力的新商品，即便你能看見所有的公司企業都在模仿這個設計，或擴展至每個人手上現有的行動裝置、電腦、通訊、和相機硬體等等，仍然很難說近期有哪一件商品更有影響力。

我們看到iPod和iTunes 革新了音樂，並將此生活風格的平台推介給全世界，扭轉乾坤的新產品並不常見，它必須具備科技和人類經驗上的雙重獨特性，單單靠科技突飛猛進絕對不夠，結合經驗的科技才能做出改變，其他具有巨大影響力的革命性商品應該是這幾家公司——AirBnb、Uber、Spotify，他們利用了自己並不擁有、卻能充分掌握且尚未被利用的閒置資源。

Q：讓我再重新回到關於銀行業的客戶體驗問題。銀行真的瞭解客戶體驗的影響力嗎？

我會這麼說，其實在了解價值所在和提供美好的客戶體驗之間有其差異存在，他們很少能提供美好的客戶體驗，當你提到銀行業，你所說的應該是一個組織而非組織中的個人。大部分的銀行在人們失敗之處獲利，這幾乎不太可能會導向一個具有人性、同理心的文化。他們的主體多半關注於銀行本身、銀行自己的業務、在在都破壞了提供給客戶服務的連結。近年來銀行普遍陷入了想要找出最佳操作空間的困境，除了交易之外，大部分都已經商品化。問題變成了如何創造真正的價值。我想銀行業在傳遞美好客戶體驗這塊，仍是十分具有挑戰性的產業之一。

Q：如此説來，他們若正面臨客戶體驗的困境中，該怎麼解套？

將他們的成功與客戶的財務成就達到共享共榮。模式需要徹底改變，人們會談論客製化／個人化，這是其一，基本上，銀行存在於一個固定規範架構已久，僅有微乎其微的進化。他們通常不會成為科技先驅。2009年的時候，我說未來的銀行會是科技型銀行，在科技公司裡，我看到他們形成一種亟欲建立關係、以及專注在客戶體驗上的文化，完全超越傳統的銀行系統。金融科技可以提供的東西已趨飽和，但還有太多地方需要改進。

Q：你前面提到了客製化／個人化，銀行該如何提供一套個人化的體驗給客戶？我讀了很多報導都提到銀行為此愁困不已。在你和銀行的合作當中，如澳盛銀行（ANZ）、土耳其AK銀行（AKbank）、曼谷銀行（Bangkok Bank）、花旗銀行（Citibank） 等等客戶。你從中學到了哪些事是銀行可以做得到的？

有很多做法，但客戶優先對大部分銀行來說就已經不容易，最首要、也是最挑戰的就是讓銀行改頭換面、成為真正聚焦於**「客戶體驗」**的公司。

客戶體驗〔Customer experience〕

界定「關係」或「關聯性」在此非常有用，傳統的銀行體系中很少真正聚精會神的與客戶建立關係，往往只是關注於提供產品。造成的結果便是客戶覺得與銀行沒有互通性，情感連結非常弱，銀行最終變成了「必要的工具」，但那裡還是有著最低度的情感共振。並沒有太多人對銀行體驗感受到任何熱情，那只是個商品而且一直以來很少人得到感動、被理解或者覺得特別。最近有個朋友跟我分享：「每次見到我的銀行業務，我總覺得自己在請求幫忙。」這個例子和Tim所言不謀而合，應該把交易化為情誼關係。

數位轉型正是一個全面改革互動方式的機會，銀行業之間大部分的互動模式都很類似，能夠將服務商品化並且將體驗做出差異的公司才能脫穎而出。

可以舉一個例子，就是大部分銀行網頁的基本設計，還是沿用下拉選單的組合，把每項業務看成相同比重。這是25年前的網景瀏覽器（Netscape）的形式，那套邏輯至今很多應用程式還使用著，仍然未進化。我們在ANZ澳盛銀行這位客戶的案子中，把你最常使用到功能，設定到最常見的行為和互動上，然後將次要的功能放在第二層的視覺設計中。

關鍵問題都在人性化界面的演進十分巨大，一比較就會發現。所以當你是一位用戶，看著整串功能表全部用同樣比例做分類，不管是10項或20項功能都在一個下拉表單之中，反映出的事實是，對於當今科技能投入的心力缺乏同理心和理解力，完全否決了其中應有的條理分明和簡潔易懂。不應該發生處理個人化時，還放進了25種個人喜好項目，如果你看過大部分公司的個人理財區塊，就會發現那裡對於使用者體驗缺乏真正的重視。

Q：他們應該如何改善數位客戶體驗？你是否做過數位客戶體驗的相關案子可以分享給大家？

我們參與過許多銀行轉型的案子，包括數位和實體據點都有。我們為ANZ澳盛銀行打造動態介面，和花旗銀行創作了智慧理財（Smart Banking）項目，兩個案子都是轉型為與客戶建立更好的數位關係。對於線上的使用者體驗，大部分系統對交易、服務和互動的比重視為同等的。

對銀行業來說，改變通常是由上而下，從管理層開始透過接觸據點和後勤單位，產業現況正在大幅轉型，其中能勝出的企業都是打造了以使用者為中心的體驗，並且往往以此將公司推向更高峰。

並非很多銀行懂得專注在可能創造價值的體驗設計上，足以讓蘋果公司不同凡響的是賈伯斯設下了客戶體驗標竿，一旦他覺得有個做法可以成功執行但無法提供與人的連結，他寧可砍掉。我必須說，大多數的銀行機構，一開始只看財務面，做這件事的成本是什麼，對應從中獲利是什麼。無論如何，這都是對特定行為的短視近利，不去了解建立客戶關係而得到的長期報酬。這是一個心態上的調整，把交易化為情誼關係。商業動機傾向著重於短期利益和關鍵績效指標，情誼關係的價值往往不是重點而且難以量化，但最終這些將造就普通或傑出企業的天差地遠。

Q：你如何鑑別一家企業的客戶體驗價值可以被看見？體驗應該如何被量化？

優異的體驗會造就長期加上短期的利益，價值可被量化的方式之一，就是觀察以客戶為核心的公司在財務上的表現如何。除了銷售和轉換的成績，是否得到擁護會變成一項很難得的價值。一個能夠贏得認同、發展正向、情感緊密連結的公司會比他的對手多出6倍的成績，並且從忠誠度上贏得12倍的加乘效果，以及被人們熱愛和崇拜的對象。這些算不算是盈餘：利潤、忠誠度、創見、成長、價值共享？

能夠量化卓越使用者體驗的指標，近似於量化成功企業的指標，如果你正在看一些認為有機會入選的公司或品牌，我可以指出其中哪些是我們合作過的品牌。維珍航空就是一個很好的範例，還有中國的企業包括運動科技品牌Keep、林肯汽車、小米集團等。這些公司的領導者都是人們認為他們做的事情和自己相關，所以能養成非常忠誠和熱情的客戶，他們的客戶都是對品牌十分熱衷的人。如果你可以透過體驗模組持續提供傑出的產品，你的生意必然會越做越成功。

當年我們開始和蘋果公司合作時，該公司市值大約25億美元，到2018年8月時，一般估算它已經達到破紀錄的1兆美元價值。很多人都說過，我們為它設計該零售專案時，被視為蘋果公司一個巨大的決策錯誤，更有人評論還不如把那1千萬美元、或不管是多少金額要投入零售專案的預算，應該通通分配給股東。當初體系內非常多雜音，因為蘋果公司做了一個前無古人的大事。

價值創造即是人們採用了某件事物，一般社群媒體和臉書最大的不同就是使用者體驗，臉書得到大眾信任能夠開發出更好的體驗，臉書會成功是因為人們採用了它，臉書和其他公司一樣，如果他們辜負了人們對此公司在體驗上的信任，就無法這麼具有價值。哪間公司讓人們更想成為一份子或願意緊密連結就是一個很好的判斷指標。時至今日，這個價值系統的關鍵，已經成為公司的領導者是否讓人們覺得他做著大家認同的事，而代表著這家公司能否被信任。

很多高階人士過於緊迫盯著每週、每個月或這一季的財務報表上，因而無法花心力專注在那些終究能讓公司更強的事情上面。

Q：他們將眼光放在錯誤的標準上，而且他們只在意短期獲益，所以，基本上，這應該要是們長期策略的一部分，這樣說正確嗎？

股神巴菲特（Warren Buffet）說過：「絕對不要買進你不想擁有超過10年的股票」。只用短期對應長期的二元論來看事情有點容易成為陷阱。股東們也許會看短期價值，但聰明的股東會觀察長期水準和其創造多少價值。聚焦於人類成果，就會導引至期望的企業成果。很不幸地，有些企業架構往往根基於短程業績表現，這很容易影響決策，而且不會把最佳利益放在客戶體驗之上。這會讓公司眼光短淺，事實上他們需要看得更長遠一些。

Q：請問你能否分享給大家，關於花旗銀行智慧理財的合作內容？

合作案在初始階段必須面對很多業務指標，他們的創新指標往下走、認同度也往下、個人化服務和創新也是同樣情形，所有的核心銀行業務都以45度跳水式的下滑呈現。他們的業務不如以往，因為他們還在沿用紙本的舊世界規格。

花旗銀行的零售銀行業務，從未被往後一步地全面性審視過，該如何好好革新現有服務，他們原本只是想把服務轉移到更活絡的數位上，當時的生態系統和不同的分行及接觸點反映出銀行和他們客戶的姿態。我們的策略即是改變這個姿態、並且改變公司與客戶之間的關係。最後我們真的建立起客戶體驗及其滿意度。他們從市場上排名第57位的客戶滿意度躍升至冠軍首位，經過一年的努力就能在客戶滿意度上奪冠，他們著實覺得很震驚。這項成績終極呈現了本來平靜無波的客戶體驗竟可以激盪出如此盛大的水花。有兩種產業一直困在客戶體驗評比上──**「銀行業和汽車經銷業」**。

銀行業和汽車經銷業〔**Banking and automobile dealerships**〕

我認為一般人對於和銀行與車商交手都心懷恐懼，因為這都是我們強烈有感但此體驗卻又建立在幾乎被交易獨佔的環境之下。我們提供出來的東西，包括情感投入和體驗兩者之間是硬生生被切斷的，我們對兩種體驗的感受通常與自己無關，銀行和汽車經銷商都在意的是我們口袋裡的錢，沒有情誼關係或個人連結。若有銀行、汽車經銷商、電子科技公司和我們一起合作找出連結和建立真正有意義的關係，通常就為該產業改頭換面。這件事可以支持所有公司和組織：他們可以藉此和客人、長期客戶、或會員建立起一段有意義的關係，同時被認為是一種價值增加，最終也將因豐厚穩定的忠誠度及參與度而大大獲益。

找上銀行和汽車經銷商通常是客人不太願意面對的體驗，這兩個行業類別給予的精神上回應通常都是極度負面的，對我來說，這些反而是最容易被修復的，關鍵問題就環繞在該產業的既有限制條件上，無論銀行、汽車經銷商必須改變現有體制。

再一次強調，如果能聚焦於具有價值的關係，你就能從話語上、重重關卡中找到出路，比如除去阻礙你的那些規範，一些很平凡的理由讓人無法得到愉快的經驗，但這些也只是缺乏努力的藉口。

Q：聽起來是一項激進的設計變更，將牽涉到為數可觀的預算運用於互動和資訊科技上。你的經驗中哪些教訓是你認為其他人可以善用並能夠達標的？此外，你要如何說服高階主管們這些投資能得到回報？

建立一套全新的客戶體驗確實需要花旗銀行先模組化他們的科技平台、架構出新的接觸點，特別是針對客戶生活模式而做調整，並且打造一組應用程式的版型，然後提供客戶所需的工具，花旗銀行的用戶介面是一個智慧理財方式的整合，一切設想都為了讓銀行業務透過簡化、容易上手和個人化服務獲得認同，不過這只算是一個起點。

它值不值得？想要說服高階主管們或其他的股東，一定得靠他們想要達成的指標，有許多方式可以鑑別體驗帶來的效益：

在銷售、品牌知名度、忠誠度方面：

蘋果公司：於1997年我們剛開始合作時，市值25億美元，現今估算達到8,800億美元。

在客戶滿意度、品牌感受度、盈餘方面：

2010年日本的花旗銀行在客戶滿意度項目居冠，從原來的排名第57位大幅躍升，顧客獲取率達到雙倍，盈餘為400%。

在人流創造方面：

日產汽車：展示中心時期每個月3,000人次，品牌體驗館完工後，最初四個月即達成100萬人次訪店紀錄。

在市占率和企業轉型方面：

環球電信：原來位居菲律賓第三大電信，從23%市佔率攀升到56%，目前已經成為菲律賓內容創造公司的第一名。

在成長、創見、銷售和口碑層面：

中國林肯汽車：於2014年上市，2015年公佈當時創下了林肯汽車史上最高紀錄，於一個月內售出所有車子，2016年，林肯汽車的中國經銷商包辦全球最佳業績經銷商的前三名，同年更名列中國豪華汽車品牌的第三名。

成長、品牌價值、革新和關聯度方面：

小米集團：銷售翻一倍、客戶接觸點（接收點）成長了100倍。

有想法不等於創新。如果設計得好，專注於人類成果的事就會被採用，如果你試圖定義創新和價值創造，「採用」（Adopion）即是你的目標。

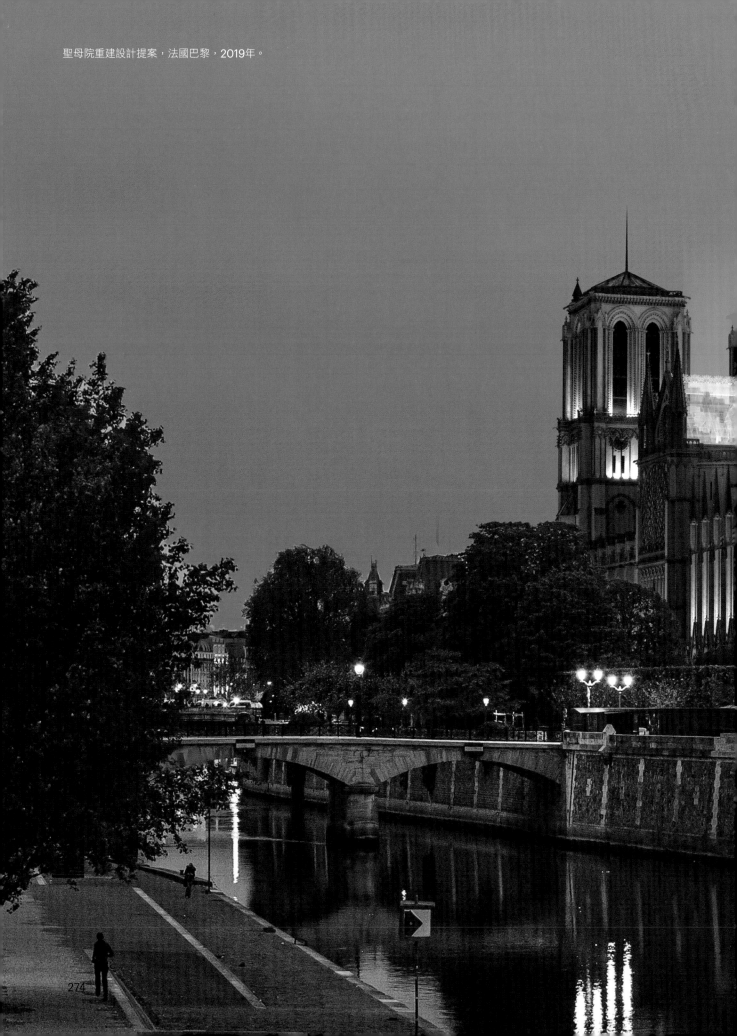

聖母院重建設計提案，法國巴黎，2019年。

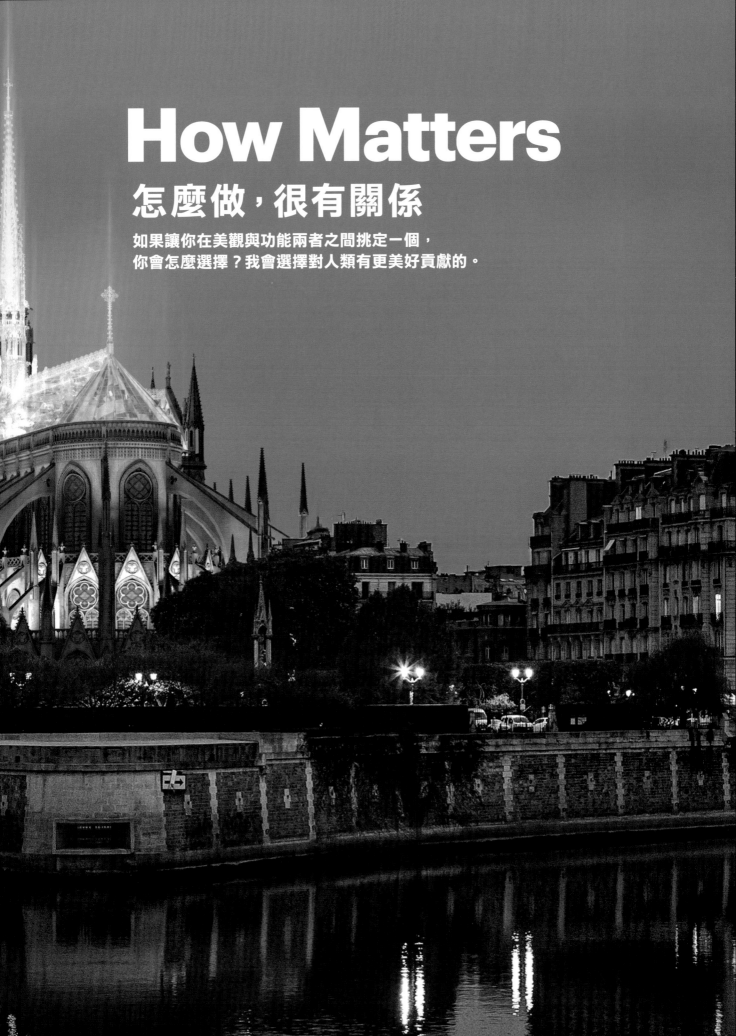

How Matters

怎麼做，很有關係

如果讓你在美觀與功能兩者之間挑定一個，
你會怎麼選擇？我會選擇對人類有更美好貢獻的。

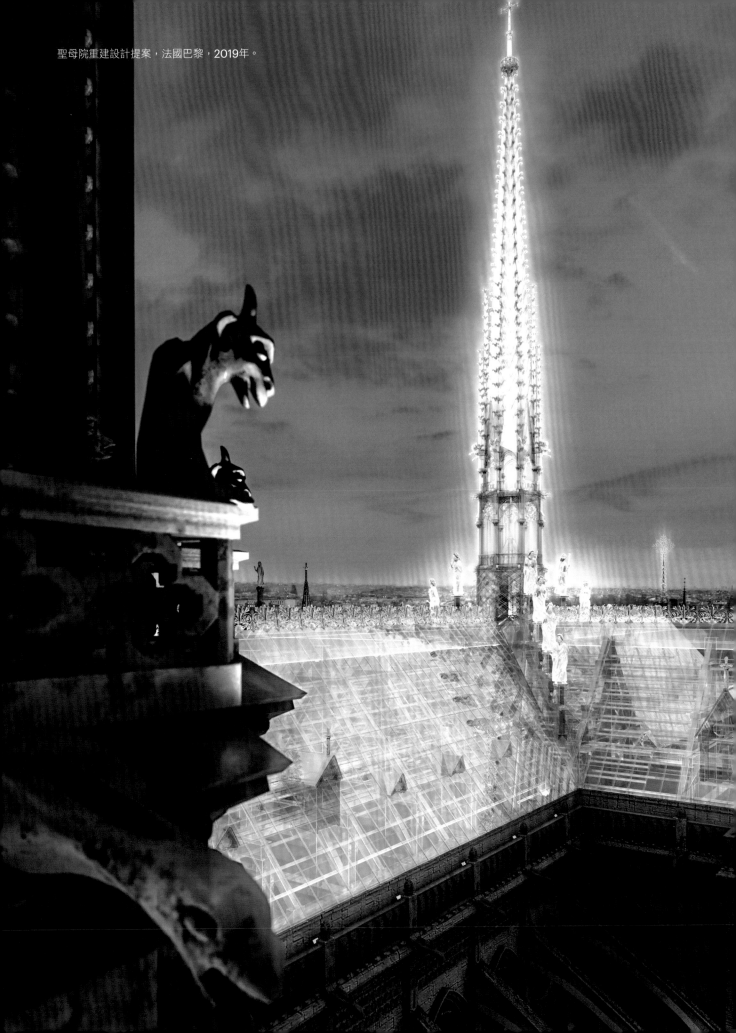

聖母院重建設計提案，法國巴黎，2019年。

聖母院重建設計提案，法國巴黎，2019年。

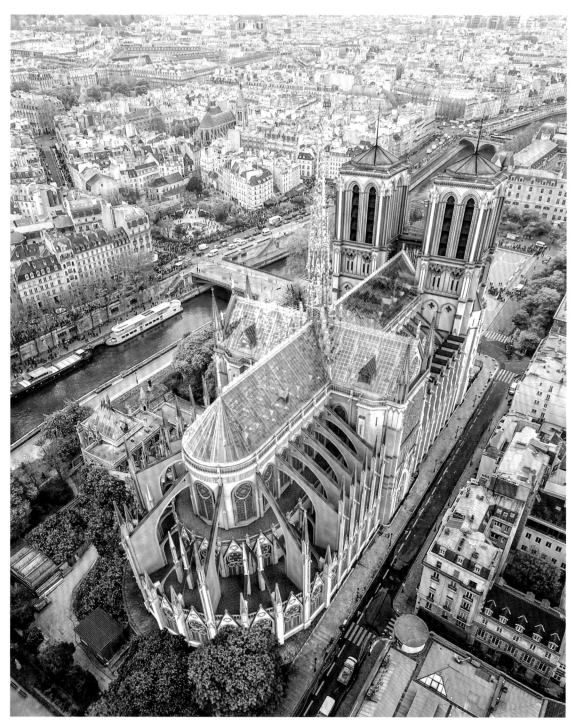

聖母院重建設計提案，法國巴黎，2019年。

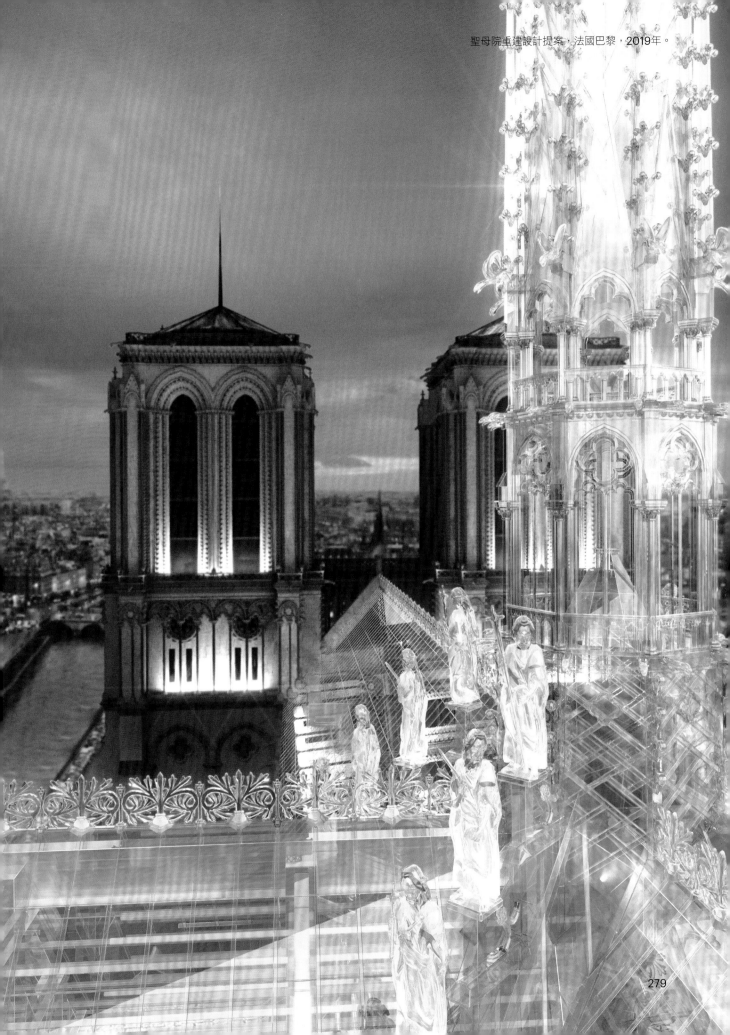

聖母院重建設計提案，法國巴黎，2019年。

寶麗來（Polaris）包裝設計，2014年。

POLARIS

ENGINEERED ACCESSORIES

LIGHTING

12: LED Light Bar

- 9.5-watt LED's produce 2,100 lumens
- Provides 1.5 times more light than the stock headlights
- Weather proof connectors with plug-n-play harness
- Extruded 6061 aluminum housing, with stainless steel hardware
- Includes custom lens spotlight/floodlight combination

2,100
Lm

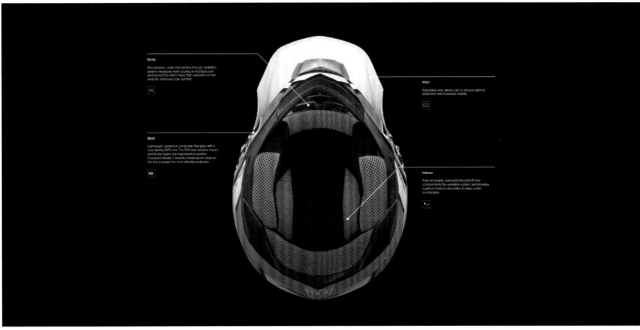

寶麗來（Polaris）品牌故事書，2014年。

貓部生活風格雜貨（Felissimo）總部，日本神戶，2018年。

貓部生活風格雜貨（Felissimo）總部，日本神戶，2018年。

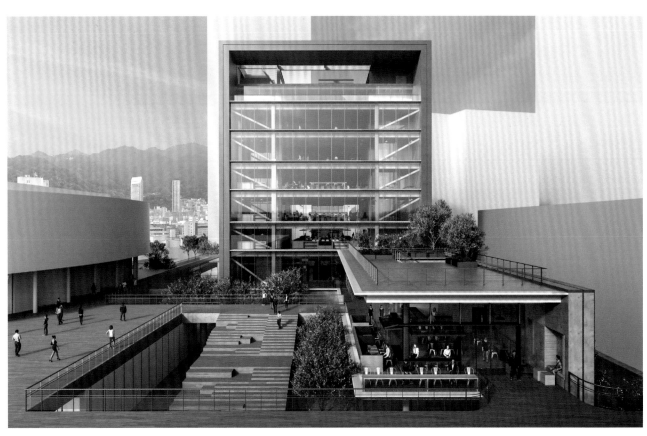

貓部生活風格雜貨（Felissimo）總部，日本神戶，2018年。

貓部生活風格雜貨（Felissimo）總部，日本神戶，2018年。

瓜子二手車旗艦店（Guazi），中國成都，2018年。

瓜子二手車旗艦店（Guazi），中國成都，2018年。

瓜子二手車旗艦店（Guazi），中國成都，2018年。

客休区
Lounge

瓜子二手車旗艦店（Guazi），中國成都，2018年。

瓜子二手車旗艦店（Guazi），中國成都，2018年。

Q：怎麼做，很有關係？

如果你期待不同凡響的商業成功，那麼設計就不該是「選項」、或者「擁有好像也不錯」，它得是必要的。傑出的設計會帶來成果，成果會帶來採用，看看Google打造出的最關鍵設計：單個搜尋框，非常簡單，一個長方形就能辦到，這才是為什麼Google搜尋體驗能勝出於其他更早開始的開發者。因為這一步讓Google和大家站在同陣線，在搜尋上和大家想得一樣，輕鬆上手成為這裡的差異指標。一個設計讓Google成為必要，同時將此認同應用在各個產品上：Google、Gmail、YouTube和Google Maps。

Q：什麼才是科技上設計創新最大的豐功偉業？

人類進化的唯一道路即是有意義的設計解決方案，嶄新的做事方式會引出新的機會，新的機會之中有些將會被人們採納使用。

Google在創新上最大的豐功偉業在於看重以人為本，看重價值。其他的科技公司在有意義的人性設計上面沒有太多貢獻，工程上也許有，設計上很缺乏。創新在定義上就要求了被採用這塊，但你可以僅就功能上找到被採用的基本底線，科技創新也許能對於開啟一些前所未有的功能而顯得很有幫助，但缺乏了功能的進階應用，對人類進化產生的影響微乎其微，最精彩的成果應該是設計與工程聯手出擊。

Q：這麼說來「如何做」才是導向卓越科技的根本？

由於科技是我們能力的延伸，或者更簡化的說，科技至少是我們擴展出來的工具，當它的複雜度越高，就會變成驅動想像力和創新的機會。至高無上的影響力必須透過人類價值始能盡情發揮，也唯有採用與否足以驗證科技的創新程度。科技若缺少了人類應用，不過是興趣所在而非真正的創新，設計能夠傳達人們更多功能上的願景。忠誠度和喜好度來自於兩件事的結合：打造人類需要的絕佳解決方案、設計出讓人願意投入的東西，它表現出來的方式往往不盡相同，它會變成翻轉我們做事方式的東西、改變我們生活的方式、令我們的生活規範產生變化。

一旦越來越多產品和服務變得近似，情感連結則會越有影響力並且成為差異指標。今日最頂尖的品牌都十分明白這個道理，並且致力於讓自己與眾不同，體驗設計就是其中讓人在情感上連結的最佳方式。

Q：「如何做」也可以創造巨大的價值？

到今天為止，卓越的設計已經達成差異化並贏得喜愛，主要是透過品牌建立情感價值、熱忱、倡議等的付出和投入。你要如何做真正重要的事？讓亞馬遜、臉書、蘋果公司或Google出類拔萃的不是他們搶先做、也不是因為搜尋引擎做得最好，卓越的設計在今天已經非同小可，它確保該體驗會被完整溝通、被欣賞，才會在該公司的所有接觸點產生加乘的價值。

具有競爭優勢的變革性解決方案是一回事，具有開創性的體驗將造成影響。若一件事能引來數量可觀的接收者和獲得具有價值的情報和洞察，便能利用忠誠度、價格和喜好來創造不凡的人類成果和商業成就。怎麼做有關係，就會與設計有關係，忠誠度和喜好度來自整合了打造人類需要的絕佳解決方案、設計出讓人願意投入的東西，成功的公司一直以來都有強大的領導力作為後盾，他能夠有意義的連結人們與公司的付出。

Q：不以設計為核心的公司又會是什麼樣子？

設計變遷這件事尚未得到所有的企業的認同。有些公司像是Google的母公司——字母控股（Alphabet）還滿有意思的，它最好的收益來源建立在最以設計為核心的產品上（有一說法這是他們設計過最好的產品），也就是單一搜尋框這件事。公司本身收入充足而能夠朝實驗方向發展下一代更優秀的科技，當然它也承受一定風險。一個著重於工程的企業，它的真實價值創造正好是個絕佳的設計解決方案，單一搜尋框讓Google從競爭者中脫穎而出成為首要的差異化產品，因為他比別人更在意更好的使用者體驗。這套解決方案驅使人們採用，人們的採用帶來廣告營收，而且在總營收中幾乎佔了90%，其他押進去的籌碼都還在使用者應用和採納上掙扎不已。這不是一個非此即彼的情況。它應該能得到很棒的以人為本設計、與令人驚喜的工程兩者之間的平衡。我發現很多公司都有這方面不平衡發展的問題。如果能夠以人類價值做為驅動力，科技可以發展得更加深厚，否則只會是一場美好的實驗，無法合理的崛起到人類創新的層次。

Q：你是否相信有特定帶領你成功的公式，但僅限定專屬於一些主流品牌？

我不認為有哪個方法可以**「把創意流程變成公式」**。

把創意流程變成公式〔Creative process as a recipe〕

Tim常談論到的體驗設計可以跨產業、不分跨國公司、中小企業、家族事業、或新創公司，都能獲取成功的主要原因之一在於聚焦人類關係上。關係是一件根本性需求，我們身為人類都擁有的：渴望被連結是為了覺得有價值和被欣賞。

心理上我們會感受到有一種非常獨特的親密和連結被建立，根據這個觀點，就會發現體驗設計絕對有其道理，不會僅僅限定在某些公司或商業應用上，也適用於政府機關、非營利或學術性團體。我最近也和宗教機構合作，他們想要找出拓展「客戶」體驗的方式，這必須奠基於建立一個有意義的關係而能夠和他們的成員相互在心理上有所連結。

我覺得這不是一個正確的比喻，因為把創意流程變成公式暗示了其中有固定模式，能達到可信賴並且能夠持續下去的成果，想要持續傳遞被人信任的成果，不會用一種模式套用到所有方案中，每一次的流程都包括找尋一種架構，是經過詳細調查和讓創意用於合適的設計結果上。這些方案能夠用上，當然不會專屬於主流品牌，中小企業或新創公司都能適用。我們已經著手重新擘畫教育流程，也開始看看如何為政府機關和非營利團體重新做設計，這個方案要能鑑別出約束限制和策略機會，進一步對客戶所提的需求成果做出回應和支持。

Q：一家公司的成就和創意流程是否有什麼連結？

大多數公司會改變是因為想要保持競爭力、降低風險以應對商業競爭。但絕大多數公司也會頗有壓力，尤其在不了解創意流程下，仍然要管理內部或外部的創意團隊去維持成功的創新項目。只是因為壓力而做創新，對一家公司來說才是最風險的事。

Q：你有一段期間的工作正好處於科技發展的交叉路口，並且聚焦於人類成果設計，哪些關鍵事務你認為是科技提供出來的？又有哪些風險？

如果做得好，設計會讓科技對人們更具意義。什麼是科技進化但不包含人的價值？科技最大的風險，就是失去為人類創造更佳成果這個重點。我們理解可能發生的毀壞，但如果我們只專注在事物上，我們將會錯失其真正緣由。

許多新興科技趨勢——如A.I.人工智慧、機器人等等，最關鍵的挑戰都是如何讓科技與大家更為相關，最有趣的挑戰則是設計要找出正確位置與科技進化銜接起來，這才是Google智慧眼鏡和實際應用之間最大的差別。科技變因已經被考量進去，但人類設計變因卻沒有，一項科技成就，也許並不會是人類的成就，也可能不會成為商業上的成就。

Q：什麼是設計在科技上最具顯著意義的事？

只有一件事，透過有意義的改變讓人類現況獲得改善。新的方法會帶來新的機會，但只有一些機會被採納，而且最好的狀況是——被人們愛上。科技進化只會發生在它的應用與人們息息相關而且具有價值。它為人類做了什麼，才是科技之所以為科技的最基本價值。

Q：你會建議高階主管們如何判斷這些以資料為核心的客戶體驗設計重整所帶來的效益？

從調查研究開始，最嚴謹的投資報酬率計算應該包含一下項目：

- 傳遞人類期望的成果（如淨推薦值NPS，或者其他的反饋指標）根據清晰定義的企業價值和人類成果作為基礎架構，對組織內的任務、工作流程、和個人在公司的貢獻評估。

- 附加加值，以及關於客戶喜好、期待、反饋和投訴的長期和深入分析資料。須為一個協同成果，其中包括了以必要資料和溝通管道支援營運端提供最個人化的產品與服務的結合。

- 對系統中跨單位的潛在效率做全方位分析：舉例來說可包括節約人力、時間、重量等等。

Q：你目前在中國已經擁有三間辦公室，你認為中國公司和國際品牌的設計是相似的嗎？或者有哪些差異？

就在幾年前，很多國際品牌想要逐鹿中國市場，和中國當地品牌競爭。現在不同了，很多中國品牌不只專注在內地一較高下，更放眼於中國以外的市場站穩腳步，以此確認自己在全球市場中的定位。我們見證中國不可思議的激烈競爭情況，包括單一產業內的各家本地公司，也有直接定位自己在國際舞台成為頂尖品牌。相較於幾年前，商業的版圖流動已經是市場競爭的自然發展。

Q：對你而言，打算把業務重點放在哪個區域？會是亞洲？北美？歐洲或者中東市場？

比起用地理位置來選擇，我更希望專注於很棒的關係和人上面。這才是未來有發展機會的地方。我們的業務重點一直都是與最好的創新機會同在。過往的足跡就是賈伯斯和維珍航空的理查·布蘭森，今日我們的辦公室都在世界上最主流的市場，不過我們還是保留了小部分的心力四處訪查以聚焦在最棒的機會上。

現在的亞洲和印度提供相當多很棒的機會，也在各層面上造成全球性的影響力。我們公司超過半數的辦公室落在這個區域之內，這裡同時是全球半數人口集中的地方。我們深信設計能夠達成舉足輕重的人類成果，這個定位讓我們盡全力運用專業，造福更多數人們，而且我也認為「設計能夠達成舉足輕重的人類成果」的概念表示我們將在區域整合奉獻心力，啟動造福更多數人們的可能性。和有此理想抱負以及有同樣特質的人才一起工作，對我們來說十分具有吸引力，我們熱烈期待著大膽的行動和謙遜的合作對象，將成為這些區域造成改變新世代的代表。

Q：可否請你舉一個實際案例，有關於中國的體驗設計？

過去幾年我們在中國完成了一些專案，包括小米集團（消費電子品牌）、小罐茶（中國最大茶品牌）、瓜子（汽車業）、安踏（中國最大的運動服裝品牌）等。我們為中國林肯汽車品牌設計的林肯之道（Lincoln Way），扭轉了品牌在當地汽車業的地位，不過小米可能還是其中最有名的案例。

Q：中國消費性電子品牌「小米」在中國家喻戶曉，你如何接觸到小米集團的？當時你對小米集團的印象是什麼？

我們當時已經在亞洲做策略顧問好一段時間。我們觀察到亞洲的科技產業成長正在大幅躍進。我自己開始注意到小米，則是透過設計團隊的人脈關係，發現我們來自共同的訓練及教育背景，正好都在加州的藝術中心設計學院（Art Center College of Design），而且小米也對於設計和使用者體驗深信不疑，這就是我們和小米集團總裁──林斌先生的初次相遇。

他們在軟體上的傑出成就，根基於小米在創始人雷軍帶領下，於該領域的成功和其領導風格、以及整合多元業務範疇的獨特組織文化。我一開始的印象是小米獨有的熱情和意氣風發──一種青春活力，某個程度他讓我想起了蘋果公司的草創時期。那些最初的靈感啟發。但是雷軍、林斌和其他幾位創辦人擁有更寬廣的眼光，那絕不是尋常可見的套路。

Q：Eight Inc 多年來不但在全球經營出色，也在亞洲快速成長，你看到中國的改變是什麼？哪一項中國的專案最讓你覺得驕傲？

我們專注在業務關係拓展與客戶開發上已久，早在2010年我決定從舊金山搬到新加坡時，最有意思的部分就是這些劇烈的改變，因為我們已經觀察到科技發展接收度之間的差異。

現在智慧手機使用的最大數量集中在亞洲，而且亞洲是一個手機優先的市場，網站或實體線路都不容易與人接觸，所以應用程式設計成為首要但卻是完全不同的模式。由於整個生態系統從根本上已經截然不同，這些公司必須發展出全然不同的規範。

中西方的基礎差異極大，西方國家的科技演化還是鎖定在固網電信和瀏覽器上，亞洲的應用程式設計傾向綜合功能形式，勝於單一用途的專屬應用程式，雖然要超越原來的西方模式，一開始難免只從複製做起，但如今已經大不相同，西方國家仍使用單一功能的應用程式，而亞洲國家的應用程式通常必須多功能齊備，設計上當然更競爭，因為更多生活風格的平台必須要具備聊天、通話、金流、叫車、影片或交換等等各項功能。亞洲的應用程式有可能比較沒有用戶限制及整合的問題，加上更多語言的廣度就會有更多競爭，但仍必須在中國政府的掌控以及政策管理之下。

我們的「中國林肯汽車」作品仍然是全世界零售項目最成功的案例，煥然一新的體驗深植於中國林肯汽車的品牌核心之中，來自於中國群眾的認同，達到當地精品汽車品牌前所未有的成就。中國林肯汽車的零售項目現在已經成為全球林肯汽車的新發展項目。

我們的「小罐茶」設計也將中國茶提升到了全新精彩層次，源於每一份結合健康導向和豐盛文化產品的背後，有著對工藝和用心的崇敬，這個計畫也迅速讓小罐茶成為中國茶體驗的佼佼者，以及精湛茶藝品質的領導品牌。

對於「小米」，最有趣的部分在於公司的反向策略，最卓越的設計卻讓最多人可容易取得，顛覆了傳統奢侈品市場的架構，我相信這家公司可能擁有更多翻轉全球市場的能力，就像韓國企業當年如何顛覆了日本製造業的前車之鑑。

Q：在過去幾年，小米已經產生了很大的變化，一切都從2012年起頭，才五年的時間，小米變成了盈餘破一千億美元的龍頭公司，你現在對小米品牌印象是什麼？

我覺得小米是中國出身的品牌之中，最有意思的一家公司。他擁有的設計和工程能力為非常大量的人們帶來了世界級的設計巔峰成就。傳統模式中總是把最高品質的設計歸類為最昂貴的品項，因此限制了更多人能夠負擔得起這些產品消費。定位在高品質設計、低廉價格的新金字塔，小米為了改善多數人的生活而做，卻同時收穫了更廣大的市場。一開始，大家總愛把焦點放在蘋果在中國的表現來和小米做比較，但隨著小米逐漸成熟茁壯，它的產品線也快速擴展開來。

Q：當前電商持續爆發性成長，對零售業來說，應該如何為商店定位？

商學院教授史考特・蓋洛威（Scoot Galloway）在2015年便準確預測了純零售商的滅亡，早於亞馬遜收購全食超市（Whole Foods）。最後一哩路仍然是最大挑戰，純零售商和電商之間的角色已經翻轉，想要和亞馬遜一樣的通路競爭已經越來越困難，尤其還沒找出其他與客戶接觸的據點時益加辛苦。很有意思的事情是，一些實體店還是和以前一樣實力堅強，當然你必須做得夠好，我是說人們其實並未決定要繼續競爭，還是要努力於足以影響終端消費者的解決方案上、或者整合科技還是要把科技當作競爭通路。這是市場的排序問題，如果你用美國和其他世界每個人擁有的店面數來做比較，美國市場大概是十倍以上的市場飽和程度，可以說這是一種自然的過度發展結果。但我也認為如果換作數位人才來看這一切，他們就會是相較於固守舊式規範那群人之後的真正贏家。

Q：Eight Inc.承諾，為有意義的人類體驗而設計，那科技在此要扮演什麼樣的角色？

營收的主要來源會是線上勝於實體。充實壯大內容逐步成為關係建立的要件，也就是說你要創造更深遠的意義，科技只是一個工具協助到達彼端，如何把成果當作首要目標是那個問句，你要用對工具去完成這項成果，這是其中一件工作，你必須持續評估哪一項人類貢獻會成就商業上的成果。創建內容而能與商業結合就是隱藏的聖盃！絕佳的內容驅動了對話頻率、參與度，這在過去叫做心占率（Mindshare），現在，不只要交心，更要交流情感。

Q：你認為零售商看待實體店面空間的方式是否已經有了變化？

是的，絕對改變了。蘋果公司做的事有助發展，讓店面成為品牌接觸點，用於傳遞品牌各面向，這裡原來只流於宣傳溝通的角色，但其實也是一個接收器，你可以直接透過空間裡發生的經驗去感受到蘋果品牌是誰、是什麼樣子。現在已經有越來越多公司懂得將店面看待為接觸據點，勝於只是作為交易現場──據點用來作為資訊、貨品、和服務的交流地，不再只是一個店面的體驗，其中的內涵和商業關係變得越來越重要並且整合在一起，透過內容整合促成多向情感投入，本來就能夠傳達更堅實的關係並且創造更高的業績。

Q：有些公司把前述的想法做到極致，乾脆不在店裡銷售任何產品，你怎麼看？

我不相信你可以只開店讓人體驗，裡面卻不提供具有意義的東西，有些人還是會試著做看看，但你做了一個品牌店面卻又沒有賦予特定價值，對某些公司來說並不容易能做好。店面是可驅動最高情感連結的據點，而且我們知道它會帶來更頻繁的對話交流。如果你打造出這樣具有情感互動的環境，卻又不做對話交流，那麼你通常會錯失機會。我們更支持我們所謂的單一通路（Mono-Channel）或即時通路（Live-Channel）策略，它會把那些機會再擴大。

Q：實體店面的未來可能會扮演什麼樣的角色？

我認為零售業是一個非常有意思的氣壓計。它是所有產業之中那個如果做不到持續每5年更新你提供的東西，那你很快就會被淘汰出局，很多公司不懂得自我顛覆，最後都是被其他這麼做的人擊垮。零售業是極其競爭的地方，特別具有挑戰性。我也認為要去思考人類心理、又得兼顧功能條件，最後成為蓬勃興旺的事業，那是一件相當複雜的事，其他的公司如何保持與人相關將是一個首要指標，而實體店面也會仍然作為一個接觸點，優秀的品牌會讓店面不只是商品的交易地方。

Q：「全能通路」（Omni-channel）這個詞流行了好幾年，被用於定義零售生態圈的策略，你最近正好討論到全能通路與即時通路（Live-channel）策略之間的差異？

關於「全能通路」的說法從之前的軌跡來看，被用於定義一種需要同時但各自獨立的線上和線下實體通路的零售策略，根據不同時間點的產品和其成長、一個兩極化的零售通路類型，這是由於新的零售通路而自然增加產生的，此機會發生於採用科技的人們改變了他們的行為態度。很多人都記得iPhone出現前後整個世界的差異，對於數位原住民（digital native）而言，在「後iPhone時代」，對他們來說使用手機就如同呼吸氧氣一般：如果他們不在可能只是錯過了，這只是個沒什麼了不起的小發明，因為他們是千禧世代，更自主的一代。關於零售業的即時通路想法，是假設了同步通路的參與而非累加。小米的例子正好印證了同步或者即時通路策略的潛在參與度。

Q：Eight Inc. 創造了即時通路（Live-channel）這個名詞，體驗設計中的哪些策略暗示了這是和科技的一段新關係？

我們和科技的關係一直都在進化中的狀態。即時通路的策略主要是認知當下的關係而來，今日我們已經可以同時在實體世界和虛擬或數位世界共存，這代表了一連串獨立通路或接觸點移轉至同步和無縫接軌的狀態。

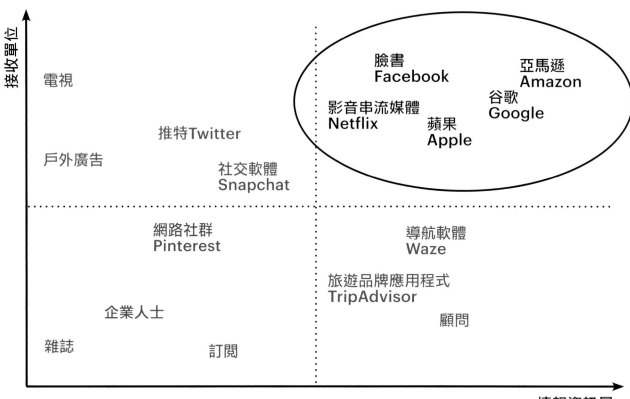

接收單位

情報資訊量

電視

戶外廣告

雜誌

推特Twitter

社交軟體
Snapchat

網路社群
Pinterest

企業人士

訂閱

臉書
Facebook

影音串流媒體
Netflix

蘋果
Apple

亞馬遜
Amazon

谷歌
Google

導航軟體
Waze

旅遊品牌應用程式
TripAdvisor

顧問

新演算法的價值
史考特‧蓋洛威（Scoot Galloway）教授製作
資料來源：L2公司，2017年

白南準藝術館（Nam June Paik Museum），南韓首爾，2004年。

Risk and Outcomes
風險與成果

做與不做都涉及風險，做生意不是統計數字，
卓越的設計通常值得一再回味。

白南準藝術館（Nam June Paik Museum），南韓首爾，2004年。

白南準藝術館（Nam June Paik Museum），南韓首爾，2004年。

keepland

Keep线下运动空间

Keepland運動空間，中國北京，2019年。

Keepland運動空間，中國北京，2019年。

Keepland運動空間，中國北京，2019年。

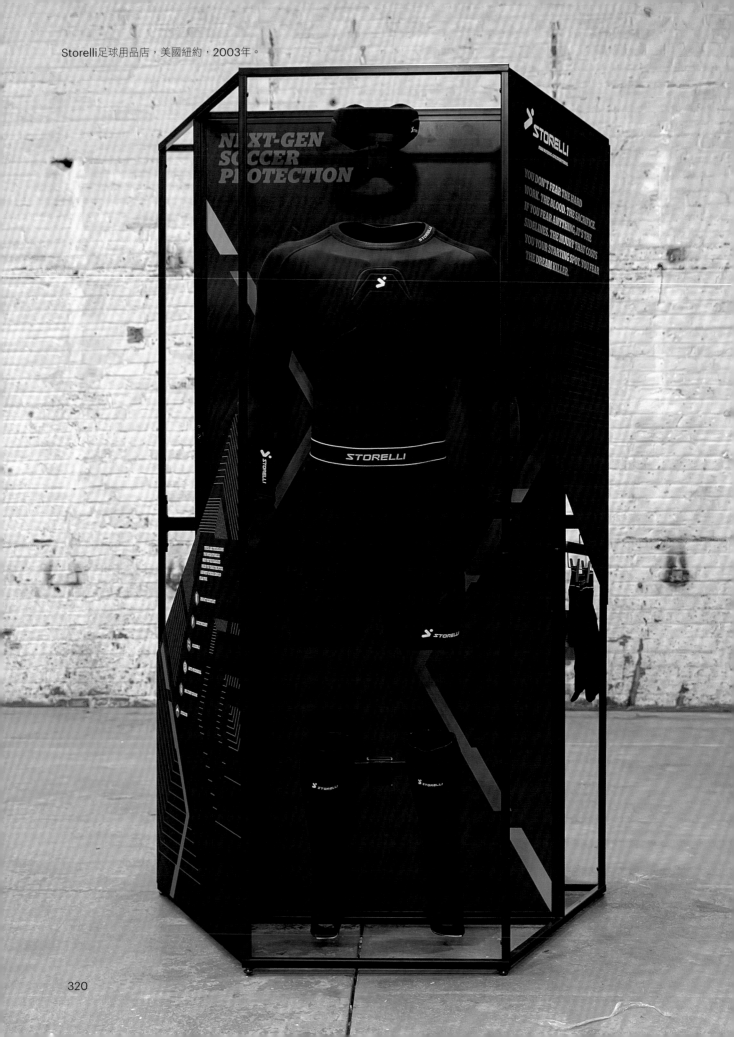

Storelli足球用品店，美國紐約，2003年。

Storelli足球用品店，美國紐約，2003年。

SUIKI.

Suiki Lor 品牌設計，美國舊金山，2016年。

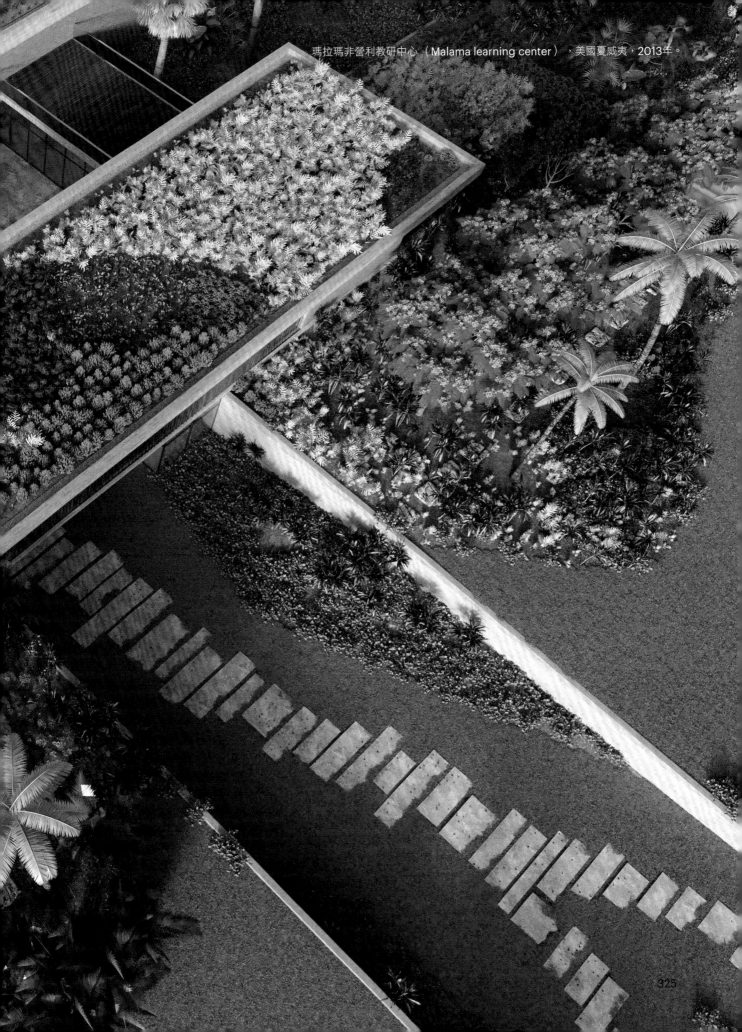

瑪拉瑪非營利教研中心（Malama learning center），美國夏威夷，2013年。

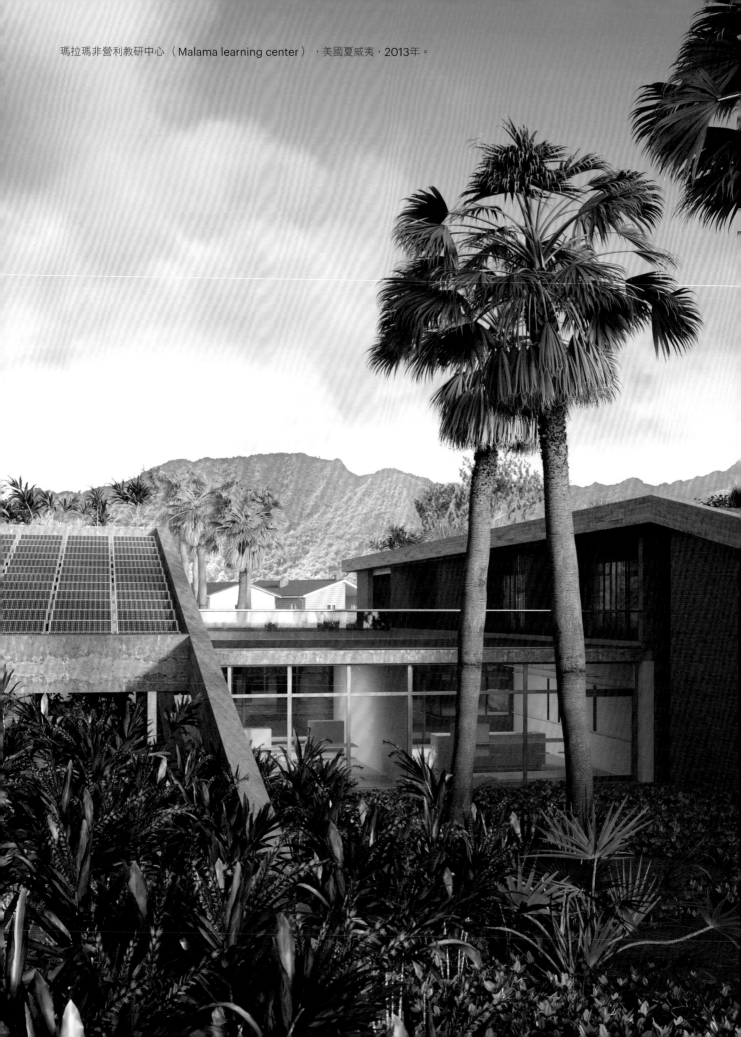

瑪拉瑪非營利教研中心（Malama learning center），美國夏威夷，2013年。

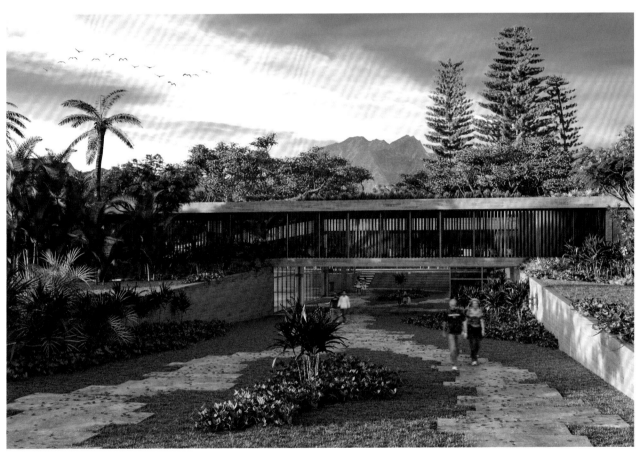

瑪拉瑪非營利教研中心（Malama learning center），美國夏威夷，2013年。

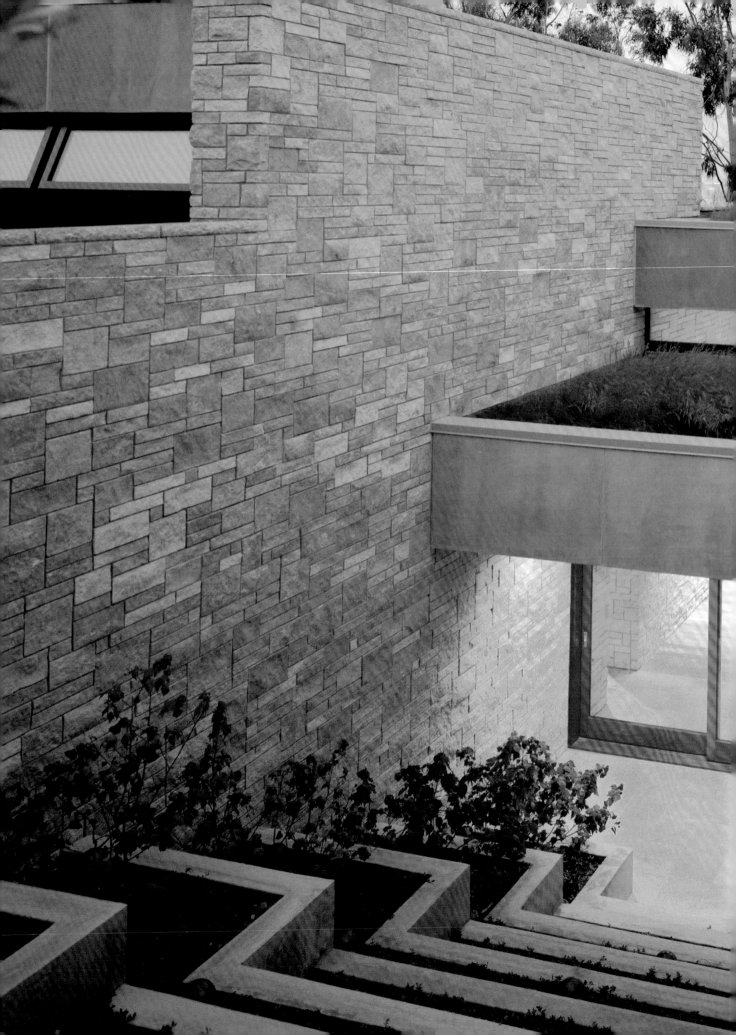

磨坊谷私人住宅（Edgewood Residence, Mill Valley），美國加州，2003年。

磨坊谷私人住宅〈Edgewood Residence, Mill Valley〉，美國加州，2003年。

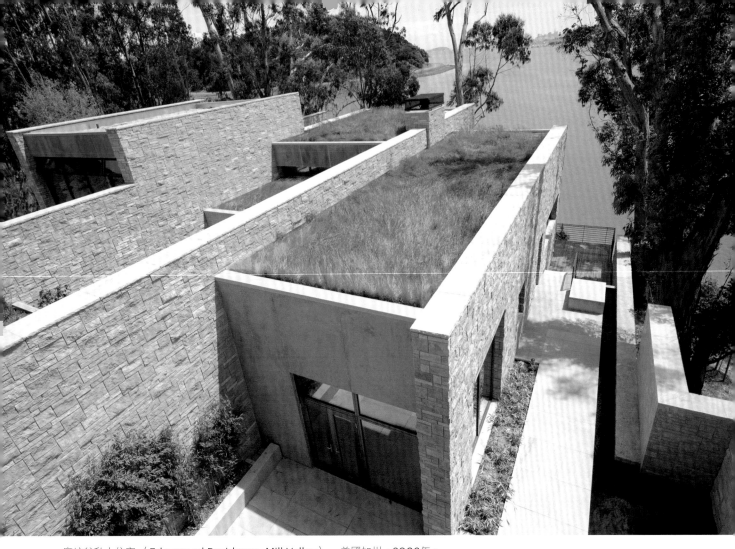

磨坊谷私人住宅（Edgewood Residence, Mill Valley），美國加州，2003年。

Q：根據蘋果公司內部消息指出，它們花費了將近7,45億美元在設計、建造、租賃第一批專賣店上。但僅僅三年內，蘋果專賣店的年度營收已經超過10億美元，遠遠超過市場上原有的任何一家連鎖加盟店。

說到價值，史蒂夫對於店面的設計和建造成本同等看重，兩者之間僅有一些進位捨入價差。他是我們合作對象之中認定設計價值、而且能等同視之的客戶之一。當你有機會審視零售計畫案和熱門產品所創造的產值，會發現通路成本通常特別驚人，品牌塑造、業績表現、和價值感都是帶動盈收的項目，如果缺乏妥善的預算分配，大多數成本幾乎都代價昂貴。蘋果公司的江湖傳說示範了營收完全可被驅動，如果你願意狠狠投資在看似軟體的品牌塑造和客戶體驗上，同時也驗證了不跟隨當代潮流、反其道而行的策略——當蘋果開始擴張自己的專屬空間時，當Gateway這家公司正在關閉它唯一的銷售點，而蘋果剛好進駐。

Q：風險趨避是企業決策中頗具影響的變因，如果設計即是改變，你如何和客戶調控風險？

因為人們總是在「**改變中先看到風險**」。

改變中先看到風險〔Risk in change〕

做與不做都涉及風險。一個組織內的首要任務概念，要讓領導高層自我提問「什麼事情該執行？」或者「什麼任務我們需要特別指定？」並進行管理。主要風險在於選擇了正確還是錯誤的任務，因此它必然產生做還是不做的矛盾緊張，其間製造的不安源自於對於選錯任務的憂懼。

在Tim與蘋果合作的案例當中，他們看出了蘋果公司當時的主要任務應該是掌控品牌的所有權而與市場有所區隔，如同他特別註明的，這個決策伴隨著同樣強烈的風險，就像當時很多所謂的市場觀察專家們，一致評論這項決定將會鑄成大錯，此時領袖人物便要能判別和認知風險的存在，並且讓眾人參與和盡情發表意見以達成告知，但這一切絕對不是決勝於價格上的算計：無作為的價值與打造創意和革新行動的價值，你要選擇哪一個？

蘋果公司這樁案例之中，賈伯斯在開幕前一晚的態度尤其關鍵，清楚展現了領袖人物的角色即在於分辨首要任務和首要風險，史蒂夫有能力分辨、認知、而且最重要的是，他還表現出因不確定性產生的焦躁不安，讓眾人很明白地看出確實有風險存在，而且風險來自於無法掌握的事，以及額外的風險來自於外部大眾評論認為這一步是蘋果的錯誤策略。賈伯斯親自證實了風險的存在，同時採取必要行動，他告訴自己這個決策是為了和蘋果公司的主要任務步伐一致，在品牌與客戶的關係採取一貫態度，以上思考讓他估算過，達成一致性的做法最終將贏得蘋果用戶的認可、理解和覺得受益。這番做法也許不會完全解除錯誤決策的風險，卻絕對會大大降低可能的風險。

我們同時看到改變的風險和不變的風險，現狀確實更舒適也相對更安全，當今社會的企業因科技發展承擔了比以往更多的風險，我們回頭看覺得理所當然的東西在一開始並不會這麼明顯，當你審視一項設計的解決方案應該更周詳，不要只緊抓著前例、要擁抱未來的期待，這裡的意思是要更花心力並且對你的觀點做出承諾，這才是面對憂懼的根基，而且最終將導向一個持續走揚的設計，或者一個無關緊要的設計。

鮮少有領導者開創得出一個能夠讓創意風險變得安全的環境，顛覆式的作品得付諸行動並且勇於探索，成就偉大作品的機運少之又少，成就卓越設計也極其艱難，需要優秀客戶的領導力和傑出團隊的通力合作，我們期盼找到打造有意義設計的最佳機會。

Q：風險是創新是必須面對的變因，如何說服客戶你打造的新事物值得冒這個險？

在大部分工作類別裡，試圖扭轉同行們慣用的手段常常被視為冒險，但什麼也不做其實也是風險，我們面對建築相關的案子，常常自我要求聚焦在改變業界原有標準，因為使用標準只會產出跟其他對手差不多的結果。

企業慣於汲汲營營於數字和精算結果，然而越是力求成為客戶導向勝於產品導向的企業，越會忽略了明顯的競爭優勢而甘冒風險。投資決策時，最重要的觀念是去評估「無作為的成本有多高」。以航空公司來說，要不要投資Wi-Fi無線網路就是個例子，時空正確以及之前嘗試已經得到成效，進而改善了他們的投資報酬以及期望報酬，最終讓客戶和企業達成雙贏局面。

Q：你們的建築作品在各個領域一直非常具有影響力，你是否在Eight Inc. 創作之中看到因聚焦體驗進而驅動了建築的解決方案？

當年在高中的製圖課上，一位指導老師告訴我畫畫不是理解建築最好的方法，建議我藉由旅行拜訪世界上最偉大的建築，親身體驗它們、好好穿梭其間，感受結構和光線帶來的效果，全都是為了進一步體會原創企圖、並且瞭解為什麼這些被創作出來的形式和空間，可以將經驗灌注給訪客。

我覺得我們在處理建築方案時的想法，與一般主流建築界教導出來和執行出來方式背道而馳。大多數建築教育著重在形式上，我們則是著眼在依循人們和實體空間及環境互動所得的經驗。

我們的建築方案尋求差異化體驗藉以打造其價值，尤其大環境競爭如此激烈。有兩項關鍵在我們看來是高於基礎功能需求之上：做出差異化人類經驗、建立更佳情感連結的體驗——這同時也是其他傑出建築或設計因為做出體驗差異而能功成名就的要領，也必然會和客人們達到更好的連結及情感體驗層面。

大部分建築界所見的老派創意多半出自建築教育體系的結果，受到侷限的體驗想像導致過時的創意。使用電腦若只是一味仿效舊技術繪圖與建模，便會錯估了建築的價值。

教育一開始總是適切的專注在基本功能目標，像是結構和材料之類，但卻又將差異化的關鍵指標建立於把建築當作主體的形式上，這個情況成為主流，是因為早在建築教育的初始階段，以上就是教建築時僅有的工具，建築科系的學生們一直被教育要在2D空間及模型中繪製3D標的物，無論是實體或數位形式，設計能夠將2D形式的表現擴展為3D，形成後來的建築或設計走向物化，從創造價值轉變為延續建築師的自我。

現實情況則是，偉大建築多數都是透過體驗而受到「**尊敬**」。

尊敬〔Appreciated〕

我想這類困境並不僅限於建築，事實上與所有教育科系都相關，因為幾乎唯有工具才能符合理性、因果關係、和結構性。用這樣的工具和方法對應特定條件很接近我們用左腦判斷的方式，而實驗性和互動性的想法對應特定功能，則是更基於非理性、關聯性的作業流程，通常被認為與右腦功能有關。

很多事情都是互為因果的，像是空間中的移動、人與人之間的互動、一天之內的不同時段、光線與空氣、視野和空間、以及它如何融入文化對話。

以上特質都是教育體系難以描繪出的東西，因而讓體驗設計的探索困難重重，如果我們僅有的工具被限制在物件形式上，要發展出更好的方案確實不易。

這也是我對於傳統訓練出身的明星設計師、明星建築師最掙扎的地方，大家傾向將具有文化性的建築商品化，變成一個可消費的項目，建築師們也亟欲追求特定形式做出經典而能流傳。於是每當有新的委託案，業主的期望也是為了重複某個建築風格而來，很悲哀，人性才是最具普世價值而該被重視的東西，不該是建築師的自我展現超越使用者的體驗。

Q：這個方法用在不動產專案上行得通嗎？

所有的不動產開發案都和價值創造有關──無論是人，或（通常是）財務上的價值，但建築面對的挑戰和iPhone或其他消費產品不同，它將長時間留存在世界上。建築會超越時間和世世代代的人們，因此對於體驗要考慮進去的種種想法更為錯綜複雜。

建築連同其結構體最終會成為一種他人想要參與的場所體驗，就是它最理想的狀態。若我們想要打造一個友善的歸屬場所或者綜合辦公大樓，每一項優點都會被我們整合成為一個體驗主計畫，如果你把它看作為一個城市或開發案的主計畫，它就是整合所有複雜元素於一個計畫當中來確保實體層面行得通。我們創造「EXMP體驗宏觀計畫」（Experience Master Plan），用於界定複合式的人類產出能夠被實現，囊括範圍有：環境、產品與服務、溝通以及態度行為等等的體驗區塊（請參考「打造差異化體驗」章節，P.159體驗區塊分析圖），以上這些項目可以一一確認使用者的多重歷程被驗證過，而且遠勝於計畫案中通常只定義物理屬性與校準規範，這讓體驗的實體部分被導向計畫案想要達到的成效。

Q：你談到了遞增式設計（Incremental design），這是什麼意思？

遞增式設計是一種策略性手段，是從工業時代到消費型社會中發展出來，用於打造遞增價值的方式，在工業設計中會採取小型、逐次遞增改善的方式來作為價值調整。如今的不動產開發商互相仿效解決方案，弄到最後把一個原來獨特的價值普遍化或者稀釋掉。想要創造價值，那麼只有一個方式可以獲得回報，就是去改善人類體驗。

當今最顯而易見的例子就在科技上，遞增式的調整可以在特色功能、顏色、尺寸等等。我們身處一個在科技最顛覆和劇烈改變的年代，但仍有潮流引領著大家，尤其是在賈伯斯辭世之後，我們又重回了一個漸進主義（Incrementalism）的世界，那是工業時代對科技的消費規範，它的出現讓大家回到賈伯斯未出現之前的年代，多數公司用科技作為進化的擁護者，前提在於把科技力視為進步是一種誤導，其實是科技應用讓一切具有意義並促進了人類發展，這才是真正的科技。

沒有人注意到「Quite」這個字，是一種比較，人們不太關心那些未透過體驗設計而增加真正價值的事，企業會長期的做，人們必須關注有哪些改善已經發生，設計和科技促成了哪些影響，它為人類做了什麼，設計是有良知的（有些人說是靈魂），它必須為某個目的服務並且做得不錯、轉化我們原來生活的方式，然後才是教條扮演重要角色的時候，設計必須有其目的，要執迷於體驗，而非只在意形式或功能，確認每一項細節都會比他原來需要的樣子更好，並且認知到粗淺的改變並不算真正的改變。

我們必須先理解我們所定義的加值是什麼，是錢財嗎？這個客戶要我們設計最出色的建築？還是為什麼而設計？經歷過這項計畫的人們會覺得開心嗎？身為創作者的我們得到的是滿足嗎？我想我們在進行交易與置身其中期間，對於類似上述問題都習於過早妄下定論。有個概念是，只有少數人可能開創新局，這與跟能力無關，而是如何正確的校準目標。今日的一己之力將會越來越備受考驗，來自於太多變因造成的複雜度最後導向相似的經驗。成群結隊的力量相對於一己之力較容易達成目的。行銷人的說法除外，一般來說遞增式的改善並不會被視為創新。

Q：如果我們把心思放在價值創造上，哪些關鍵指標應該要在打造新事物時先設想好？

我認為把心思放在價值創造上的人必須考慮一個關鍵指標，那就是賽門・西奈克在黃金圈理論中提出的──開始之前先問為什麼。去問為什麼這項產品或這家公司值得出現？尋找可能來自特殊見解的機會也很重要，成功常常需要一股勇氣，而且必須從對人類成果的關注開始，如何變得更簡單、真誠、和具相關性和連結性。最好避免遞增式的發展，遞增式發展會破壞價值，最終，價值創造都是被人們是否「**採用**」而帶動的。

採用〔Adopting〕

「採用」是一項對價值創造來說很重要但常被忽視的部分，很像公平、信任、信譽一樣，價值創造是一種無法被個人或組織指定的東西，就像一個人不能自吹自擂「我的信譽很好」，因為信譽是來自於他人之口評斷一個人的東西，同理，一個組織不太可能自我宣稱「我正在做增加價值的事」，這些話應當由市場、相關人士、客戶，或者能夠評議你的互動或決策是增加還是破壞價值的團隊來說。每一項行動、每一道決策都由他人來感受是否為增加價值，亦或是破壞價值，非黑即白，沒有灰色地帶。

Q：為什麼賽門・西奈克的「黃金圈理論」很重要？

他已經很明確指出：「人們不是買你做的東西，他們買的是你為什麼做這個」，為什麼而做很有關係，為什麼人們應該要在乎你相信的事、或者你的公司目的何在？誰還記得第一代iPod音樂播放器？幾乎大部分人都知道，這是蘋果的一個轉捩點，是一個漸進式的轉移。我們現在想到產品或科技的時候，會傾向於審視規格和技術：比如厚度是多少？速度和回應效率等等。iPod最精彩的地方是它呈現給世人真正的創新，以一個迥然不同的方式看待科技如何改變了人們。

還有人記得當時iPod的記憶體是多少？沒人會記得，也沒人在乎，根本就不重要。但是所有人都印象深刻的是你的口袋裡可以裝得下1,000首歌，真正重要的事情是它為人們做了什麼事，這也是我們應該要思考如何做產品的關鍵。當第三代產品出來時，東西比原來的更棒了，但也沒人記得或者想要關注，我認為這就是一個極佳的範例，說明當我們要設計某件事物時，我們要開始重新架構我們自提問題的方式，那樣做了之後我們就不再會從思考技術規格開始，我們會改為瞭解目的何在、意義何在來協助我們找出真正的價值，我們正在打造的東西真正有意義的價值何在？

Q：非同尋常的見解，你怎麼看調查研究和洞察分析？

一般的見解很難成為一種**「洞見」**。

洞見〔**Insights**〕

心理分析學家和當代思想家——克里斯多福‧博拉斯（Christopher Bollas），提出「隱性的已知」（Unthought known）概念，存在於我們的個體和群體意識中靜待被發掘，被發掘的時機主要發生在關聯性思考居多，勝於因果思考。關聯性思考對任何思考敞開疆界，而能為所有「隱性的已知」的產生騰出空間。「隱性的已知」和「對於我不知道的事一無所知」兩者關係緊密，我們的終極目標是利用所有的可能讓「隱性的已知」，以及一些「我們不了解哪些事情我們不懂」——浮出水面。

創造價值通常是由非同尋常的見解起始的，這個資訊世界已經扁平化，我們有太多共同的見解——也許比我們願意相信的還更多一些，很多客戶抱怨過，他們看過太多來自不同設計師的相同簡報用了一模一樣的Google圖片，所以，我們到底要怎麼得到非同尋常的見解？

我認為當你開始懂得欣賞「人們可能有這個洞見（indights）卻無法清晰的說明清楚」這個洞察，就能區別得出其中的差異。人類天生就有創造力，可以設計出很難被公式、算式甚至是人工智慧取代的複雜事物。

人類創意需要技巧、洞察和情緒智商，以上都根基於我們必須足夠敏感的看待尚未見過的萬物，並且理解其中的差異都是來自人類產出，很多事物人們有需求卻不一定能清楚描繪出來。

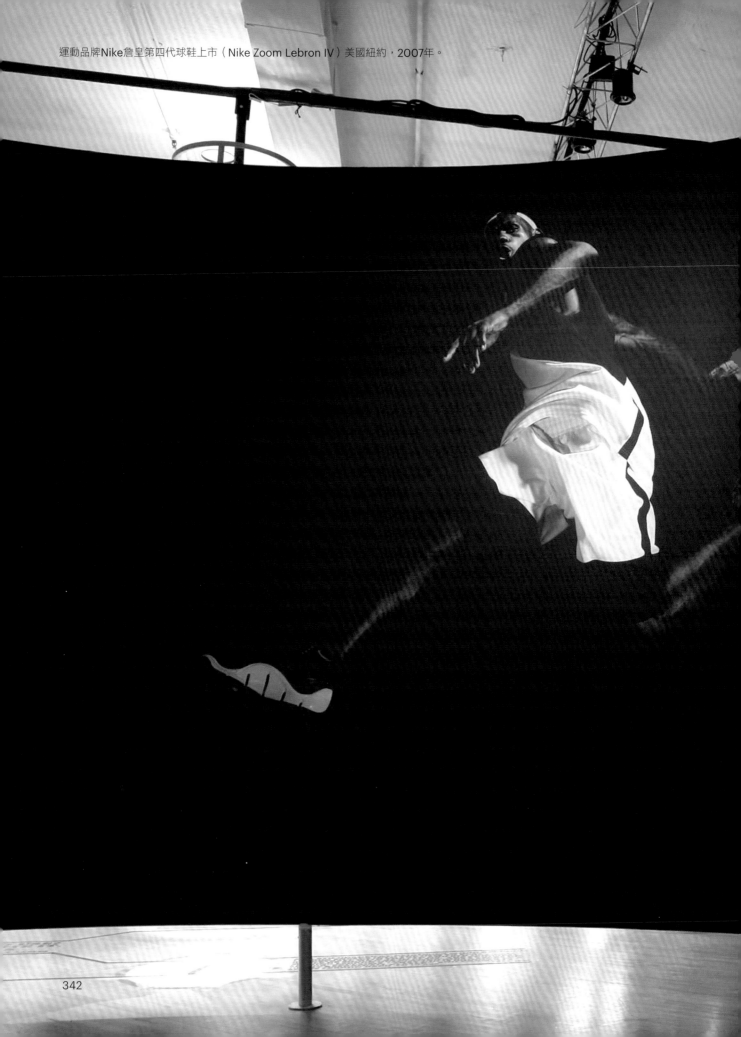

運動品牌Nike詹皇第四代球鞋上市（Nike Zoom Lebron IV）美國紐約，2007年。

Leading
Creativity
引導創意

「你們這些人是從哪個星球來的？」──史蒂夫‧賈伯斯

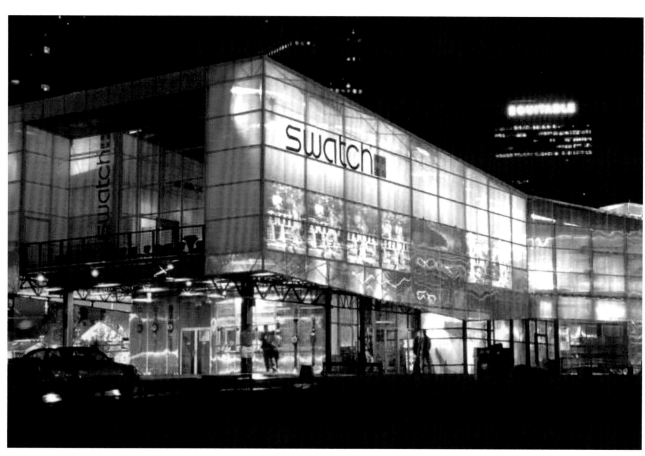

手錶品牌SWATCH奧林匹克場館店，美國亞特蘭大，1996年。

手錶品牌SWATCH奧林匹克場館店，美國亞特蘭大，1996年。

手錶品牌SWATCH奧林匹克場館店，美國亞特蘭大，1996年。

手錶品牌SWATCH奧林匹克場館店，美國亞特蘭大，1996年。

新加坡電信創新中心（Singtel FutureNow），新加坡，2019年。

6% of people
developed
ountries are
xpected to live
cities

is expected for
in-store contextual
marketing till 2021

新加坡電信創新中心（Singtel FutureNow），新加坡，2019年。

新加坡電信創新中心（Singtel FutureNow），新加坡，2019年。

杜比電影院，荷蘭恩荷芬（Eindhoven），2014年。

杜比電影院，荷蘭恩荷芬（Eindhoven），2014年。

杜比電影院，荷蘭恩荷芬（Eindhoven），2014年。

線上藝術情報交流（Art intelligence），全球通行，2012年。

線上藝術情報交流（Art intelligence），全球通行，2012年。

公立學校教材資源公益網站「捐贈者自選」（DonorsChoose.org），美國紐約，2014年。

公立學校教材資源公益網站「捐贈者自選」（DonorsChoose.org），美國紐約，2014年。

歐洲工商管理學院新加坡分校創意車庫（INSEAD Creative Garage），新加坡，2016年。

Q：你和創意人才一起工作時，發現哪些挑戰要面對？

創造力是一家公司最強大的但也是最不被瞭解的工具之一，創造力的流程是非線性的而且並不具效率，想要好好駕馭它，團隊必須具備領導力和遵循合適的方法架建構創作的機會，並且吸引到創意的思考家和行動家，然而最困難的往往是這需要一個工作架構讓大家對人類成果的目標一致，還需要洞察力去發掘有什麼能夠為此產出增加價值。

Q：今日的企業領袖人物應該做好哪些帶領創意團隊的準備？

不少學院已經開設相關課程，像是歐洲工商管理學院（INSEAD）、位於美國加州的藝術中心設計學院（Art Center College of Design）、以及史丹佛大學企業專班及設計學院D-school都提供了流程和案例研究的實證，企業從根本上必須建構一個令人安心的探索環境，這件事對於將理論與實作連結起來很重要，不只是洞察，更重要的是透過傳達解決方案而得出的設計，這需要特定技巧來篩選出哪些事情值得追求，哪些應該放下。若缺乏了對人類貢獻的聚焦，所有選擇都會變得模糊，傳達方式也將更具挑戰，因此企業致力於打造一個能啟動創造力並透過組織力量善加運用它變得益加困難。

「**領導力**」 是一項關鍵，把通往成功的情境設定完善。

領導力〔Leadership〕

在歐洲工商管理學院中，我們和領導階層們做大規模的互動學習，幫助他們了解第一步必須從己身出發，接著才是他們期望做出改變的團隊和組織，其中有諸多因素讓改變成為一個艱難的過程，通常不容易成功。我們一旦提出了創意團隊和創新，就表示我們提出的是一種改變，在精神層面上已經能理解、以及知道如何在改變過程中引導團隊和組織的領袖人物，才是更有效能促使創造力和革新發生的方式。

這裡所謂的環境一如Tim說過的，和心理層面的安全感這個概念關係密切，請參考2018年出版：艾美·愛德蒙森提出「無所畏懼的組織」的著作——《心理安全感的力量，別讓沈默扼殺了你和團隊的未來》（Amy Edmonson, The Fearless Organization: Creating Psychological Safety in the Workplace for Learning, Innovation and Growth）。這是領導階層的責任，它指出了創造一個讓團隊和組織內每個個體覺得能放心暢所欲言、無需對自己後續工作情況有太多考量的情境：例如可能招致負面發展的制裁、責備，甚至對於提出建言後而遭到取笑嘲諷。我們發現如果領導階層能夠打造出心理層面安全感充足以及關聯性思考（這是創意和革新誕生之處）得以發揮的環境，得出創造力是必然的結果。團體中幾乎每個人都有些有趣的想法或者有創意的貢獻，但他們通常不願意說出來，因為害怕有可能造成負面影響。正因為在一個組織裡打造創造力環境這件事之中有太

多環節與領導力有關，看看2017年麻省理工史隆管理學院出版的這本書也很重要：黛博拉‧安康納與赫爾‧葛瑞格森合著——《引導問題的領導力：麻省理工學院的領導風格》（Deborah Ancona & Hal Gregersen, Problem-Led Leadership: An MIT Style of Leading）。他們發現麻省理工學院的畢業生並不將成為領袖作為優先志願，事實上，他們還挺不習慣被叫做領導人，也不會聲稱自己是領袖階層。他們的所作所為只是順著熱忱去解決複雜的問題，定義上來說也就是那些與創意有關的問題，而且他們希望用團隊力量去做。安康納和葛瑞格森兩位教授觀察到，每個個體都理所當然具備某個態度而且被視為是一種領導風格，但這個態度會依據任務而轉換到不同的特定專業角色身上，因此也不再有特定個體被認證是一位領導人，領導力將展現於正在做出特定貢獻的那個人，並且會一直輪番轉換下去。

我相信一般人不常在不瞭解情況下就開始展開一個計畫，你正在做的事情一定會和使用者（的經驗）有關，然後才是怎麼做（功能性）以及應該長成什麼樣子（它的形式）。

Q：這些事情將會對教育體系有什麼樣的影響？

這個現象滿有意思的，越來越多全球最佳企管學院開始把設計放進課程表中，而一些最佳設計學院則將企業管理學程融入到設計課程，我自己最近也參與了一項企業家競賽計畫，非常多參與者積極投入，為可能的孵化器創造全新的想法。

我身為評審，發現很多團隊因為同性質自然而然地互相吸引，其他一起隨波逐流的人則是因為彼此互補。很有趣的事情是，具有相似背景的人像是工程和設計，會因為彼此理念相同最先結合在一起，而其他仍然抱持相異觀點的則是雖不易理解彼此，但卻會互相貢獻自己的意見。過程難免混亂，但是終究有些人脫穎而出，但沒有任何一組得獎的設計來自全員皆是工程師或設計師的組合。所有得獎隊伍都是由多樣化觀點和能力組成的，他們真的是聰明、聰明、更聰明的「**團隊**」們。

領導力團隊〔**Teams**〕
這是一場2019年艾隆‧馬斯克（Elon Musk）與太空探索公司（SpaceX）主辦的年度「迴路列車車廂競賽」（Hyperloop Pod Competition），並由麻省理工學院團隊奪得首獎，其中兩個最關鍵的獲獎原因是：一、團隊成員來自多樣化領域，二、領導力作用在群體合作時，而非指派給任何單獨個人。這個情形有一本書可以參考：琳達‧希爾著作《如何管理集體創造力》（Collective Genius by Linda Hill），書中清楚指出創新仰賴領導者能夠從組織內的每個人身上收獲群體創造力。類似的情況，另一本書《X團隊》，由安康納與波雷斯曼（X-Teams by Ancona and

Bresman）合著，也提供了厚實的研究支持這個結論，由多元觀點組成的一個機智的團隊，更具有創造力和效率去達成特定任務。此論點也與史密斯和卡森巴赫（Douglas K. Smith & Jon R. Katzenbach）出版的《團隊的智慧》（The Wisdom of Teams）不謀而合，書中同樣指出多樣化在做決策時所呈現的優勢顯而易見。

Q：您最近參加的一次畢業典禮致詞中，用了「你並不清楚哪些事情自己還不懂」（You don't know what you don't know）這段話作為開場，可以再進一步說明這段話的意思嗎？

大家在慶祝畢業時，賀喜的是一份巨大的努力被投注在完成了一件事情上，而且這個目標既清晰又重要，因此讓我們覺得很安心、很有成就或者說很完整。這些時刻我們會牢牢記住，因為那是生命歷程中每一個面對改變的關鍵時刻來臨時的重要存在，學校的管理階層與老師已經為學生規劃了有跡可循的探索路徑來協助他們一步步築夢未來，這樣的教育方式是由比你更有經驗、有天分、有技巧的前輩灌輸知識，這個方式也幾乎變得部落化，因為你所經歷過的東西是其他和你同期的人、前期的人都經歷過。由於以上的內容，我到畢業典禮上便想提醒所有畢業生一個很簡單的觀念，希望能幫助他們開啟專業生涯。「你並不清楚哪些事情自己還不懂」 回到這句話上面，我確定他們的心理都想著：「我這麼努力地、和最優秀人在一起，他們用盡心力給予我們所有可能用得上的工具以利出外闖蕩追求未來。」他們想著「不清楚哪些事情自己還不懂」是個消極的念頭，也是這個體制的錯誤，事實上，這個念頭是送給畢業生的一份禮物。

身為設計師，我相信現在的學生畢業後都將邁入一個希望無窮的生涯，有機會改變現狀而成就傳奇，無論發明、創造、人生徹底改頭換面，但更重要的事情是——能否改變他人的生活，在創造力上的追求是少數不會輕易被A.I.人工智慧取代的工作，也是從根本上讓我們身為人類去感受和想像的。

做為創意專業人員的我們，不應該停止對萬物充滿好奇，不管你多麼有才華，或者你認 自己有多強，今天，你一定會變得更好。你正展開了一生的學習之旅，你會發現你不懂是因為你正在改變的無窮天地之間，你身為一個有創造力的個體而得到所學所知，是因為你從未停止探索，永遠捫心自問「為什麼？」「是不是有更好的方式？」如果你也夠幸運，你將會做到一件事情定義了人類的進步。

一定要永遠信賴你被賦予的技能，信任自己，相信自己的本能並且有勇氣跟隨你的直覺；去實驗、去歷經失敗、再重複的試，專注在創造真正有關係的事，不是錢財，其餘的東西自然會隨之而來，這個想法對設計師在他們的道路上持續前行非常重要，並且謹記保持謙遜，永遠要提問、要批評，創造會改變人類產出的事物，無所畏懼地為了更好而做出改變。

Q：你怎麼找到對的人？

我不認為他們是被找到的，我相信的是成長和發展，不太記得誰說過這句話但我很喜歡：「我們只是人，任一個平常的日子裡，我們可能時而覺得蠢笨、聰慧、迷惘、歡欣鼓舞、厭惡至極或者瘋狂不羈，好好克服讓它過去！」我個人不太相信傲慢這件事，尤其是在創意這一塊，對我來說這有點天真，自信和高傲是兩回事但常被誤解。我認識的人裡面特別在創意這一塊大獲成功的，都具備了謙卑和敏銳的特質，**「那些自認是天才的人，從來就不是天才」**，真正的天才是那些常常閃耀瞬間的光彩、卻有段自我懷疑時光的人。

那些自認是天才的人，從來就不是天才
〔**The ones who believe they are genius never are**〕

如同Tim所述，「多樣化」在很多形式當中都能夠協助產出革新和創意的環境，我們自己的經驗則是，當我們帶領一群人並且給出一個執行團隊遇到的「奇特問題」案例，先避免要求他們直接解決問題，轉而要他們花一個星期好好思考，每天想到這個奇特的問題時有什麼靈光乍現，然後才把大家集合在一起彼此分享相關相法，非常令人驚豔的，經過特定流程得出的結果竟然能產出一些不錯的洞察、理解深度和創意觀點。多樣化絕對是極其重要並影響深遠的，而且也是必需的，但若除去了結構、時間和機會來駕馭這些靈感，往往會錯失好機會。打造思考和觀點多樣化的機會以擦出火花太重要了。創造力，必須將團隊的心理安全感視為一個基本觀念，赫爾，葛瑞格森的著作《問好問題才是真正的答案》（Questions Are the Answer）提供了一套非常有效的方法，那就是透過問題大爆發（Question Burst）的方法來聚焦問題，勝於直接找答案。

創意的過程可以也應該是覺得光榮和覺得羞辱常常共存的狀態，其中往往充滿不可思議的滿足、和異常艱辛的挑戰，如果你真的成功了，你一定遇過以上的情形。

Q：你會怎麼描述Eight Inc. 公司設計師的性格特質？

首先他們都是不斷精進技術、但在情緒智商上具備更佳試圖理解與發奮成長的能力和衝勁。從個人抱負到群體理想上，都有著對充實與進步的想望，很有見解同時仍保持好奇心，對有興趣的事情不但基礎扎實也能思慮周密。第二點則是謙卑，優秀的設計師不會覺得自己是最棒的，他們了解設計是一段持續的對話，演員伊恩‧麥克凱連（Ian MacKellen）說過，他扮演李爾王這個角色數百次，每次回頭重看總會發現還可以更好的地方，他非常享受這個精進自己演技的過程。設計師要有同理心，才能讓自己以使用者的眼光得到更寬廣的視角和可能的影響發展。

Q：我可以想見你怎麼找到對事物有深入見解的人，但是你如何篩選出具有寬廣敏銳度的人才？

如果你有機會見見我們公司的人，我們已經把架構調整成尋找更多具備設計訓練、卻遊走在傳統道路邊緣的人，像是我們有建築領域裡受過特別訓練的建築師，但我們另外會觀察他們是否還有其他的興趣嗜好，他們自己閒暇時做些什麼事。公司有位建築師同事也是山路自行車的玩家，他自己工作之餘會做些其他的事，例如客製化設計自行車零件。這樣的選才策略想發掘出也許不太適合一般標準做事方法的人，他們通常會想要找一個有特定生活風格的公司、或者感覺比較可以融入的地方，又或加入我們這個公司文化與眾不同的環境、一個容許差異而且能持續提升的地方。

我們試著打造可以吸引人才的環境，讓有能耐的人可以發揮長才並邁向成功、和更多的是可以邁向幸福快樂。和情緒智商高的人才工作，能夠專注便能夠有更高的生產力和你所追求的生意上的產出，你讓他們為了得到愉悅和舒適感受而做事。近期英國華威大學（University of Warwick）研究調查指出，快樂經驗的受測者比一般人高出12%的生產力。

對設計師提出的問題是，什麼事情會讓他們打心底覺得快樂？我們認為就是工作本身，設計師都會希望成長並且好好發揮技能，資深的設計師想要參與重要作品，這是創意團隊內所謂的「幸福」（Happiness）因子，源自於工作本身以及他們從工作上得到的肯定，如同舞臺演員獲得掌聲。被肯定是成功管理創意團隊的必要成分。

Q：聽起來僅有少數公司企業有辦法管理創意團隊？

確實不容易。因為這不是線性的東西，其中有情緒感受的介入，難以讓每個人都覺得容易管理，一般人通常比較擅長操作功能層面的東西，因為他們只要簡單訂下功能目標。理想上來說，設定好創新發展目標同時確保執行面可行度夠高是很重要的事，經驗則扮演著另一個角色，讓其他的因素包括文化差異或社經背景、地理環境等等影響了界定成功的產出是什麼樣子，用於哪個產業也是因素之一。

先理解快樂和舒適的原則是很基本的事，但來自不同世代和背景的人追求的原則又不盡相同，創新發展也可能非常挑戰，而且對快樂和順暢可能是負面效果。我們試圖在自己公司文化內強化，關於品牌價值的傳達。對於Eight Inc.或任何一家你信任的公司來說，要表達的價值過程中必須盡全力讓員工福利更好。理論上你會希望人盡其才並且持續貢獻在你認同的工作項目上，你就能夠更有機會找到並且留住正確的人才，同時將企業夥伴關係維繫得宜且細水長流。

Q：你和賈伯斯的工作情誼是什麼樣子？

對某些人來說其中包含了私人和專業的情誼。以下這段話可能是所有論斷賈伯斯的名言中我最喜歡的：「他會被認為是激發一整個世代創造力的人」。剛開始和賈伯斯一起工作時，他已經和許多人合作過，他用非常緊迫盯人的方式逼著我們前進，那只是一個耐力和價值的測試，看看你是否能夠有所貢獻，無論在知識或觀點上，但同時也想確保你會繼續在這裡是因為這件事對你真的很重要。他要看到你有所貢獻，又想確保你會繼續在這裡是因為這件事對你夠重要。看起來這一直是他對主要夥伴或有工作關係的人的**「試煉和資格審查階段」**。

試煉和資格審查階段〔Testing or qualification phase〕

可想見這個試煉和資格審查階段背後是賈伯斯強加在夥伴和工作關係上的力道，都是對面臨挑戰有所期許，為確保彼此之間對共同價值的絕對認同和一致性。因為他極度重視與客戶的關係，他想要與主要夥伴和所有工作關係人士有著相同緊密連結也是很合理的事，這也和Tim下面要提到信任關係的重要性非常相關。

我們很熱愛和賈伯斯一起工作，因為曾經合作的工作關係中真的沒有其他人可以這麼逼迫你，同時又能提出重量級的批判和深刻建言，讓終端設計能夠一直在正確軌道上，提出設計解決方案並不是難事，做到好才是最困難的事。我們與賈伯斯共事最初，整個公司和現在很不一樣，光是市值和員工人數就今非昔比，我認身為蘋果公司唯有的兩家核心顧問夥伴之一這麼長一段時間，我們真切的見證了史蒂夫和這家公司卓絕的變身過程。

Q：你覺得賈伯斯在哪些方面與眾不同？

史蒂夫‧賈伯斯一旦要審議工作，我發現他的思考過程似乎會採取**「兩種模式」**。

兩種模式〔**Two modes**〕

從Tim的敘述中已經很明顯看到史蒂夫擁有的能力。戴爾‧葛瑞格森與克里斯汀森於2011年出版的《創新者的DNA》在許多創新公司的執行長身上發現同樣的能力：這些領袖人物具備了隨時切換於「發現技能」（Discovery）和「執行技能」（Delivery）兩種模式的才能，他們在評斷每一個獨立做法之間會活用兩塊領域的思考與輸入，看當時流程所需，他們也能夠兼顧理性和邏輯性的價值，以及創意性和直覺性的觀點。

從很多案例中，賈伯斯的回應是以理性和邏輯性維度為中心的想法，你幾乎可以看到他在樹狀邏輯之間來回遊走，評估著這個設計是否具有優勢。另一方面他又能夠輕易地接近提案中的直覺層次，不放過那些讓他有感覺的東西。最厲害的作品都配備了可解析的邏輯區塊，如同很多設計也依樣畫葫蘆，但真正神奇的地方是這個設計真的讓你感覺到某東西，超越你所預期的卻又與你息息相關。對很多人來說他並不是一個很好工作的對象，因為他可以輕鬆平衡好理解事物的邏輯性和直覺性，一般人很難同時善用兩種模式做精密思考。

Q：和賈伯斯一起工作多年一定有不少收獲，哪些事情影響了後來的傑出設計？

12年來我們經歷了很多狀況，在在都告訴我們什麼才是最重要的設計。美好的設計讓你提出很多問題，從高階的到渺小的事物都有，我們代表著什麼？我們又相信什麼？為什麼其他人會在乎？我們應該怎麼做？我們因為什麼而和別人不同？我們希望怎麼樣被記得……我們喜歡什麼、不喜歡什 …… 我們看著、動作著、說些話……我們是如何地經歷一切、與之相關、與眾不同，我們表現得怎麼樣？我們感覺到什麼？

你會發現在人群裡、各個公司之間，很多這些千奇百怪想法都有著自我評估和批判的誠實本領。有一個完整的流程做好這件事必須有足夠好的情緒智商，公司本身除了形象之外還有很多東西，傳統的品牌顧問模式會面臨危機，是因為彼此的對話已經不在了，對於最簡單卻能創造不同體驗的部分充分理解是很基本的，你怎麼做、你代表了什麼，以及你如何參與和客戶的關係，以上都是最佳品牌和最佳公司的核心精神。

Q：這已經有非常清楚的差異，你對設計的獨到看法和我們大多數人不同，幾乎像是一套宗教思想，有實踐的方式、有信仰成分、還有精神層面。

設計絕對有關係，我不相信這只是一個平凡的追求，它還有很多不被瞭解的地方，但卻是我們如何生存的重要因素。忠誠度和喜好來自於人們亟欲處理事物的解決方案，與一個讓人想要採用的美好設計的集大成。在我們的經驗裡，我們和傑出的人才共事，為通往同一個真理的觀點努力。能夠打造卓越設計的人，加上真正重要的事，根深蒂固的存在我們公司的文化和想像之中。這才是我們對他們的體驗之中的價值有所理解，那才是人們喜愛的東西。所以哪些才是我們在設計中要進化的、理解並且尊重公司或政府高層所做的事？現在我們需要繼續做更多與人們更相關的事情。

Q：在公司內引導成長與改變是企業必經的披荊斬棘之路，你是如何逐漸靠近這個目標的？

分享解決方案。新加坡是很多國家試圖打造一個動感城市時的最佳模範，而且得要把目標放在成為一個讓人愛上的城市。把好點子分享給全球並且建立一項文化──族群多元化但人人機會平等、人人能夠充分將自身最佳興趣和國家最佳利益作結合。新加坡在提供持續學習和對話上很有貢獻，許多國家可以學習新加坡經驗並且做得更好，世界一直在變化，解決困難問題的方法可以是一把邁向成功的鑰匙，今天新加坡產出的解決方案也可能和明日的挑戰已經不同。但對我來說，李光耀前總理留給下一個世代的經典傳奇正是設計的品質，這些本質將會讓新加坡未來的世世代代用同樣的智慧、尊嚴和從容身段展望下一個50年。

Q：成果絕對有關係。在你的工作中，能證明成果優異的最重要部分是什麼？

信任。我認為我們做到成功，都是因為人們信任我們的成果和方法，而且與領導階層取得根本上的共鳴。這樣的成果最有意思的部分在於我們的客戶都得到一個共同結論，那就是彼此尊重的關係和智識在哪裡，互相倚賴的工作和思考延伸便會在那裡。

Q：你怎麼處理設計流程中未經架構的部分？

設計之間的銜接通常來自於非線性路徑、以及邏輯性的進展。受過線性思考訓練的人會在不確定的東西上受挫，企業的領導力必須先認知有這項人性自我顛覆的挑戰。我們曾經遇過一位工程見長、訓練有素、思考縝密的客戶，他很能處理複雜的流程、獨立帶領大型團隊自主發展並且帶動他們透過正規操作成功達標。但他最大的挑戰在無法處於一個不斷進行非線性操作的環境中，他告訴我們他沒辦法與我們共處一室，因為這個思辨的過程對他來說太多干擾。

工作關係必須公開且透明，流程中必須有精細定義和確定性，以利一但新的考量出現，能夠辨識在何時讓調整和轉移發生。定義和確定性（Definition + Clarity）源自於直覺和經驗，而且往往是非線性思考得來。因此探求新事物時一定要先有心理安全感。對於流程和目標的根本上信任絕對有必要，對於創意文化的必備工具則是持續的學習和拓展。

Q：這是企業普遍都理解的事情嗎？

看情況可能各有不同。我注意到有家企管學院（歐洲工商管理學院INSEAD）開設了一套出色的相關課程，以及世界上最傑出的設計學院之一（藝術中心設計學院）也開辦了豐富的學術交流課程，將企業思維注入設計之中，讓設計師學習更多企業管理相關的內容。許多世界頂尖商學院如歐洲工商管理學院、哈佛大學、鹿特丹大學等等，都比以往更認真看待設計領域的重要性。

Q：企業對於創意團隊無作為的接受度如何？

你要如何量化無作為的風險？相對於有效管理原本很難控制的非線性操作的事，一般企業比較依賴低風險的線性操作方式。幾乎所有行業都感受到新創公司和採用新科技的龐大壓力，即便是最保守的產業也遭逢嚴峻挑戰。以金融服務業來說，金融科技在許多層面對傳統銀行強勢壓境，如改善服務品質、使用便利性、忠誠度和企業倡議等等。新創公司向來敏銳且快速，但傳統公司仍然可以匹敵，如果你願意把慣常作風從老舊的內部觀點轉為注重消費者的體驗。

由新加坡的例子來看，很多事情並非一開始就顯而易見，但絕對是至關重要的事，從新加坡建國以來，前總理李光耀即指示每年全國種植數以萬計的樹木，以確保未來成為一個宜居城市。作為一位設計的領袖人物，新加坡前總理李光耀當時也許不知道哪個方案是正確的，但他感覺得出來哪些是不該做的。

Q：設計服務採購這套舊方法已經沒前途了嗎？

北美許多指標性企業不斷努力想追上蘋果公司以及跟進新興的設計經濟，採購流程是其中一部分的問題來源，採用工業時代為設備採購零件的方式來購入設計服務的想法已經過時了。

透過計分決選採購服務方式來收購創意團隊，顯示了對建立創意團隊缺乏了解，非常不利於今日成功的競爭，這完全是另外一個歷史悠久的系統被打亂的實例。很多公司會採取內部自組創意團隊，或者尋求與有長期夥伴關係的創意顧問合作來打造引人注目的品牌體驗，這些人員配置是目前最有力的工具，或者說最能夠讓人理解的作法。然而能夠成功執行策略所需的知識深度卻不易從舊式模型中取得，最優秀和最耀眼的創意人才無法在舊式的採購系統長久工作，頂尖人才不會在這種把設計價值當作商品的環境裡工作，因為真正的企業價值在此沒辦法被理解。缺少對設計價值的知識即是問題的核心。

當設計只被理解為外觀和感覺，如同被縮減過篩選流程的選美比賽。用競圖或比賽方式對創意作品走馬看花也僅僅讓你遇見和吸引到想進入高層的人才。這就像是試圖籌組一個夢幻團隊，期待他們才華與資歷兼備，最強的隊伍都想要一等一的運動員，還希望他們彼此合作無間。

蘋果公司和其他指標性企業，都在從組織內籌建設計團隊獲得更多競爭優勢，這套**「成功學」**來自把各個有經驗的設計領導人才分派出去，以培育出能夠吸引並且留得住頂尖設計師的環境。適者生存的條件下，最好的公司將會最了解創意的組合要件，其餘的人只會顯得更弱。

成功學〔Success〕

我想這裡Tim想指出的重點在於「設計」來自創意與創新，必須把這個基因深植在組織中。始能讓所有功能、所有單位組織和所有團隊都有一個年度的創意與創新挑戰要去努力實現。讓我想到參訪線上支付系統PayPal公司的創新中心時，他們展示了未來市場的樣子，其中一個就是PayPal要求公司內的每個團隊（如金融行銷、採購甚至創意團隊本身）都必須為自己訂立每年的創新績效作為年度目標設定的流程之一。

Q：你已經證明了成功的特質有哪些，但是你會為其他人指出特別要注意的地方嗎？

發展一套設計智商（Design IQ）：美好的設計會創造價值，企業必須要能鑑別一個具創造力和成功設計團隊的參與度，意思是說你要挑戰市場上的酬金模式，很多設計主導的公司為了維持創意團隊的領導力，付出高出市場一般行情的代價招攬並拉攏頂尖人才，這是傳統顧問公司難以與之競爭的，在收購設計部門之前必須考慮的是，相比在企業中原本的設計部門的關係為何。基本上以設計為主導的企業必須在市場上證明其價值，他們用過去逐次計費的老方法來做為創意團隊的投入，勢必得作出改變了。

棕櫚島基地（Drop Zone）阿拉伯聯合大公國杜拜，2014年。

Beware of Best Practices

對最佳典範的警覺

絕大多數企業會關注同行作法來參考執行，
我們則是關注同行作法中哪些不要碰，你應該不常從顧問公司聽到這種論調。

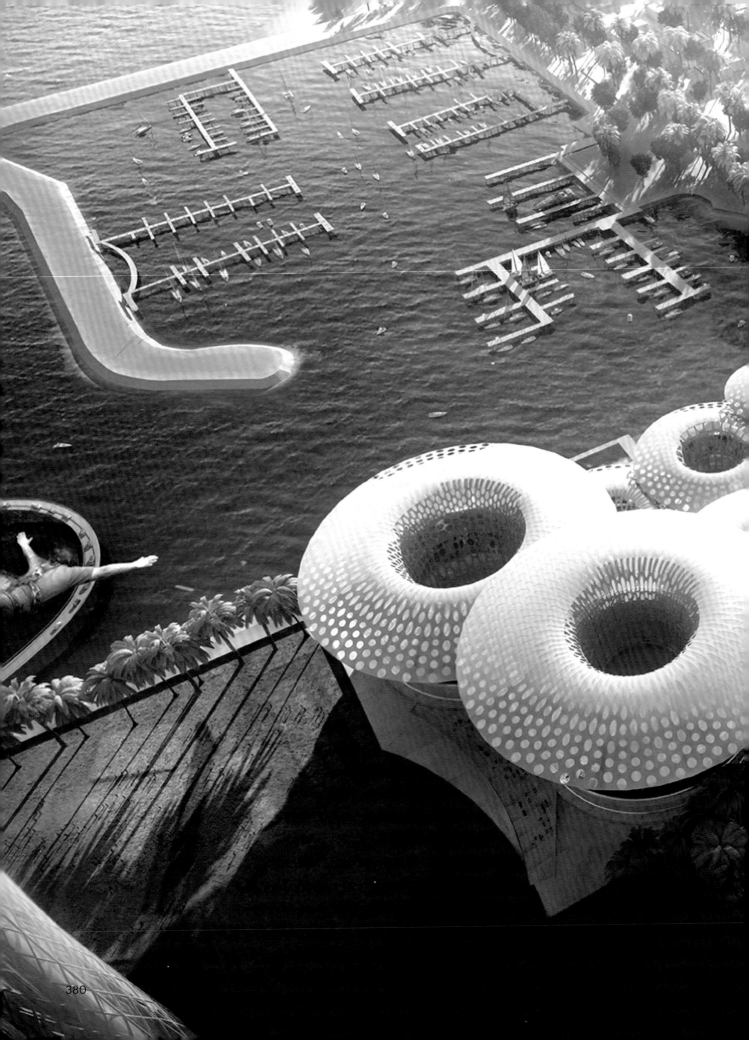

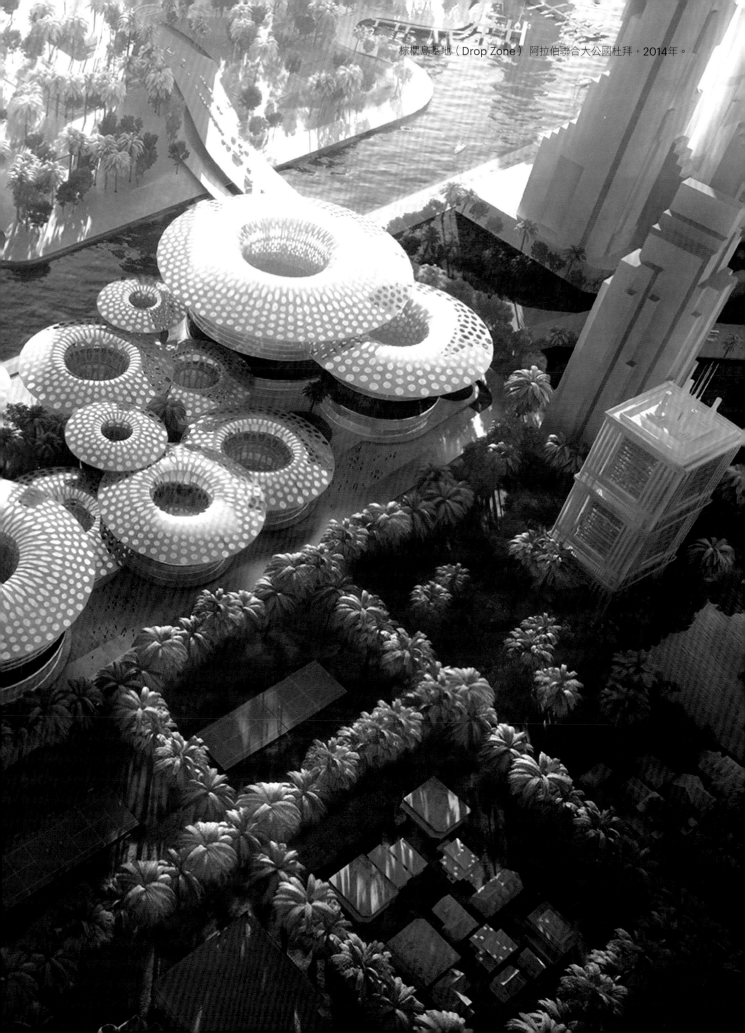
棕櫚島基地（Drop Zone）阿拉伯聯合大公國杜拜，2014年。

棕櫚島基地（Drop Zone）阿拉伯聯合大公國杜拜，2014年。

棕櫚島基地（Drop Zone）阿拉伯聯合大公國杜拜，2014年。

聯合酒食集（Union Larder）美國舊金山，2014年。

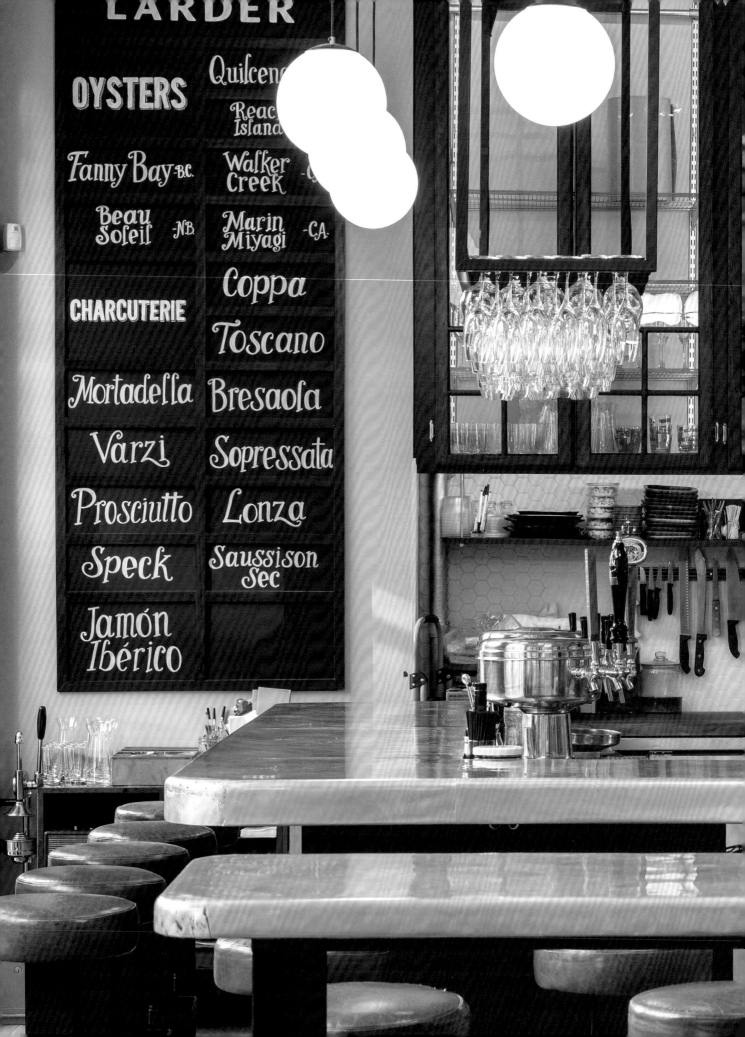

聯合酒食集（Union Larder）美國舊金山，2014年。

奧斯陸國家美術館，挪威奧斯陸，2009年。

奧斯陸國家美術館，挪威奧斯陸，2009年。

奧斯陸國家美術館，挪威奧斯陸，2009年。

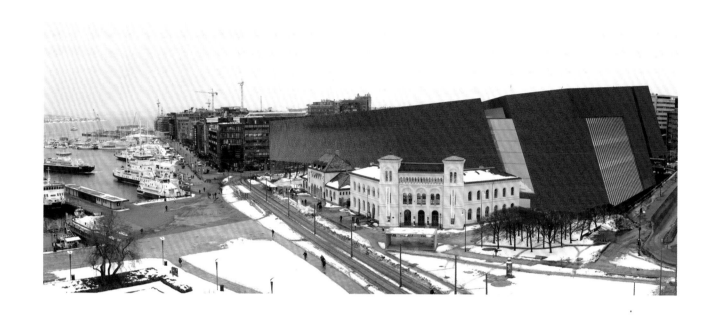

奧斯陸國家美術館，挪威奧斯陸，2009年。

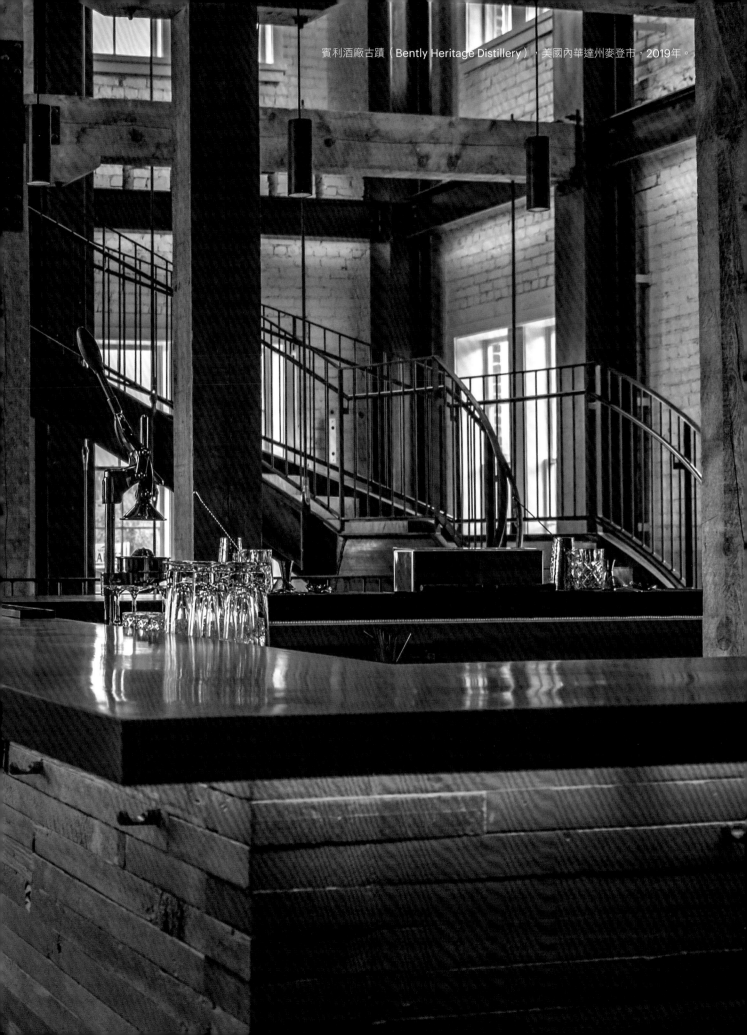

賓利酒廠古蹟（Bently Heritage Distillery），美國內華達州麥登市，2019年。

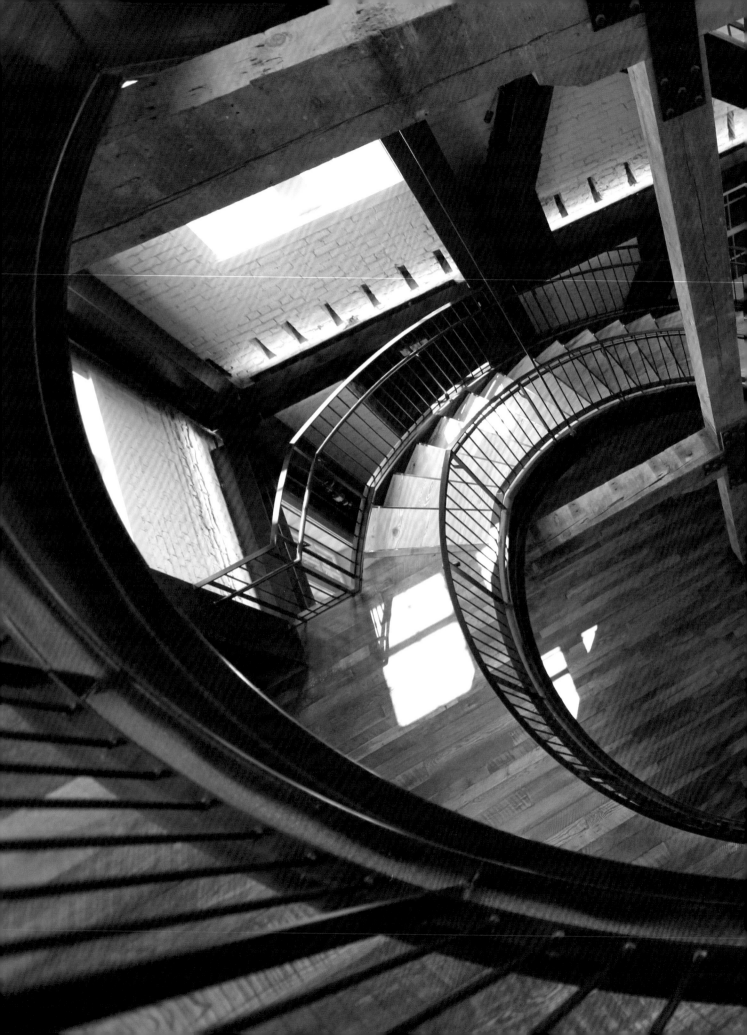

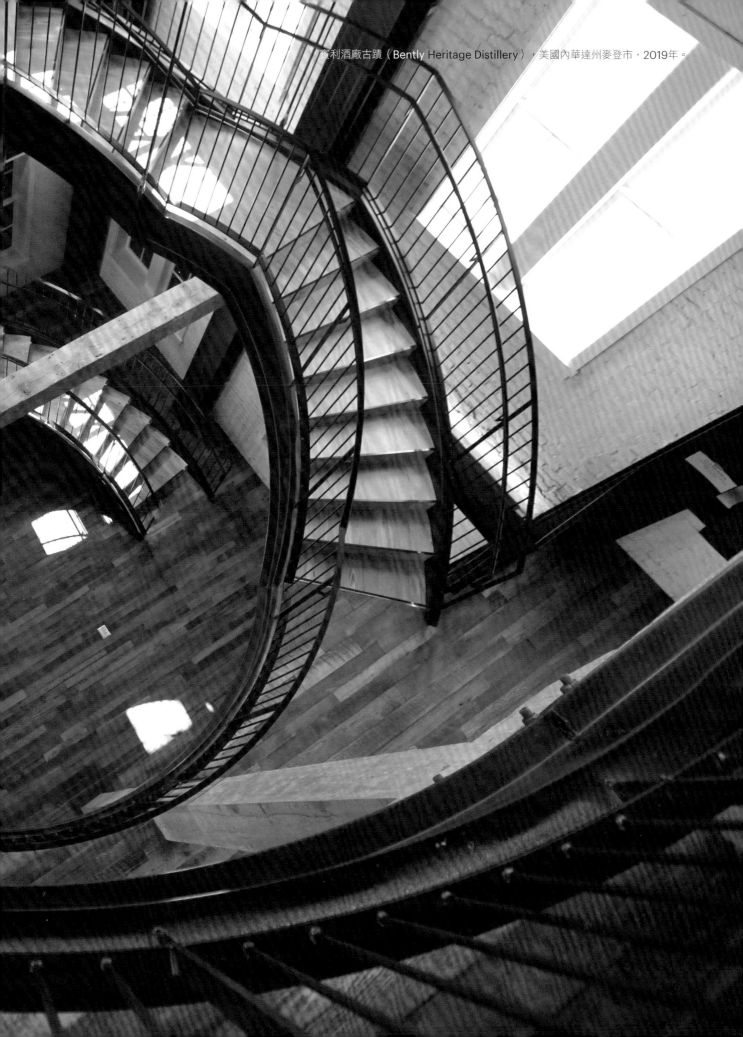

賓利酒廠古蹟（Bently Heritage Distillery），美國內華達州麥登市，2019年。

餐具組（Lissa Flatware），Dansk出品，1994年。

Q：你提到要對「最佳典範」保持警覺，這是什麼意思？

在操作效率上向同行或競爭者看齊是一般企業的常態，但如果在界定你自己的消費者體驗上還是看齊它們就會十分危險，同質性的競爭將導致平價化，平價化最終會成為商品一般化。想要讓商品一般化，最好的方法就是去追隨你的競爭者的腳步，想讓你的競爭者成為市場領袖，最好的方法就是你成為一名追隨者。

原創性會增加價值，在人類經驗裡，讓人覺得特出並在情感層面深深連結的情況，往往比理性層面的東西更為強烈，最佳典範比較像是把所有人事物都變成大同小異的一般化商品。

從根本上來看，對「最佳典範」的依賴是一項倒行逆施的主張，僅憑藉著對既有實務的寄託或當作仿效對象，這裡的主要問題在於沒考慮到全新解決方案和不同以往的情況。這件事告訴我們什麼？很多公司認為他們在打造具有強烈差異化商品上陷入困境，但我看到更多的問題出自這些公司採取**「最佳典範」**來發展商品，彼此之間的互相模仿的同時，也降低了所要傳達的基本價值，於是最佳典範很容易變成一種勉強支撐的依賴，經過研究成為建議解法卻反而是企業面臨競爭的挑戰中真正的問題所在，而這時候也是創意最有競爭優勢的時機。

最佳典範〔**Best practices**〕

我一直想到這段話：「答案會抹煞原來的提問」，這段話對我來說幾乎就是「最佳典範」代表了一個針對某個問題的答案，因而導致了人不再進一步思考，然後新點子和創意被抹煞殆盡，即便不算完全消失，最初的提問也將會逐漸被遺忘。要先瞭解社交防衛會造成領導者指示這類停止思考的動能，多半來自於對不知道怎麼做所帶來的不安焦慮而急著找到捷徑，因此匆忙地採用最佳典範；這個情況下，為了減輕因為不確定而造成的焦慮才用上最佳典範，後果則是最多做到次等程度，或者直接破壞了價值。可以把最佳典範當作一支社交防衛的拐杖，一支拐杖在某些特定情況下是必要的存在，但其風險則是避開了重要的提問，因而成為社交防衛。比起被當作臨時救援，實則為了更大的目標而努力遵循最佳典範讓執行團隊擺脫「不知道怎麼做」的焦慮。由此可見，最佳典範是怎麼活生生的謀殺了最初的問題、也扼殺了創意展現。赫爾・葛瑞格森於《創意提問力》書中提出另一種做法對應倉促施行最佳典範，他鼓勵領導階層提出更多好問題，避免受到快速解答的誘惑，這通常被默認是最佳典範的基礎。

Q：最佳典範已無法成為有心在市場競爭的企業的解決方案嗎？

一般操作是可行的，對於想做出差異化的企業會是一場災難。如果剛剛進入產業也許還好，試圖了解你的對手們在業內做些什麼，若只是想仿效他們在終端用戶體驗上的觀點則將限制新入行公司的潛力。很多公司行號對於用同一套方法提供一樣的東西變得警覺，競爭的差異通常可以用低成本提案來做。市場的新進者用降低成本的方式當然最輕鬆，但卻錯失了發揮可能讓公司不同凡響的全新潛能和機會。

讓人們跳出參考框架思考可能會極度困難，我們自己的經驗裡，慣於仿效競爭對手的公司往往也在侵蝕自己的差異化價值，因而弱化了自己在市場上的競爭力。

Q：企業界看起來已表達對於設計重新整頓的濃厚興趣，你認為是什麼帶動了風潮？

是彼此競爭。競爭帶來的威脅有很多面向，適應和調整的能力是生存本事，幾乎所有物種都一樣，所以做生意也不例外。適應和調整無論對個人或團體都已經是個難題，既存的架構和功能模組讓它難上加難，但有趣的是看到很多公司想要奮力跟上改變率，反而開始瞭解並認知到策略設計的價值，事實上快速的變動讓人們調整自己到最佳狀態以面對改變，而他們也可能成為策略設計師。

設計本身的定義就是去改變，在一個充滿變數、大刀闊斧轉型的環境中，若企業懂得如何和創意團隊共事，創意將會帶來可觀的價值，最有競爭力的公司都擁有高效能的創意團隊為企業內部做整合。

Q：有哪些品牌的實際案例可以說明中國和美國有著截然不同的差異化觀點？

在中國，科技這塊非常有趣，因為像小米集團如同邪教般橫空出世的公司們都立基在「想法」之上，「想法」讓這些小蝦米公司以實力對拼資本雄厚的大鯨魚如華為集團。

華為集團在中國的科技領域耕耘已久，橫跨相關產業多年但直到最近才開始打造品牌想要與人群連結。他們的技術實力非常強、資金滿載、也獲得政府支持，事實上，也常見從傳統製造業背景試圖轉型為耀眼的品牌過程中的困難重重，像小米這樣的公司能取得優勢是因為公司立基於能夠為人們做些什麼，而非他們可以製造出什麼技術。

他們瞭解小型廠商資本有限所以用了現金貼補的策略，同樣的方式當年戴爾電腦（Dell）和諾基亞（Nokia）也用過，成功逼走同產業內的小型競爭對手（蘋果也是當時的小朋友之一）。這般考驗不只針對新廠商或新興公司，特別是一些在業界已有聲譽的老牌企業。三星電子（Samsung）內部遲遲無法決定放手做品牌還是製造商，他們一直引以為傲的是有能力讓製造系統因為下一個新產品的需求而可以快速轉換，他的主要競爭優勢來自於推出比其他人更快速、更低價的仿效品。這裡的風險，當然就是商品一般化。

Q：有哪些是「設計領導力」的成功案例？

一般都認為成功的大企業才能證明設計領導力，其實不然，設計領導力也可以應用在政府機關或其他形態的組織上。新加坡是一個世界級的城市規模國家，具有國際商業樞紐、金融中心的關鍵地位，讓很多國家羨慕不已，對新加坡成就斐然的讚譽來自全球各地領袖，很多國家不分大小都以新加坡作為最佳楷模和創新參考，但我相信新加坡也是一個設計上的成功案例。新加坡建國50多年來，已經證明了他們的崛起實質上運用了優異而卓絕不群的方式克服重重挑戰，從概念到執行，這個國家的方方面面似乎都經過一番縝密和訓練有素的流程逐步打造而成，所有設計都是針對國家最佳利益之下提供人民更多幸福而做，新加坡若是沒有設計領導力、沒有第一任總理李光耀先生的獨到設計素質和眼光，絕對無法達到今日的成就。

對我來說，卓越領袖人物必須將正向人類貢獻永存於心。我們為蘋果公司、維珍航空等等創新企業做設計，我們見證設計以如此巨大的能量改變人們的生活。當我想到設計領導力展現的神級人物，我必須將新加坡前總理李光耀先生置頂於名單最前端。

Q：政府機關是否也有機會從創意流程中獲益？

創新是指當人們懷抱遠見並將之轉化為更美好的生活。李光耀前總理，一般人只知道他身為政治領袖以及新加坡國父，但他示範的一切都反映出卓越設計流程上的最佳表現：對問題的創意解法、原創性、同理心、聚焦和熱忱。其高瞻遠矚上行下效，把挑戰轉化為全新的實現，設計思考只是一個開端，但也唯有設計能促使真正的改革，世界上最優秀的商業先驅也具有同樣的特質，這對於打造繁盛的新加坡至關重要。

Q：有什麼獨特的部分可以說明新加坡這個品牌的領導力？

設計的特質。很多關於新加坡的成功事蹟都已經被詳實紀錄下來，不過我會轉換角度來看，從他們透過設計和創新來打造一個偉大國家的願景。我們和賈伯斯的合作經驗棒極了，它提供了一些洞見，是這位狠角色對自己打造的每一樣東西重新審度後的東西：如何進行設計、如何領導、如何建立成功模式。他會透過設計和製造的動作找到聚焦——無論是硬體、軟體或零售計畫——全部環繞在與人們相關這件事：把對投資的回報的思維，轉換為對體驗的回報。李光耀前總理也具備我從與賈伯斯共事中感受到的同樣特質。李光耀前總理在面臨諸多讓整個國家上下動盪的挑戰時，重新定義了經濟和社會的轉型，這一切都深深影響了數百萬人的生活。

出色的設計領袖處理複雜事物時，他們會找出周圍最可能符合內涵的方案、打造處境之中能連結人群活動和環境的辦法。打從新加坡建國以來，這個位處東南亞的小國家一直要迎戰各種波折考驗，從保護自己免於當地和國際的威脅，到清楚知道建立一個多元文化和種族背景截然不同的族群混合家園其中的細微差異，新加坡應該是地球上最多元、但犯罪和種族衝突發生率最低的國家。

Q：各種形式的領袖人物為了要成功，一定得緊緊擁抱創意？

由設計出發的領導力一定要處理好「**理性與感性的輸出**」。

理性與感性的輸出〔Rational and emotional outcomes〕
這個觀點指的是理性層面與我們智識上的了解有關，感性層面則是當我們經歷了某種設計體驗在心靈、感受、情緒層面引起的深刻共鳴（請參考丹尼爾‧康納曼2011年出版著作《快思慢想》），一旦智識、理性層面以及感性層面在我們身上一起產生共鳴，將在頭腦與心靈之間形成連結，進而即刻促使了願意承諾、全心投入和一種歸屬感。

以政治這種眾人之事來說沒錯，但領導力之中還有兩種輸出方式，遇事能夠兼顧理性和感性層面的思考流程是一種獨特的本領，如此敏銳的感知不僅可以帶領人們航向成功的企業目標，更能夠推動有品質的生活成果。

這樣的領導力來自能夠領會和評估內容景況──是否有其增加的必要性，以對更多數的人和活動有益並能獲致成功。新加坡的例子，很多事情並非一開始就清楚明朗，這個國家一直以來都已經通曉了經濟活絡、生活和美並重的設計，而且考量了成為一個宜居城市的各種因素。有一件事情從獨立之初就已經開始，李光耀前總理在全國各地每年種植上萬棵樹木，確保成為一個真正適合居住的城市。和所有真正的領導者並列，李光耀前總理不僅知道哪些方案正確，更能感受到哪些不該做。

Q：你已經界定出一些成功的特質，是否還有哪些要考量的點可以分享給其他人？

「聚焦」對想法的聚焦執行是傳遞願景的基本動作。傑出的設計本質上就在建立相互依存的實踐和夥伴關係，也是蘋果公司掌握的關鍵，新加坡更是透過與掌握深度知識方法和能力的國家維繫具有意義的對話，建立了可持續增進的強而有力國際結盟，此聚焦為了造福桑梓而續進，他們的中產階級旺盛讓國家得以成長和富裕，這一輩更對先驅世代戮力建立開發這個國家也獻上了無比尊崇。

精益求精。表現很重要，強調嚴格造就卓越，始能創造繁景榮世、促進社會安全、教育完善和健康福祉兼備。新加坡有高達六分之一家戶財產總值超過新加坡幣100萬（約台幣2,100萬），儘管收入不平等的狀況依然存在，整體趨勢無論成長率或價值上，仍讓許多國家欣羨不已。

還有「通力合作」。卓越設計的領導者與優秀人才齊心合力，打造多元化的團隊，融合不同社群和專業，他們了解這是架構一個健康生態的根基。他們打造涵蓋各領域專業人才的團隊，每個人都投射了對最優質產品的期盼並貢獻自我給領導者所訂下的願景。新加坡所建構的領導力還包括付給公務人員的薪水一概比照私人企業甚至更好，實行清廉行政阻擋貪污收賄，這一直是其他鄰國難以望其項背的。領導者從有經驗的產業中學得平衡的智慧來做謀劃，新一代具有年輕活力的領導人才也從全國被拔擢出來。

最後是「分享解決方案」。新加坡挺身而出作為其他國家擘畫宜居城市方案的借鏡，藉由向全球分享理念、建立多元族群結合自身和國家最佳利益的觀點上共享平等機會的文化，新加坡花了很多心力在延續學習與對話的方法上。

Q：其他國家是否能夠把這個方式當作一個範例？

很多國家都向新加坡取經並且獲得不錯的成果。這個世界一直在變化，解決困難問題的方法也將會是成功的關鍵，一個企業或者一個國家若能以有意識的設計人口組成，那將會非常具有競爭優勢。今日新加坡所產出的解決方案，並不一定能應付明日的挑戰，但這些李光耀前總理交棒給下一代的設計特質將是他最偉大的功績。這些設計特質將會讓未來世代用同樣的智慧、尊嚴、和從容身段面對接下來的50年。

Q：讓你為「回歸體驗」（Return on Experience）做一個總結，你會怎麼敘述它可以和這個商業世界不謀而合？

企業爭相創造價值，但生意成功必須仰賴成功的價值創造，價值創造是一項為了打造人們會採用的體驗而誕生。成功的人類成果（human outcomes）。絕佳的體驗是一件與人相關的事、並且用與人相關的方法執行。想要加入競爭，企業必須先瞭解他們和人們的關係，才能發揮出最大潛力，企業能夠成功傳達這件事便能取得競爭優勢，成功取得競爭優勢也是創造體驗得來的回報（Return on Experience）。

Q：當你觀察工作本身及其造就的影響力，是什麼推動你繼續向前？

我們可以參與對話，並有機會留下些什麼。

Eight Inc.，舊金山，2011年。

Acknowledgments
附錄

我想感謝許多人，本書歸功於他們，尤其曾經在 **Eight Inc.** 社群裡共同歷經艱辛過程的每一位成員，每一位都貢獻了他們的創意、思想和長才，並留下深刻的影響，成就了 **Eight Inc.** 的一部分。每一位都在推展設計流程中增加了一份助力，這本書希望能獻給所有精采出奇的個人與他們的家人們。

Vasco Agnoli, Kambiz Ahmadi, Sherief Ahmed, Alexandra Almaral, Amelia Altavena, Luke Altenau, Erik Anderson, Katherine Apfelstadt, Angel Araujo, Ini Archibong, Jonathan Arena, Mateo Atti, Andrew Au, Philip Bailey, Sheldon Baker, Chino Balagtas, Paami Barnett, Nic Bauer, Alex Bautista, Leonie Beck, Hermann Behrens, Pete Bell, Karina Benloucif, David Benton, Alan Best, Hitasha Bhatia, Selenne Bishop, Nikolai Blackie, Neshemah Blackwell, Dave Blendis, Carrie Bobo, Nuri Boler, Julian Boxenbaum, Teresa Boydon, Kristen Braasch, Richard Brace, Alex Bradley, Robert Bradsby, Jon Bruni, Emily Brooks, William Bryant, Jade Burns, Noah Campeau, Teresa Campos, Brett Cattani, Rebecca Caution, Jacqueline Cavalieri, Jane Cee, Ricardo Cepeda, Elliot Charles, Lisa Charron, Veronica Cheann, Eddison Chen, Cherry Chen, Linao Chen, Yun Huaa Chen, Michelle Cheng, Olivier Chételat, Joanna Cheung, Peter Chew, Euna Chi, Vivien Chin, Grace Chou, Selig Chow, Jasmine Chung, Hilary Clark, Timothy Clark, Bryan Collins, Zhao Conglong, Brandon Cook, Laura-Louise Cottle, Patrick Cox, Brian Cutler, Philip Czapla, Scott Davis, Alexandra De Gedeon, Nick Der, Craig Dimond, Christopher Dobson, Ashley Dominguez, Wong Mei Yuen Dora, Wendy Dorrel, Lamine Drame, Siyao Du, Andrew Duffus, Loana Dumitrescu, Adam Eastburn, Alina Eberly, Joshua Echevarria, Christopher Egervary, Heiner Eibel, Michael Ely, Mary Emerson, Rein Estigoy, Julie Faris, Alessio Fasciolo, Casey Feeney, Reed Fehr, Marvin Fernandes, Robert Findlay, Eleanor Flanders, Ploipailin Flynn, Jiantong Gao, Alicia Garcia, Mat Giles, Daniel Gittleman, Luke Godward, Rhonda Goyke, Matt Goyke, Ingrid Graff-Cailleaud, Ziyi Guo, Shreya Gupta, Andre Ha, Pierre Habib, Emily Hake, Jethro Hale, Erin Haney, Nazma Haque, Kira Hassert, Bella Hayes, Celine Hayman, Hannah Hayman, Brandie Heinel, Andrew Heirons, David Herman, Marc Hibos, Tamara Hill-Berndt, Gideon Hillman, Yuko Hiroi, Mathew Hollingsworth, Fred Holt, Melissa Hon, James Hood, Kristy Hsu, Po-Jui Huang, Aditya Hukama, Alex Hulme, David Hunter, Nick Hussain, Eugene Hwang, David Hwang, Rebecca Iguchi, Chie Ikeda, Bojana Ilievski, Neslihan Isik, Leyla Jalilie, Kimberli Jensen, Sandhya Jethnani, Helen Jewitt, Chum Jiaxin, Sarah Johnson, Jessica Judge, Matt Judge, Ryoji Karube, Julie Keiner, Leon Kerpel, Tiffany-Jade Kelly, Abdul Basit Khan, Kaidi Kikas, Roy Kim, Ji-In Kim, Louise King, Heather King, Peter Kirby, Julia Klotz, Caty Kobe, Leigh Anne Kobe, Jil Kobe, Madeline Kobe, Mathew Kobe, Jaroslaw Komuda, Erik Kramer, Daniel Krivens, Darko Krstevski, Edmond Kuan, Hans Ladegaard, Lea Lagasse, Anita Lai, Brent Lambert, Lisa Lamont, Georges Lane, Jeff Lashins, Andrew Lauck, Ruby Lawrence, Doo Ho

Lee, Lauren Lee, Michelle Lee, Jane Lee, Stella Lee, Jon Levenson, Mengyu Li, Shirley Li, Celina Li, Min Liang, Evan Liao, Steve Lidbury, Conrad Lim, Chia-Ying Lin, Joseph Lin, Alan Lin, Wong Wan Ling, Michael Lisboa, Samuel Lising, Mark Little, Gideon Littman, Kaidi Liu, Russell Lloyd, Ashleigh Louison, Sara Lu, Betty Lui, Yan Ma, Euan MacLennan, Daniela Madina-Mate, Jed Maiden, Andrea Mairui, Ashlee Major-Moss, Kirk Malanchuk, Alexander Maly, Mark Mancuso, Stacey Mar, Karen Mar, Martie Martinez, Robert Mathewson, Charlie McBride, Rob McIntosh, Matthew McNerney, Cecilia Mei, David Meisenzhal, Richa Menke, Audrey Miller, Samuel Miller, Gordon Millichap, Hector Moll-Carrillo, Jose Monteiro, Alison More, Jacob More, Stacie Morrow, Frankie Morton, Colleen Mote, James Mulligan, Shivangi Narke, Steven Nebel, Kerstin Neurohr, Ian Nicholson, Amanda Nielson, Joe Nobles, Markus Nonn, Wilhelm Oehl, Mandy Oeni, Sunny Oh, Manuel Oh, Sun Duck Oh, Scott Oliver, Derrick Ong, Katherine Ong, Doreen Ong, Jared Otake, Mihoko Ouchi, David Owen, William Paluch, Jaxe Pan, Stella Papadopoulos, Soo Youn Park, Dylan Parry, Niels Paulus, Emily Pavling, Gavin Pearce, Kerry Penalver, Jasmine Peterhans, Joshua Philippe, Vinh Pho, Paolo Poliedri, Tudor Prisacariu, Henry Proudlove, Isabella Purvis, Rob Pybus, Laura Pye, Julien Queyrane, Olaf Quoohs, Alan Ramsey, Francis Real, Sean Rees, Joseph Reihl, Anna Relova, Anna Richell, Kristin Ring, Andrea Rocha, Jamie Rogers, Gretchen Romano, Louise Rowley, Daniel Sabat, Shabbar Sagarwala, Asha Saiyd, Adam Sakia, Evelyn Troden Santiago, Evelina Sausina, Claudia Schaller, Mario Schellingerhout, Christine Schneider, George Schon, Eric Scott, Ang Teck Seng, Jean A. Servaas, Mayumi Seto, Troy Shelton, Vera Shur, Jonathan P. Siegel, Emily Silet, Scott Smardo, Francis Smith, Calvin Soh, Sung Bae Son, Rupinder Sond, Fran Soper, Dan Sowten, Janice Stainton, Davis Stams, Cara Starke, Zoe Stavrou, Craig Stewart, Jeff Strasser, William Strobel, Brian Studak, George Such, Alexandra Suffield, Nicole Sun, Mahadevan Supaya, Dominic Symons, Laura Szu-Tu, Iso Takesawa, Cherie Tallett, Mikki Tam, William Tammen, Alexander Tan, Kelly Tan, Ayako Tanaka, Olivia Tang, Jintana Tantinirundr, Daniel Chong Joh Tar, Ryan Tate, Lucinda Tay, Kong Yee Teng, Massimiliano Terio, Simon Thai, Lam Sook Theng, Antonieta Trabassas, Gabriel Trujilo, Miwa Tsurusaki, Joanne Tucker, Melanie Turner, Enric Turull, Genry Umali, Patrick Edison Uy, Yana Vainshtok, Elyna Vijay, Dante Vinciguerra, Wolfgang Voegtli, Khuyen Vu, Allison Wachtel, Man Lai Wan, Prangmat Wanapinyosak, Luke Ward, George Waters, Alison Weill, Allison Weiner, Stephen Wells, Erik West, Jenny West, Dan Westwood, Sophie Widjaja, Harriet Williams, Brooke Williams, Roxanne Wilson, Yoana Wiman, Viviane Winkler, Angelo Wisco, Angela Wong, Stephanie Wong, Martin Woreczek, Serenay Yilmaz, Jie Siang Yong, Sarah Yoo, Cameron Youds, Chu Yuet, Kong Yuzhou, Jingxuan Zhang, Tracy Zhou, Qing Zhou, Yanjie Zhou, and Lisa Zhu.

And special thanks to Cherie, Lynn and Dylan who without their dedication this book would not have been possible.

設計永遠無法憑空完成，感謝許許多多不同凡響的贊助人、客戶、朋友和同事們。

Mona Abadir-Applegate, Marwan Abedin, Teresa Abenoja, Rony Abovitz, Maurice Action, Yuki Adachi, Steph Adams, Bruce "Albi" Albinson, Sandra Soto Alfaro, Olga Alter, Neil Ambler, Sig Anderson, Jake Anderson, Anthony Ang, Chris Angerame, Sydney Applegate, Thomas Applegate, Eijii Araki, Edwin Archy, Robert Arko, Aloysius Arlando, Jennifer Armstrong, Hiroki Asai, Andrew Ashman, Susan Avarde, Darren Baird, Richard Baker, Federico Barbieri, Bill Barnett, Kit Baron, Michael Barry, Dr. Swan Gin Beh, Yves Behar, Christopher Bently, Charles Best, Hakan Binbasgil, Wic Bhanubandh, Dinesh Bhatia, Dave Billmaier, Abdulla Mohammed Bin Habtoor, Katie Bisbee, Brad Bissell, Sylvia Bistrong, Peter Bithos, David Black, George Blankenship, Jerry Blanton, Bob Bobbera, Cesar Bocanegra, Nikolai Bogdanovic, Jeremy Bogen, Alessandro Bogliolo, Peter Bohlin, Nikolai Bojic, Moti Booskila, Robert D. Booth, Bob Borchers, Jeremy Borden, Peter Borer, Michael Borosky, Debbi Boughtflower, Doug Boyd, Stephen Brady, Tyler Brager, Sir Richard Branson, Mark Breitenberg, Chris Briers, Tim Brown, Lucas Bruggermann, Dena Brumpton, Bob Brunner, Christian D Bruun, Dr. Lorne Buchman, Darrin Buckley, Chalaluck Bunnag, Bruce Burdick, Anne Burdick, Busy Burr, Pascal Cagni, Lyn Calim, Joe Caliro, Susanne Calkins, Cory Lynn Calter, Greg Caputo, Olivier Carnohan, Olivia Carnohan, Jeremy Cavendish, Diana Cawley, Jeffrey Cha, Don Chadwick, Suanne Chan, Bill Chang, Bobby Change, Chakrit Chanrungsakul, Khaled Chatila, Tim Chen, Patrick Chia, Gary Chock, Joseph Chong,Yeo Piah Choo, Vinson Chua, David Claire, Lee Clow, David Comfort, Robert Comstock, Shawmut Design and Construction, Tim Cook, Dee Cooper, Karen Cooper, James Coppack, Panasonic Digital Communications Corporation, The Nomura Corporation, Paolo Dalla Corte, Justin Counts, Philip Course, Chris Cowert, Matthew Crabbe, Daisy Cresswell, Christopher Cribb, Cliff Crosbie, Ernest Cu, Emmanuel Daniel, Basil Darwish, Mike Dauberman, Julie David, Jeff David, Robert C. Davidson Jr., Professor Gavin Davis, David Day, Mariana Zobel de Ayala, Viran De Silva, Roel de Vries, Bill Delaney, Daniel DeLong, Markus Diebel, Suzan Sabanci Dincer, Sean Divine, Jeff Doan, Sue Doell, Tom Dolan, PJ Doland, Casey Drake, Andy Dreyfus, Matthew Driver, Ge Drossaet, Ivan Dubovsky, Nicole Dummett, Tim Duncan, Will East, Gaylord Eckles, Landon Eckles, Andrea Koerselman Edmunds, Gary Edstein, Adam Edwards, Erich Christian Elkins, Kohei Eguchi, Darrelle Eng, John Ermatinger, Jay J. Esopenko, Fabio Fontainha, Brian Fairben, Marcus

Fairs, Tan Family, Francis Farrow, Yogesh Farswani, Tabiatha Faust-Singer, John Felicetti, Ellie Fernandes, Michael Fernbacher, Joe Ferry, Ben Finane, Michael Fisher, Henning Flaig, Eugene Fluery, Stephen K.K. Fong, Fabio Fontainha, Nicholas Foo, Michael Foong, Rosanna Fores, Gerhard Fourie, Zac Fried, Rudolf Frieling, Dale Frost, Jackie Fugere, Omar Al Futtaim, John Gagnier, Philippe Galtié, David Garcia, Courtnie Gastinel, Herbert Gee, Ali Ghanbarian, Fadi Ghandour, Carlos Ghosn, Chaz Giles, Beh Swan Gin, Christoph Goebel, Gordon Goff, Brad Goodall, Srini Gopalan, Garrett Gourlay, Margaret Grade, Nancy Green, Tim Greenhalgh, Elliott Grimshaw, William T. Bill Gross, Harrison Grundy, Robbie Habib, Colleen Haesler, Abdallah Hageali, Saeed Mohammad Ali Mohammad Al Hajeri, Koichi Hara, Dennis Hardcastle, Martin Hargreaves, Amran Hassan, Bob Hasse, Karl Heizelman, Julian Hemming, Lee Seow Hiang, Hamaguchi Hideshi, Dan Hill, Elliot Hill, Kit Hinrichs, Adrian Hobt, Chris Holt, Debby Hopkins, Mark Hoplamazian, Skip Horner, Jerrard Hou, Andrew Hoyem, Hosain Hrahman, Stephen Hubner, Jean Hung, Caleb Hunt, Low Cheaw Hwei, Nacasa & Partners Inc., The staff of MS Partner Inc., Isometrix, Jonathan Ive, Jarrod Jablonski, Bassam Jabry, Anuj Jain, Alexander Jarvis, Ameer Jumabhoy, Amanda Jenkins, Antony Jenkins, Steven P. Jobs, Steve Jobs, Ron Johnson, Alice Jones, Lei Jun, Glenn Kaino, Kevin Kaiser, Ceren Kalkan, Max Kantelia, Joanna Kao, Joakim Karske, Christopher Kay, Yazaki Kazuhiko, Neil Kee, Laura Keenan, Shireen El Khatib, Roy Kim, Peter Kirby, Paul Klass, Fritha Knudsen, Yumi Kobayashi, Miyamoto Koichi, Susy Korb, Richard Koshalek, Warren Krawchuk, Gregory Kraff, Reed Krakoff, Richard J. Kramer, Dick Kramlich, Pamela Kramlich, Richa Kung, Richard and Vicki Küng, Suhail Kurban, Kevin Kuroiwat, Agnes Kwek, Karen Kwek, Neeta Lachmandas, George Laine, Evon Lam, John and Tracy Lamond, Cathy Lapuz, Sara Larsen, Francesco Lagutaine, Jonathan Larson, Edwin Lee, Dale Lee, Chevlin Lee, Chan Fong Leng, Steve Leonard, Ryan Leslie, Victor Li, Cristina Lily, Augustine Lim, Yvonne Lim, Gabriel Lim, Jeremy Lim, Dinal Limbachia, James Linsley, Michael Lints, Stefan Liske, Leon Liu, Eva Liu, Chia Kee Lock, Karla Losen, Cheaw Hwei Low, Neal Luke, Peter Madden, Michael Maharam, Craig Makino, Dubai Crown Prince Sheikh Hamdan bin Mohammed bin Rashid Al Maktoum, Ellen Maloney, Theodora Mantzaris, Gerald Marion, Primo Mariotti, Helal Saeed Al Marri, Darren Marshall, Hiroshi Matsui, Jimbo Masahiko, Takaaki Matsumoto, Carl Coryell-Martin, Bruce Mau, Rebecca McCarty, Josh Mckay, Kevin McSpadden, Clark Melrose, Callistus Chong Teck Meng, Louis Minuto, Jeanie Mitsunaga, Karl Mohan, Sopnendu Mohanty, Marie Moore, Scott Morris, Miwa Murasaki, Prajna Murdaya, Glenn Murphy, Priyanka Nadkarni, Shiro Nakamura, Tan Chin

Nam, Brad Nash, The Nautilus Hyosung Company, Harri Nieminen, Melody Nobis, Rie Nørregaard, Charlotte Nors, Dan and Sean Nowell, Kawin Nualkhair, Elizabeth Nyamayaro, James O'Callaghan, Chris O'Connor, Neil Heslop OBE, Ran Oehl, Deepak Ohri, Colin Okashimo, His Excellency Omar bin Sultan Al Olama, Simon Ong, Cheech Ong, Sasha Orloff, Yusaka Ota, Jong Fa Ou, Alex Ou, Elisa Ours, Ricardo Outi, Peter Overy, Arda Ozel, Chonpreya Pacharaswate, Joel Palix, KK Pan, Raul Parades, Jayesh Parekh, Dan Paris, Thomas Patterson, Raymond Pettitt, The Directors and Staff of the Phillip and Patricia J. Frost Museum of Science, Khoo Ee Ping, Aaron Pocock, Ruth Poh, Bernice Polifka, Tim Power, Tobias Puehse, Nauman Puyarji, Lindsay Pyne, Omar Qureishi, Amy Radin, Aruna Raghavan, Rakhi Rajani, Kimberly Rath, Heather Reisman, Andrew Rettig, Rise, Dan Riccio, Ed Roberts, Ted Root, John Rose, Glenn and Susan Rothman, The RTC Corporation, Christine Ruffley, Dr. Amina Al Rustamani, Natalie Ryan, Makoto Sakaguchi, Mel Salgado, James B. Salter, Dilhan Pillay Sandrasegara, Marwan Al Sarkal, Marc Sasserath, Pauline Sato, Mark Schermers, Ingo Schweder, Norm Schwab, Diego Scotti, Mike Sears, Jeff Semenchuk, Deon Senturk, Gonul Serbest, Jim Seuss, Suresh Shankar, Marwan A. Shehadeh, Xavier Shield, Cindy Silverman, Vijay Sivaraman, Nathan Smith, Andy Smith, Jill Smith, Simon Smith, Travis Smith,

Calvin Soh, Alki Sonitis, Lady Frances Sorrell, Sir John Sorrell, Manuel Sosa, Erik Spiekermann, Peter Spreenberg, Robert Stannard, Michael Stephenson, Frank Steslow, Judy Stokker, Claudio Storelli, Tom Suiter, Michael Sweeney, Dagmara Szulce, Takuya Takei, Anthony Tan, Christian Tan, Danny Tan, Kiat How Tan, Patrina Tan, Hooi Ling Tan, Ivan Tan, Joe Tan, Tharin Tan, Hans-Ulrich Tanner, Tim Tate, Manabu Tatekawa, Scarlet Taylor, Angelita Teo, Jeffrey Tham, Frank Thaler, Charlie Thompson, Alan Threadgold, Titiya Chooto, Susan Towers, Craig Trettau, Jeffrey Trott, Serdar Turan, Lee Turlington, Greg Turpan, Serkan Unal, Giovanni Viterale, Gopal Vittal, Ko Chee Wah, Andy Waldeck, Mark Wee, Holger Weltz, Steve Wilhite, Seve Wilhite, Kejuan Wilkins, Paul Wiste, Anissa Wong, The Management and Craftspeople of Fetzer Architectural Woodworking, Jun Hua Aaron Wong, Jeremy Wright, Winston Wright, Keith Yamashita, Kevin Yeaman, Jacks Yeo, Dr. Swee Choo Yeoh, Rachel Yeong, Maridol D. Ylanan, Atsuko Yoshitsugu, Anupam Yog, Janet Young, Ted Younkin, Scott Yu, Anna Zappettini, Huang Zijuan, Melissa Ziweslin, Kathy Xu 徐新, Du Guoying 杜国楹, Yang Haoyong 杨浩涌, Bin Lin 林斌, Bai Rubing 白如冰, James Zheng 郑捷, Jason Huang 黄峰.

Index
索引

圖片來源

Cover & Back Cover, Globe Live, Manila, 2018.
Photography by Nascasa & Partners.
10, 11, Apple Genius Bar, Bologna, 2011.
Credit: Apple.
12, 13, Apple Store Fifth Avenue, New York, 2006.
Credit: Apple.
14, Apple Store, London, 2006. Credit: Apple.
15, Apple Macworld, San Francisco, 2007.
Credit: Apple.
16, 17, Apple Store Fifth Avenue, New York, 2006.
Credit: Apple.
18–21, Nike Jordan Brand Carmelo Anthony
Installation, New York, 2011. Photography by
SGM Photography.
22, 23, Wolff Olins, New York, 2005.
Credit: Wolff Olins.
26–28, Majid Al Futtaim, Wonderbar, Dubai, 2017.
Image by Eight Inc. Singapore.
36, Newmeyers' States of Being Diagram.
38, Fair Process Diagram. Source: Ludo Van der
Heyden, INSEAD.
46–51, Apple Watch Launch, Cupertino, 2014.
Credit: Apple.
52–53, Apple MacWorld, San Francisco, 2009.
Credit: Apple.
54–57, Apple MacWorld, San Francisco, 1999.
Credit: Apple.
58, 59, Apple MacWorld, New York, 2000.
Credit: Apple.
60, Apple Store, Palo Alto, 2001. Credit: Apple.
74–76, Shimano Cycling World, Singapore, 2014.
Photography by Sparkling Eye Production Pte Ltd.
77–85, Shimano Cycling World, Singapore, 2014.
Photography by Aaron Pocock.
80, 81, Virgin Atlantic Clubhouse, San Francisco,
2000. Photography by Tim Hursley.
82–85, Virgin Atlantic Airline A380, 2006.
Sketches by Eight Inc.
86–89, Virgin Hotel and Casino, Las Vegas, 2006.
Renderings by Eight Inc.
90–92, QUT App, Australia, 2016. Image by
Eight Inc. Singapore.
106–109, Virgin Atlantic Clubhouse, San
Francisco, 2000. Photography by Tim Hursley.
110, 111, Xiaomi Flagship Store, Shenzhen, 2018.
Credit: Xiaomi.
112, 113, Xiaomi Flagship Store, Shenzhen, 2018.
Sketches by Eight Inc.

114, 115, Xiaomi Flagship Store, Shenzhen,
China, 2018. Renderings by Eight Inc.
116, 117, Xiaomi Flagship Store, Shenzhen, 2018.
Credit: Xiaomi.
118, Xiaomi Flagship Store, China, 2018.
Credit: Team Lab Video
119–123, Xiaomi Flagship Store, Shenzhen,
China, 2018. Credit: Xiaomi.
124, 125, Litro, Romania, 2009. Photography
by Stefan Panfili.
126, Litro, Romania, 2009. Image by Eight Inc.
127, 128, Litro, Romania, 2009. Photography by
Stefan Panfili.
142–145, Globe Live, Manila, 2018. Photography
by Nascasa & Partners.
146, Globe Gen3 Retail, Manila, 2018.
Photography by Nascasa & Partners.
147, Globe Live, Manila, 2018.
Photography by Nascasa & Partners.
148–151, Chapel Street Plaza, Melbourne, 2020.
Renderings by Vis-Lab.
152–155, Lincoln, China, 2015.
Credit: Lincoln China Team.
156–160, Xiao Guan Tea Retail Store, Jinan, China,
2016. Photography by Wei Xuliang.
165, Eight Inc. Experience Realm © 2005
Eight Inc.
178, 179, Apple Genius Bar, Tokyo, 2003.
Credit: Apple.
180, 181, Apple Store, London, 2004.
Credit: Apple.
182, Apple Store Fifth Avenue, New York, 2006.
Credit: Apple.
183, Apple Store, New York, 2007.
Credit: Apple.
184, Apple Mini Store, Palo Alto, 2001.
Credit: Apple.
185, Apple Mini Store, Palo Alto, 2001.
Credit: Apple.
186, 187, Apple Store, Paris, 2012.
Credit: Apple.
188, Apple Store, San Francisco, 2013.
Credit: Apple.
189, Apple Store, London, 2013. Credit: Apple.
190, 191, OUE Re:Store Branding, Singapore,
2016. Credit: OUE.
192, 193, OUE Re:Store Branding, Singapore,
2016. Image by Eight Inc. Singapore.
194, 195 Two Rooms Grill Bar, Tokyo, 2019.
Credit: Two Rooms Grill Bar.
196, 197, Coach Ginza Flagship Store, Tokyo,
2004. Credit: Coach.

198–200, Gap Ginza, Tokyo, 2011. Credit: Gap.
214–219, Nissan Crossing, Tokyo, 2016.
Photography by Nascasa & Partners.
220–223, SingEx, Singapore, 2016. Renderings
by Vis-Lab.
224 JR Vending Machine, Tokyo, 2010.
Source: https://dunia.tempo.co
225 (top image), JR Vending Machine, Tokyo, 2010.
Source: https://dunia.tempo.co
225 (bottom image), JR Vending Machine, Tokyo,
2010. Source: Video (00:56), by Bartholo Alexandre.
226–231, Weltmeister Maker Lab, China, 2018.
Credit: Eight Inc.
232–235, Jumeirah Website, 2009. Credit: Eight Inc.
236–239, Nokia Flagship Store, Sao Paulo, 2008.
Credit: Nokia.
240, Nokia Consumer Electronic Show, Las Vegas,
2008. Credit: Nokia.
250, 251, Citibank, London, 2011. Credit: Citibank.
252–255, Citi Private Bank InView, New York, 2014.
Image by Eight Inc.
256–261, Airtel Next-Gen Retail Program, India,
2017. Photography by Nascasa & Partners.
262, 263, S20 Bank, Seoul, 2012. Renderings by
Eight Inc.
264–267, Akbank, Istanbul, 2018. Photography by
Eight Inc.
268, 269, Citibank, Tokyo, 2009. Credit: Citibank.
270–272, Citibank, New York, 2010. Credit: Citibank.
286–291, Notre Dame Proposal, Paris, 2019.
Renderings by Vis-Lab.
292, Polaris Packaging, 2014. Credit: Eight Inc.
293, 294, Polaris Brand Book, 2014.
Credit: Eight Inc.
295, Polaris Digital Communications, 2014.
Credit: Eight Inc.
296–301, Felissimo Headquarters, Kobe, 2018.
Renderings by Vis-Lab.
302–308, Guazi Flagship Store, Chengdu, 2018.
Photography by Wei Xuliang 魏徐亮.
320, *The New Algorithm of Value* by Professor
Scott Galloway. Source: L2.
322–325, Nam June Paik Museum, Seoul, 2004.
Renderings by Eight Inc.
326–331, Keepland, Beijing, 2019. Photography
by Keep.
332, 333, Storelli, New York, 2003. Photography
by Scott Morris, SGM Photography.
334, 335, Suiki Lor Branding, San Francisco, 2016.
Credit: Eight Inc. Singapore.
336–339, Malama Learning Center, Hawaii, 2013.
Renderings by Vis-Lab.

342–344, Edgewood Residence, Mill Valley, 2003.
Photography by Tim Hursley.
354, 355, Nike Zoom Lebron IV Launch, New York,
2007. Credit: Nike.
356, 357, Swatch Olympic Pavilion, Atlanta, 1996.
Credit: Swatch.
358, 359, Swatch Olympic Pavilion, Atlanta, 1996.
Photography by Magic Monkey.
360–363, Singtel FutureNow, Singapore, 2019.
Photography by Nascasa & Partners.
364–367, Dolby Cinema, Eindhoven, 2014.
Credit: Dolby Cinema.
368, 369, Tomorowww, Global, 2015.
Images by Eight Inc.
370, 371, Art Intelligence, Global, 2012.
Credit: Art Intelligence.
372, 373, Guazi Headquarter Office, Beijing, 2018.
Photography by Zhang Boran 张博然, Eric.
374, 375, Donors Choose.org, New York, 2014.
Photography by Scott Morris, SGM Photography.
376, INSEAD Creative Garage, Singapore, 2016.
Photography by Colin Wee.
390–395, Drop Zone, Dubai, 2014.
Renderings by Eight Inc.
396–399, Union Larder, San Francisco, 2014.
Photography by Gundolf Pfotenhauer.
400–403, Oslo National Museum of Art, Oslo,
2009. Renderings by Eight Inc.
404–407, Bently Heritage Distillery, Minden, 2019.
Photography by Bently Heritage Distillery.
408, Lissa Flatware, Dansk, 1994.
Photography by Erik Anderson for Eight Inc.
418, 419, Eight Inc. Studio, San Francisco, 2011.
Credit: Eight Inc.

參考文獻

29, 40, 41, 62, Kevin Kaiser and S. David Yang. "What Managing For Value Really Means," *The Blue Line Emperative,* 2013.

67, Bruce Temkin. "Experience Matters," *Temkin Group Research,* 2018.

94, 97, Chris Pemberton. "Customer Experience Survey," *Gartner,* 2018.

97, 320, Scott Galloway. "The Original Algorithm of Value," *L2,* 2017.

102, Jacques Bughin, Jonathan Doogan, Ole Jørgen Vetvik. "A new way to measure word-of-mouth marketing," *McKinsey & Company,* 2010.

143, James Allen, Frederick F. Reichheld, Barney Hamilton and Rob Markey. "Closing the Delivery Gap," Bain & Company, 2005.

167, 170, Joseph Pine ll. "The Experience Economy," *Strategic Horizons,* 1999.

168, Linda A. Hill, Greg Brandeau, Emily Truelove, Kent Lineback. "Collective Genius," *Harvard Business Review,* 2014.

168, Mark J. Perry. "Fortune 500 Firms 1995 v. 2017," *Fortune 500,* 2017.

170, Harris Poll. "Millenials Fueling the Experience Economy," *EventBrite,* 2014.

202, 215, Simon Sinek. "The Golden Circle, "*Start With Why,* 2009.

209, 210, Marcus Fairs. "Dezeen Book of Interviews," *Dezeen,* 2013.

381, Andrew J. Oswald, Eugenio Proto, Daniel Sgroi. "Happiness and Productivity," *Warwick,* 2015.

國家圖書館出版品預行編目(CIP)資料

品牌,極上體驗：Tim Kobe與賈伯斯一起
改變世界的設計創價心法/廷畝・寇比(Tim
Kobe), 羅捷・雷曼(Roger Lehman)著；盧
俞如譯. -- 初版. -- 臺北市：城邦文化事業
股份有限公司麥浩斯出版：英屬蓋曼群島
商家庭傳媒股份有限公司城邦分公司發行,
2021.08

面；　公分

譯自：Return on experience
ISBN 978-986-408-705-1（精裝）

1.工業設計 2.商業美術

962　　　　　　　　　　　110009001

品牌，極上體驗：Tim Kobe
與賈伯斯一起改變世界的設計創價心法

作者	廷畝・寇比，羅捷・雷曼
翻譯	盧俞如
審校協力	鄭家皓
責任編輯	楊宜倩
美術設計	林宜德
版權專員	吳怡萱
編輯助理	黃以琳
活動企劃	嚴惠璘
發行人	何飛鵬
總經理	李淑霞
社長	林孟葦
總編輯	張麗寶
副總編輯	楊宜倩
叢書主編	許嘉芬

出版　城邦文化事業股份有限公司 麥浩斯出版
E-mail　cs@myhomelife.com.tw
地址　104台北市中山區民生東路二段141號8樓
電話　02-2500-7578

發行　英屬蓋曼群島商家庭傳媒股份有限公司城邦分公司
地址　104台北市中山區民生東路二段141號2樓
讀者服務專線　0800-020-299（週一至週五上午09:30～12:00；下午13:30～17:00）
讀者服務傳真　02-2517-0999
讀者服務信箱　cs@cite.com.tw
劃撥帳號　1983-3516
劃撥戶名　英屬蓋曼群島商家庭傳媒股份有限公司城邦分公司

總經銷　聯合發行股份有限公司
電話　02-2917-8022
傳真　02-2915-6275

香港發行　城邦（香港）出版集團有限公司
地址　香港灣仔駱克道193號東超商業中心1F
電話　852-2508-6231
傳真　852-2578-9337
電子信箱　hkcite@biznetvigator.com

馬新發行　城邦〈馬新〉出版集團
地址　Cite（M）Sdn.Bhd.（458372U）
　　　41, Jalan Radin Anum, Bandar Baru Sri Petaling,
　　　57000 Kuala Lumpur, Malaysia.
電話　603-9056-3833
傳真　603-9057-6622

製版印刷　凱林彩印股份有限公司
版次　2021年8月初版一刷
定價　新台幣1,200元

Printed in Taiwan 著作權所有・翻印必究

Return on Experience
by Tim Kobe
with Roger Lehman

Published by ORO Editions
Copyright © ORO Editions